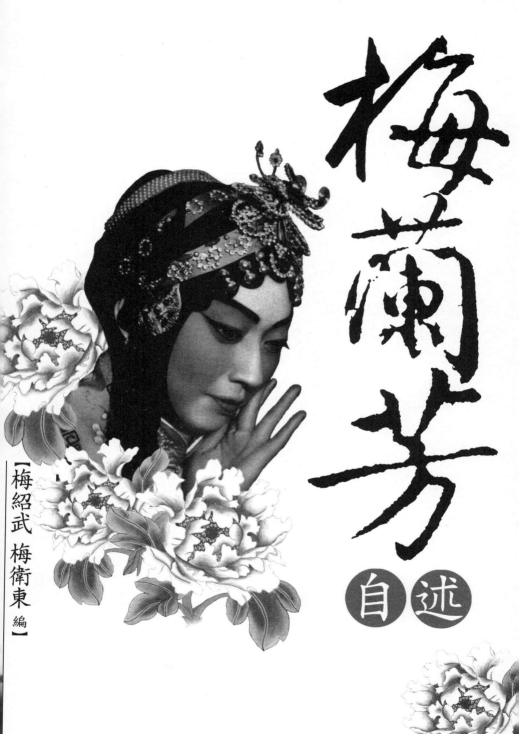

梅蘭芳

自述

【梅紹武 梅衛東 編】

∽編者的話

　　梅蘭芳（一八九四～一九六一）是中國戲曲藝術大師，傑出的京劇表演藝術家。他一生熱愛國家，熱愛藝術，把畢生精力都獻給了祖國的文藝事業。

　　他一八九四年誕生於北京，原籍江蘇泰州，八歲開始學藝，十一歲登臺演出。在長達半個多世紀的舞臺實踐中，他尊重傳統，善於繼承，勇於創造革新，不斷豐富和改進自己的表演藝術。他的先天條件並不優越，但他從少年時代起就發憤勤學苦練，博采眾長，對待藝術一貫嚴肅認真，從不自滿，精益求精，終於把戲曲藝術的精華集於一身，使自己的表演達到了高度的水準，創造了眾多優美而令人難忘的藝術形象。

　　他是個勤勉好學的演員，從青年時代起就認真鑽研古典文學、國畫、民族音樂、民族舞蹈、民俗學、音韻學和服飾學等多方面的祖國傳統文化，並把這些知識融合到他的藝術中去，從而創造了大量優秀劇碼，形成了具有獨特風格、大家風範的藝術流派——梅派。他對現代中國戲曲藝術的發展起到了承前啟後的作用，國內外一致譽他為偉大的演員和美的化身。

　　梅蘭芳是個愛國主義者，深受群眾的景仰。在日本帝

國主義侵犯中國那段時期，他先編演《木蘭從軍》、《抗金兵》和《生死恨》等愛國劇碼，激勵人民抗敵救國的鬥志。後來他身陷敵佔區，大義凜然地拒絕敵偽威脅利誘，蓄鬚明志，息影舞臺八年。他鬻產傾家，靠賣畫典當維持生計並接濟苦難的同行和親友，充分表現了一名具有民族氣節的藝術家的高貴品質和威武不屈的大無畏精神。

新中國成立後，他當選為全國人大代表、全國政協常委、中國文聯副主席和中國劇協副主席，並出任中國戲曲研究院、中國京劇院和中國戲曲學院院長。他不遺餘力地培養新一代的中青年演員，他的學生遍及各地，桃李滿天下。晚年他還編演了《穆桂英掛帥》，成功地塑造了一位傑出的巾幗英雄的形象。

梅蘭芳又是中國向海外傳播京劇藝術的先驅者。他曾於一九一九、一九二四和一九五六年三次訪日，一九三〇年訪美，一九三五和一九五二年兩次訪蘇演出，獲得盛譽。他不僅增進了各國人民對中國文化藝術的了解，使京劇藝術躋入世界戲劇之林，而且也結識了眾多國際知名的學者、藝術家、戲劇家、作家、歌唱家、舞蹈家和畫家，同他們切磋藝術，建立了誠摯的友誼。可以說，他一生在促進中國與國際間文化交流工作中做出了卓越貢獻。如今以梅蘭芳為代表的中國戲曲表演藝術已被公認為當今世界

三大重要表演體系之一。

　　本書文字均摘自梅蘭芳本人的著作：《舞臺生活四十年》（第一、二、三集）、《梅蘭芳戲劇散編》、《梅蘭芳文集》、《東遊記》和《我的電影生活》等。書名《梅蘭芳自述》為編者所擬，書中各章大小標題也為編者所加。全書所摘文字是以他青少年時代的學藝、演出、創作和生活經歷為重點，配以他在不同歷史時代和不同年齡階段的照片近二百幅。後附《梅蘭芳年譜簡表》供參考。

　　讀者從中可以看到一代宗師梅蘭芳一生所走過的光輝的藝術道路和光明磊落的生活歷程。

<div style="text-align:right">

梅紹武

梅蘭芳紀念館名譽館長

二〇〇五年五月

</div>

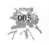

梨園世家

梅蘭芳 自述

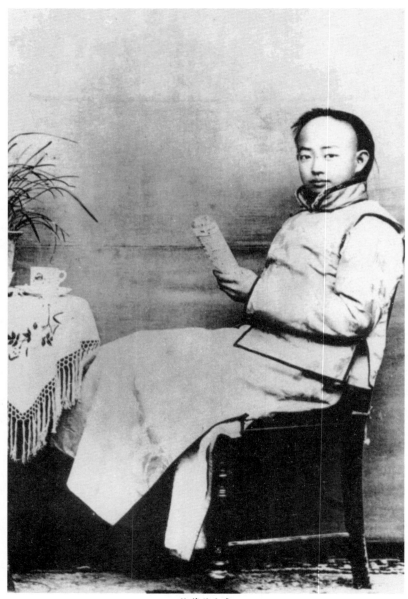

梅蘭芳十歲

　　我是個笨拙的學藝者，沒有充分的天才，全憑苦學。我的學藝過程，與一般人並沒有什麼兩樣。我不知道取巧，我也不會抄近路。我不喜歡聽一些頌揚的話。我這幾十年來，一貫地依靠著我那許多師友們，很不客氣地提出我的缺點，使我能夠及時糾正與改善。

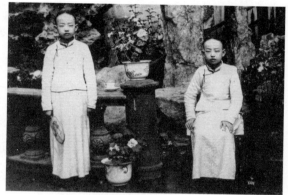

梅蘭芳十一歲（雙影照）

　　我覺得我實在是一個平凡的人，沒有什麼可以稱述的。在藝術上，我到今天還是一個努力學習的小學生，哪裏夠得上寫傳記❶。

　　我一生經歷的事實在太多了，一時也記不全。一些老朋友又分散各地，參考的書籍也不能到處帶著走，真所謂一部「二十四史」不知從何說起了。

　　我的一生可以分為三個時期：

　　（一）學習演唱時期；

❶ 這是梅蘭芳1950年6月9日從上海回到北京，住在李鐵拐斜街遠東飯店，夜間和他的秘書許姬傳在談起《文匯報》約他寫《舞臺生活四十年》連載時所說的話。

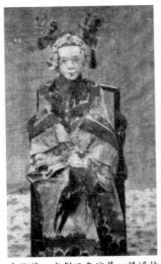

秦稚芬，京劇旦角演員，精通技藝，擅長書法，又喜歡研究歷史，熟讀《通鑑》，與梁任公、羅癭公、魏鐵珊為文字交，為人仗義，有古俠之風。

（二）古裝、時裝的嘗試期；

（三）出國表演時期。

對我有過幫助的朋友，除了本界的前輩之外，有外界的戲劇家、文學家、畫家、考據家、雕刻家……他們盡了最大的努力來教育我、培植我、鼓勵我、支持我！這些人都具有不同的性格和獨特的天才，為我做了種種的設計，無微不至。我得到他們的啟示和指導，使我的藝術一天天豐富起來，這都是我不能忘記的事。

至於我幼年的事蹟，我還有一位嫁給秦稚芬姑丈的胞姑母，她知道得很多。她是我祖父最小的閨女，現在已經七十開外了。我四歲喪父之後，她是盡了最大的努力來護持我的。她的兒子秦叔忍表弟，經營製版事業，人很能幹、熱情，所以她的老境相當舒適，身體也還硬朗，像她這樣高壽還能替孫男女絮鞋底呢！

ぬ姑母話舊

秦老太太是一位慈祥和藹的老人。她說：「畹華（指梅蘭芳）是生在李鐵拐斜街梅家的老宅裏的。那時先父已經去世多年，他的父親是我的第二個哥哥，為人心地光明，存心厚道。唱的昆曲、皮簧，全是學的他老爺子（指梅巧玲）的玩藝兒。可惜活到二十來歲，就病死在那老宅裏了。那年畹華才四歲，就成了一個沒有父親的孩子。他的母親是名武生楊隆壽[1]的女兒，也是一個忠厚老實人。她跟我二哥這一對，配得倒是挺合適的。

「先父死後，就是我大哥大嫂（指梅雨田夫婦）管家。在舊社會裏一般舊腦筋不都是重男輕女嗎？我大嫂養了幾個孩子，偏偏都是閨女，沒有兒子。畹華在名義上是兼祧兩房，骨子裏的滋味可並不好受。所以他母子在那段日子裏，是很受了一點磨難的。到他十五歲的時候，連母親也死了。在他的幼年，一切飲食寒暖，我們在旁邊也算是盡過一點監護的責任的。

「我大哥的脾氣古怪，性情孤僻。他學玩藝兒是到手就會，的確是一個富有藝術天才、絕頂聰明的人。他在內

❶ 楊隆壽（1845～1900），京劇武生演員，有「活武松」、「活石秀」之稱，長期在梅巧玲掌管的四喜班演出。

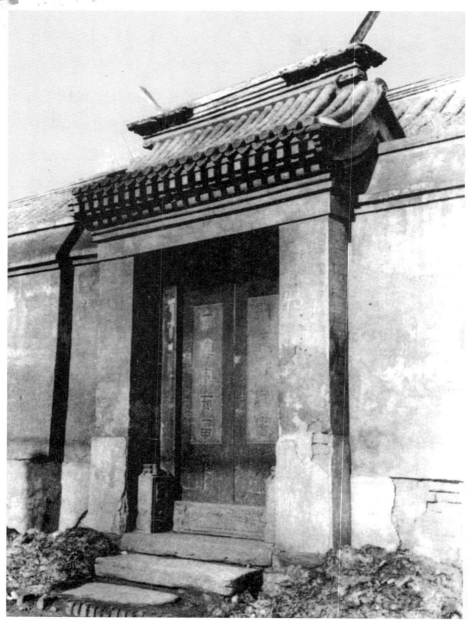

梅蘭芳出生地——北京前門外李鐵拐斜街梅家老宅

廷當過差，給譚老闆（指譚鑫培[1]）伴奏多年。譚老闆的唱腔，配上他的胡琴，內外行一致公認是珠聯璧合、最理想的一對合作者。他除了胡琴之外，笛子吹的也好，還能打鼓。場面上的樂器，幾乎沒有一件拿不起來，而且也沒有一件不精通的。當時北京城裏有許多親貴們跟他學戲。

「先父死後留下了十幾所小房子，如果維持一個普通家庭的生活，本來是不成問題的。庚子洋兵[2]進了城，在北

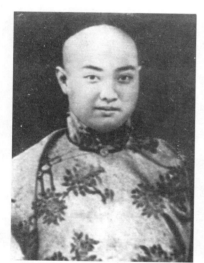

父親梅竹芬

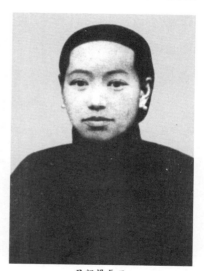

母親楊長玉

❶ 譚鑫培（1847～1917），近代著名京劇生行演員，發展了京劇老生的表演藝術。1900年前後成為京劇界主要代表人物，世稱「譚派」。譚晚年所演的戲，梅蘭芳皆趕得上觀摩，1912年後多次同台合作，使梅受益頗多。

❶ 庚子（1900）年初起，河北、山東一帶義和團運動聲勢浩大。英、美、法、德、俄、日、意、奧八國藉口清政府「排外」，組成八國聯軍，侵略中國，6月17日攻佔大沽炮臺，隨後陷天津、北京。

京住家的，多半都受了嚴重的損害。同時各戲班經過了長期的停演，有出無入，坐吃山空，我們家裏就這樣慢慢地衰落下去了。至於我大哥，胡琴伴奏的收入並不太好，只是在譚老闆晚年的聲望之下，他的待遇才提高了一步，最早也是跟一般場面的戲份沒有多大區別的。單靠他拉胡琴的一點收入，是養活不了一個大家庭的生活的。他一生的精力都放在藝術上面，對家庭的開支毫無計畫。他那種個性根本就不懂得什麼叫做理財，才過到這種入不敷出、寅吃卯糧的日子。這樣對付了好久，一直到畹華成名以後擔負起了全部家庭中的生活費用，經濟情況才漸漸好轉。

「要講到洋兵進城騷擾的情形，那真叫人一輩子都忘不了。不管誰家，只要他們高興就往裏闖，翻箱倒篋，一個走了一個來，沒有完的時候。我跟畹華的母親，年紀又輕，更是害怕，每天都得化裝，把黑煤抹在臉上，躲著不敢見人。後來覺著我們住的百順胡同，房子淺窄，外國兵容易進來，太不妥當，全家又避到他外祖楊隆壽家裏去住，也是活受罪，整天躲在楊家的一間擺砌末❶的屋裏。有一次洋兵要進這屋來看看，楊老先生不答應，話又不懂，雙方就起了衝突，洋兵還掏出手槍來嚇唬他，他也不理他們。那次楊老先生受的刺激很大，不久就病了（楊是死在那年的七月二十五

❶ 砌末，京劇各種道具的總稱。

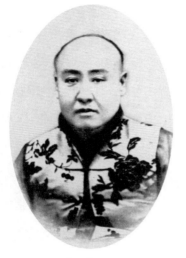

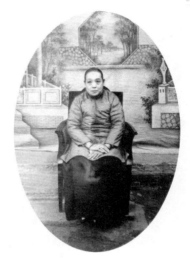

伯父梅雨田　　　　　　　　伯母胡氏

日）。當時北京住家的女眷們都想法深深地躲避起來，有的
是整天躲在屋頂上，茶飯都由別人給她們送上去，像鳳二爺
（指王鳳卿❶）家裏，就是這個辦法。

　　「畹華的幼年，生長在這樣一個散漫而中落的家庭
裏，能夠成長起來，興家立業，真不是一件容易的事。他
幼年的遭遇，是受盡了冷淡和漠視的，生活在陰森的氣氛
當中，從家庭裏得不到一點溫暖。在他十歲以前，有一個
時期，幾乎成了一個沒人管束的野孩子，他今天已經揚名
中外，藝術上有了成就，就一般人的想像，一定以為他在

❶ 王鳳卿（1883～1959），著名京劇老生演員，王瑤卿之弟，與梅蘭芳合作演出長
　達二十年。新中國建立後，在中國戲曲研究院戲曲實驗學校任教。

幼年該是如何的聰明伶俐、與眾不同，其實不然，他幼年時的資質並不十分高明。我記得在他八歲的時候，家裏把名小生朱素雲的哥哥請來，替他說戲。那時一般開蒙的戲，無非是《二進宮》、《三娘教子》一類老腔老調的玩藝兒。誰知四句老腔，教了多時，還不能上口。朱先生見他進步太慢，認為這孩子學藝沒有希望，就對他說：『祖師爺沒賞你飯吃！』一賭氣，再也不來教了。等他成名以後，有一天又在後臺見著，朱先生很不好意思地對他說：『我那時真是有眼不識泰山！』他笑著答覆朱

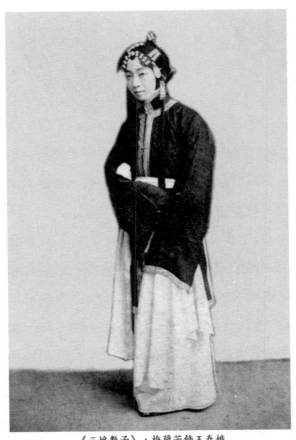

《三娘教子》，梅蘭芳飾王春娥

先生說：『您快別說了，我受您的益處太大了，要不挨您那一頓罵，我還不懂得發憤苦學呢。』打這兒就可以證明他的成功，不是靠聰明得來的，而是從苦練苦幹中得了來的。

「再說他幼年的相貌也很平常。面部的構造是一個小圓臉。兩隻眼睛，因為眼皮老是下垂，眼神當然不能外露。見了人又不會說話。他那時的外形，我很率直地下八個字的批語：『言不出眾，貌不驚人！』可是他從十八歲起，也真奇怪，相貌一天比一天好看，知識一天比一天開悟。到了二十歲開外，長得更『水靈』了。同時在演技上，也打定了後來的基礎了。」

ᴥ祖母的回憶

關於我祖父的經歷，我祖母對我詳細說過，這話也有四十幾年了，到今天還是深深地印在我的腦子裏。

我在童年時代，跟一般小孩子一樣，也是盼望著過新年，穿新衣，換新鞋，擲一把狀元紅，吃一點雜拌（這是北京的一種食品，用各種糖果混合組成的）。我對這些都覺得有無窮的樂趣。我記得十四歲那年，臘月初起就風雪交加，一直到二十四才放晴。那天正是過小年，買了些鞭

炮放放，大家圍著我祖母坐下來吃一頓飯，從此就要料理年事，一切都格外顯得熱鬧了。

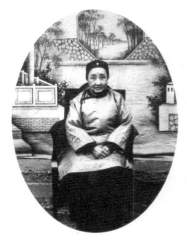

祖母陳太夫人

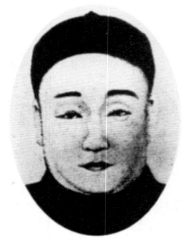

祖父梅巧玲

　　除夕的晚上，照例要等祭完祖先，才吃年飯。我看見供桌當中供著梅氏祖先的牌位，旁邊又供了一個姓江的小牌位。這我可就不懂了。一個天真的小孩是壓不住好奇心的，我就搶著過去問我祖母：「為什麼姓梅的要祭姓江的？」我祖母說：「這是你爺爺在世就留下的例子。依著我的意思是不該供他的。說來話長，吃完飯再細細告訴你吧。」她說完了，我瞧她好像很難受似的。我想剛才問的那句話，許是勾起她的心事來了。我深悔自己太孟浪，不該在大年三十晚上讓她老人家傷感。

我是最後一個到她屋裏跟她辭歲的。她看見我就說：「聰明智慧，恭喜你又長了一歲。」我說：「謝謝奶奶。」她臉上微帶笑容，拉著我的手，叫我坐在她身旁的一張方凳上。只聽得家家爆竹聲響，充滿了新年的氣象。

她說：「你也一年比一年大起來了。家裏的事，你都不大清楚，趁著我還硬朗，講點給你聽聽。你曾祖在江蘇泰州城裏開了一個小鋪子，彷彿是賣木頭雕的各種人物和佛像的。他有三個兒子，你祖父是老大，八歲就給江家做義子。江老頭子住在蘇州，沒有兒子，起初待你祖父很好，後來娶了一個繼室，也生了兒子，她就拿你祖父當做眼中釘了。

「有一天她在屋裏的風爐上用砂罐燉紅燒肉，你祖父不小心把它碰翻了。幸虧沒有人看見，他也不敢聲張。等到大家追究起來這樁事來，發現你祖父穿的鞋底上有紅燒肉的鹵汁，這一下子事兒就鬧大了，三天三夜不給飯吃。多虧遇著江家的廚子有良心，用荷葉包了飯，偷偷地送給他吃，才算渡過了這個難關。後來有一種專賣小孩子去學戲的人販子到了蘇州，江老頭子先跟販子接洽好了，就問你祖父是否願意學戲，你祖父一口答應願意。敢情廚子在私下早就通知他快快離開江家，要不然早晚是總得被那個女人折磨死了的。

「你祖父的運氣真壞。他十一歲就從這販子手上輾轉賣給福盛班做徒弟。班主楊三喜是出名的要虐待徒弟的。從此早晚打罵，他又受盡了磨難。

「那時候帶徒弟的風氣很盛，打徒弟的習慣也最普遍。師父心裏有了彆扭，就拿徒弟出氣。最可恨的是楊三喜常用硬木板子打你祖父的手心，把手掌上的紋路都給打平了，這夠多麼殘忍啊。有一年除夕晚上，他不給你祖父飯吃，還拿一碗飯倒在地上，叫你祖父抱了他的孫子楊元，就在地下揀飯粒吃。等你祖父收了徒弟，楊元還到咱們家來教過戲，為了打徒弟，你祖父就對他說：『這兒不是福盛班，我不能看著你糟蹋別人家的孩子。乾脆給我請

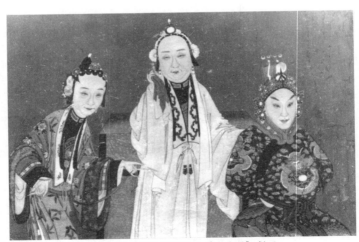

清末戲曲畫家沈蓉圃所繪《虹霓關》劇照，
由左至右依次為時小福、梅巧玲、陳夢卿

吧！』後來楊元死在一個廟裏，屍首都沒人管，還是我們家給他收殮的。

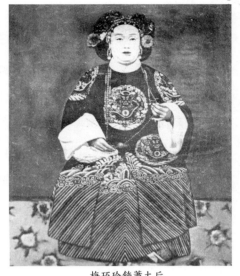

梅巧玲飾蕭太后

「他的第二個師父叫夏白眼。這也是個喜歡虐待徒弟的。你祖父在他那裏，又挨了多少次的毒打，受的苦楚，誰聽了也要不平的。

「第三個師父羅巧福，他本是楊三喜的徒弟，早就滿了師。他也開門授徒。看到你祖父在夏家受的那份苦，引起了他的同情，就花銀子把你祖父贖了出來，從此就在羅家安心學戲。羅巧福待徒弟非常厚道，教戲也認真，尤其對你祖父是另眼相待。一切飲食寒暖，處處關心。你祖父這才算是苦盡甘來，有了出頭的希望了。

「他出臺的人緣就好。從他滿師出來自立門戶以後，馬上就派人到家鄉接你曾祖北來同住，誰知道他離家太久了，家也不曉得搬到哪裏去了。所以你祖父到死也沒有找著他的父母和兩個弟弟。

「你祖父跟我定親，是在咸豐三年。因為家裏只有他孤孤單單的一個人，所以我還沒有過門，就先派了一個老媽子來伺候他。這位媽媽在你梅家很忠實地做了一輩子。你祖父為了酬謝她這些年的辛苦勤勞，買了一所小房子送給她，她堅決地不要。她後來死在我們家裏，你祖父給她預備了一份很厚的衣衾棺木裝殮了她。

「我嫁過來。他就漸漸紅起來了。最後也掌管了四喜班。別人看他當了老闆，還以為他該是很舒坦的了。其實他的一生心血，就完全耗在四喜班裏。全班有百十口人，都得照顧到了才行。角兒和場面還常跟他鬧脾氣，最使他

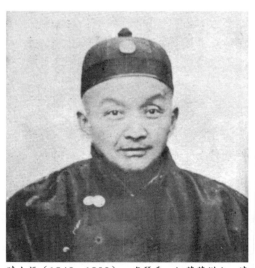

時小福（1846～1900），名琴香，江蘇蘇州人。清朝同光年間著名京劇青衣演員，弟子頗多，均以仙字為序名。

難受的是連他一手培植出來的得意學生余紫雲也常常告假不唱。幸虧時老闆（小福）跟你祖父交情最好，余紫雲告假，時小福就上去代唱。有一個時期你祖父為了『國喪』停鑼，虧空太多，幾乎不能

維持，時小福還賣了房子借錢給你的祖父。

「你祖父受了場面的氣，回來就對我發牢騷說：『我一定要讓咱們的兒子學場面。』事情也真湊巧，你伯父從小就喜歡音樂。他才三歲，就坐在一個木桶裏，抱著一把弦子，叮叮咚咚地彈著玩。到了八歲，你祖父問他愛學哪一門，他說：『我愛學場面。』你祖父聽了這話，正合他的心願，高興極了，就把北京城場面好手請來教你伯父。我的姨侄賈祥瑞（賈三）正在四喜班做活，胡琴、笛子樣樣精通，又是很近的親戚，第一個就先請他來教。所以你伯父請教過的人雖然那麼多，要算賈三是他開蒙的老師。」

我聽到這裏，就想起了我的父親，便這樣問她：「我祖父、伯父的歷史，您都講了，請您再講一點我父親的事情吧。」她衝我看了一眼，說：「你父親才可憐哪，二十六歲就死了。」我聽她說話的聲音也變了，臉上也在流淚了，我也忍不住一陣心酸，想哭又不敢放聲哭，因為大年除夕引起她老人家過分悲傷是不應該的，我趕快從口袋裏取出一塊手絹，走過去替她擦乾了眼淚。我說：「您的話講得太多了，時候也不早啦，您睡吧，留著過一天再講給我聽吧。」她說：「不，新年新歲誰說這些話，趁著今兒晚上我把它講完了。你父親是一個苦幹苦學的忠厚老實人。他先學老生，又改小生，最後唱青衣花旦。是你祖

父的戲，他都會唱。一般老聽眾看不到你祖父的戲，看到他出臺，就認為是你祖父的一個影子。所以他每貼你祖父唱的《德政坊》、《雁門關》、《富貴全》……這些戲都很能叫座。他搭的是遲家的福壽班，咱們跟遲家是親戚。他的性情溫和，班裏只要有人鬧脾氣，告假不唱，總是請他代唱。咱們家光景不好，唱一次外串的堂會是一兩銀子。館子裏排你祖父唱的本戲，又都是很累的活；他這樣苦幹下去，日子一長，身體就吃了虧啦。他得的是大頭瘟，這種病要過人（傳染）的，非常可怕。吃下藥去一點都不見效，不到幾天的工夫他就完了。遲家聽說他死了，趕了來跺著腳地哭他。我心裏想他就是在你們班裏給累壞的，現在他是死了，你們恐怕不容易再找到這麼一位好說話的角兒了。」

　　正說著話，遠遠

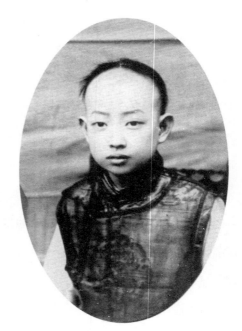

梅蘭芳十二歲

傳來了幾聲雞叫的聲音。我抬頭一望，窗戶上已經發白。我站起來說：「天快亮了，您今兒可真累著了，您請休息吧。」她說：「我這就睡了。今天我說的這些話，是要你明白，我們家在這幾十年裏邊，總是自己刻苦來幫別人的忙。將來你要是有了出息，千萬可別學那種只管自己、不顧旁人的壞脾氣。你該牢牢記住梅家忠厚恕道的門風。」我服侍她睡了，才悄悄地回到我的臥房，躺在床上，怎麼也睡不著了。

❧祖父的事蹟

在前清帝制時代，皇帝、皇太后死了叫做「國喪」。在我祖父管領四喜班期間，遭遇到兩次「國喪」，全國的人都得替他們服喪戴孝。一百天之內，不許剃頭，不許宴會，不許娛樂，不許動響器，甚至連街上賣糖擔子上的鑼都不許響。各戲院全部停業。死了一個人，就會使成千成萬戲劇工作者的生活陷入絕境，可以想見帝制時代的淫威的。而我祖父所受的損失卻要比別人更大。至於如何勉強支持，度過難關，蕭長華[1]先生曾經有過詳細的敘述。

[1] 蕭長華（1878～1967），著名京劇丑角，曾長期在喜（富）連成科班任教。自1922年起與梅蘭芳合作演出。解放後，任中國戲曲學校校長等職。

梅蘭芳與朱幼芬（站立者）

　　據蕭先生說：「當時戲劇界裏有大班小班的區別，小班是短期的流動組織，資本薄弱，人數有限，遇到『國喪』，無力支持就只有解散。大班如四喜、三慶、春台等規模較大，又是固定組織，所有的演員都訂有契約，領班人設有『下處』（即宿舍）供給全體演員食宿；每人都有一定的戲份，為了照顧同業的生計，所以不能解散。但是習慣上，遇到意外事件，短期內不能演出時，大半支開半個戲份來維持演員的生活。梅老先生的四喜班，是照演出時的待遇，全體工作人員開全份，當時戲劇界交口稱道，認為是一種厚誼。

「其實他並沒錢，他是靠了借債來開發包銀的。這樣他的損失就非常之大，最嚴重的是兩次『國喪』銜接起來（清穆宗載淳死於同治十三年十二月，孝哲后——穆宗載淳之妻死於光緒元年二月，相距不足百日）。一波未平，一波又起，他始終是維持著這種全份的待遇，從來不對他們打厘的（後臺術語，打厘就是打折扣的意思），他自己沒有錢，起初是向匯票莊借，後來也跟私人告貸了。

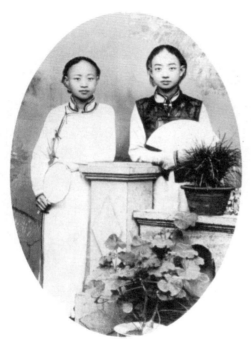

梅蘭芳（右）十四歲時與姚玉芙

「梅老先生因為四喜班賠墊過多，實在難以維持，想請時小福老先生來替他管理。那時，時老先生自己管理著春台班，無法兼顧，沒有答應。後來感覺到四喜班的經濟情況日趨惡化，要是再沒有援助，眼看著就要瓦解，許多同業也必定跟著失業。時老

先生不肯坐視他們挨餓受凍，就借給梅老先生一筆數目相當大的銀子。過了一個時期，還是不能支持。時老先生竟至賣了自己住的房子，來挽救四喜班最後的危機。」

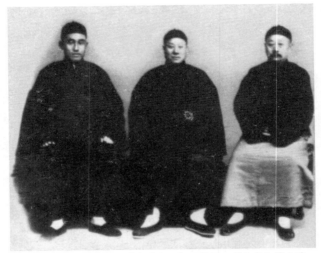

「喜連成」（後改為「富連成」）的創始人葉春善和蕭長華

　　京戲能夠發展到今天的規模，由於四大徽班創業的幾位領導人不斷的奮鬥和互助，才奠定了百年的基礎，他們的功績是不可磨滅的。今天的戲劇工作者，應該向他們致敬，向他們學習。

　　我祖父還有「焚券」與「贖當」兩件事，晚清人士的筆記裏常常提到，但記載得不夠詳細，還把這兩位朋友的姓名缺而不載。當年我祖母是告訴過我的，事隔多年，我也有點模糊了。這兩位朋友都擅長詞曲，他們對我祖父在演出方

面有過不少的幫助。讓我
分別來講一講。

　　（一）焚券。我從
小聽說有一位楊鏡秋先生
喜歡看我祖父的戲。每逢
我祖父有戲，他是風雨無
阻，必定到場的。後來彼
此漸漸熟識，成了朝夕見
面的好朋友，才知道他不

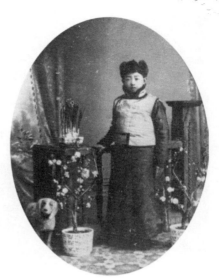

梅蘭芳14歲

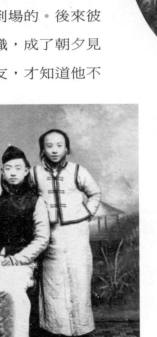

梅蘭芳（左）十五歲時與姚佩霞

但聽戲在行，還會編劇
本。四喜班排的《貴壽
圖》、《乘龍會》等新
戲，就都是他的手筆。
他做京官很窮，我祖父
時常接濟他。所以本書
的初版內，我把祖母所
講「焚券」裏的對象，
就認為是楊鏡秋了。張

難先[1]先生看到了這本書，從漢口給我來信說：

　　承賜大作，我盡一日之力看完甚快。惟第二十二頁
「焚券」一段，與我一世交──關思虜有關。當即函詢，茲
得覆書，特轉閱，以資參考。我這「不憚煩」的動機，是感
於「贖當」一段的
可憐人姓字已不能
記憶了，因而不厭
求詳，以瀆視聽。

　　所附關先生
答函，節錄如下：

　　所詢先外祖楊
鏡秋與梅慧仙交誼
事（慧仙是梅老先
生的號，巧玲是他
的藝名），幼常聞
諸先母談及先外祖

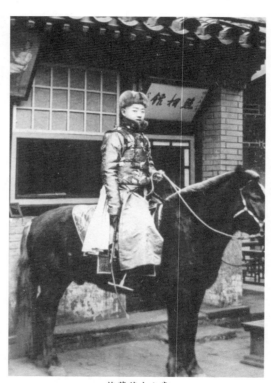

梅蘭芳十六歲

❶ 張難先（1873～1968），湖北沔陽人，早期參加武昌起義，抗日戰爭時期支持民
　主運動。建國後，任中南軍政委員會副主席、人大常委等職。

進京赴試，未第時，旅居京華，常以詞曲自娛。喜觀梅氏演劇，後與之過從甚密，並為譜製許多新曲，其中以改寫《長生殿》數折為最佳。先外祖名鴻濂，湖北沔陽人，咸豐某科進士，後官閩省，卒於福州府任所，無嗣，生先母一人，死時境況不太好，慧老有厚賻寄來。

從關先生的信裏，可以確定楊鏡秋不是死在北京，我知道我祖父沒有到過福建，那麼，也不可能在楊鏡秋靈前焚券，這分明是我記錯了人，應該向讀者致衷心的歉意。

張先生這樣熱忱地幫助我考證故事人物，是值得感激的。楊鏡秋和「焚券」無關，已經搞清楚了。不是楊鏡秋，究竟是誰，這問題到後來也得到了一個答案。

一九五六年三月間，我在揚州演出的時候，接著當地一位張叔彝先生來信，提到「焚券」的對象，據他所了解的是謝夢漁。這位謝老先生的姪孫謝澤山先生，已有六十來歲，住揚州市海島巷五十一號，張叔彝跟他是多年的老友，所以聽到過謝家談起這件事。

張先生介紹我會見了謝先生。我們談起舊事，謝先生把他從小在家裏聽到的事實這樣對我說：「先伯祖夢漁公名增，是揚州儀徵籍，前清道光庚戌科的探花，官做到御史，一生廉潔，兩袖清風。他的舊學淵博，兼通音律，梅

031

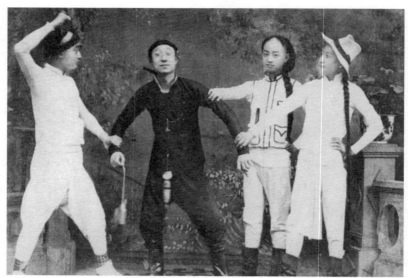

梅蘭芳（右二）十七歲時與朋友王蕙芳、朱幼芬、遲玉林在照像館留影

慧老常常和他在一起研究字音、唱腔，又兼是同鄉關係，所以往來甚密，交誼很深。慧老知道先伯祖的景況很窘，凡遇到有了急需的時候，總是誠懇地送錢來幫助他度過難關；但他每次拿到了借款，不論數目多少，總是親筆寫一張借據送給梅家，這樣的通財繼續了好多年，共總積欠慧老三千兩銀子。先伯祖活到七十多歲，病故北京，在揚州會館設奠，慧老親來弔祭。那時候的社會習慣，交情深的弔客有面向孝子致唁的，慧老見了先伯，拿出一把借據給先伯看，先伯看了，就惶恐地說：『這件事我們都知道，目前實在沒有力量，但是一定要如數歸還的。』慧老搖了

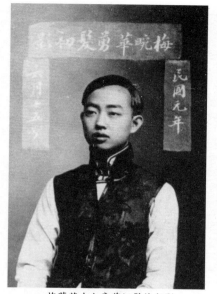

梅蘭芳十九歲剪短髮後留影

搖頭，就對先伯說：『我不是來要賬的，我和令尊是多年至交，今天知己云亡，非常傷痛，我是特意來了結一件事情的。』說完了，就拿這一把借據放在靈前點的白蠟燭上焚化了。緊跟著又問先伯：『這次的喪葬費用夠不夠？』先伯把實在的拮据情況告訴了他，慧老從靴統裏取出三百兩的銀票交給先伯，作為奠敬。慧老又在先伯祖靈前徘徊了良久，然後黯然登車而去。當時在場目睹這種情況的親友們有感動得流淚的。這件事情馬上傳遍了北京城。先伯祖的一位老朋友李薴客先生曾經把他所見的寫在他的《越縵堂日記》中。」

這一次到揚州來演出，無意中解決了一個久未解決的問題，真所謂「踏破鐵鞋無覓處，得來全不費工夫」。

（二）贖當。有一位舉子，到北京會試，也愛看戲。他認識我祖父以後，友誼甚厚，很看得起我祖父。他對於

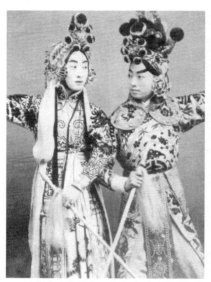

梅蘭芳十九歲與王蕙芳演《虹霓關》

戲劇文學也有心得，常常指出我祖父表演中的優缺點。同時臺詞的修正，也得到他不少幫助。這位朋友的文學雖好，可是不善經濟，生活漸漸發生了困難。當時任何人到了手頭拮据、借貸無門的時候，唯一救急的方法，是拿衣服和貴重物品，送到當鋪裏去典質。他是一個書生，不肯向人開口借錢，只能走這條道，還不願意讓別人知道。日子多了，我祖父看破了他的秘密，就到他住的公寓裏去搜索當票，預備替他贖取。主人雖不在家，他有一個老家人，脾氣甚戀，看到祖父舉動可疑，彼此就爭吵起來。後經我祖父說明來意，叫這位戀老頭兒，拿著當票，同到當鋪，把所有當掉的東西，全部贖了回來，又留下二百兩銀子給他用。等到主人回來，知道了這件事，非常感動。我祖父就勸他不要每天只是看戲，應該在本位上努力，等考試完畢再見吧。可惜這位朋友高中之後，不久就死了。身後棺殮等費用，也是我祖父代為料理的。

學藝過程

梅蘭芳自述

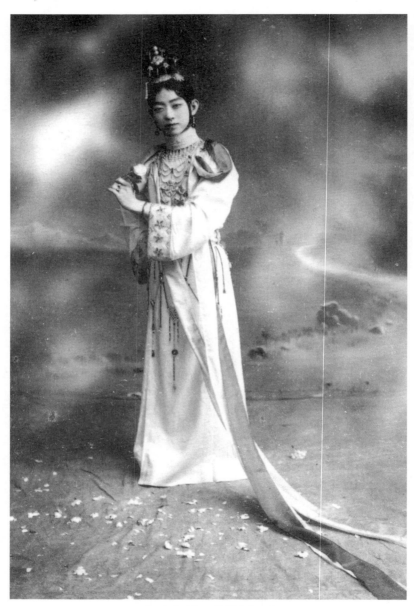

《天女散花》，梅蘭芳飾天女

我家在庚子年，已經把李鐵拐斜街的老屋賣掉了，搬到百順胡同居住。隔壁住的是楊小樓[1]和徐寶芳兩家（寶芳是徐蘭沅[2]的父親，蘭沅是梅先生的姨父）。後來又搬入徐、楊兩家的前院，跟他們同住了好幾年。附近有一個私塾，我就在那裏讀書。後來這個私塾搬到萬佛寺灣，我也跟著去繼續攻讀。

楊老闆（楊小樓）那時已經很有名氣了。但是他每天總是黎明即起，不間斷地要到一個會館裏的戲臺上練武功，吊嗓子。他出門的時間跟我上學的時間差不多，常常背著送我到書館。我有時跨在他的肩上，他口裏還講民間故事給我聽，買糖葫蘆給我吃，逗我笑樂。隔

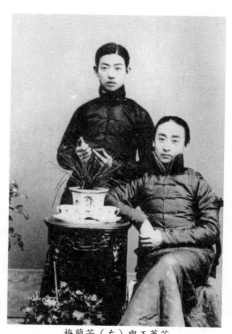

梅蘭芳（左）與王蕙芳

❶ 楊小樓（1878～1938），著名京劇武生演員，師承楊隆壽和俞潤仙，創造了武生影響最大的「楊派」，為後來京劇武生所宗法。

❷ 徐蘭沅（1892～1967），著名京劇琴師，師承梅雨田、劉順。自1921年起與梅蘭芳合作達28年之久。

了十多年，我居然能夠和楊大叔同臺唱戲，在後臺扮戲的時候，我們常常談起舊事，相視而笑。

✿開蒙老師吳菱仙

九歲那年，我到姐夫朱小芬❶（即朱斌仙之父）家裏學戲。同學有表兄王蕙芳和朱小芬的弟弟幼芬。吳菱仙是我們開蒙的老師。我第一齣戲學的是《戰蒲關》。

吳菱仙先生是時小福先生的弟子。時老先生的學生都以仙字排行。吳老先生教我的時候，已經五十歲左右。我那時住在朱家。一早起來，五點鐘就帶我到城根空曠的地方，遛彎喊嗓。吃過午飯另外請的一位吊嗓子的先生

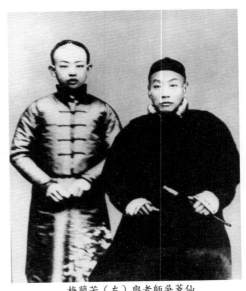

梅蘭芳（左）與老師吳菱仙

❶ 朱小芬，著名京劇旦行演員，妻為梅雨田之女。其父朱霞芬，為梅巧玲的弟子。其子朱斌仙為京劇名丑。

就來了，吊完嗓子再練身段，學唱腔，晚上念本子。一整天除了吃飯、睡覺以外，都有工作。

吳先生教唱的步驟，是先教唱詞，詞兒背熟，再教唱腔。他坐在椅子上，我站在桌子旁邊。他手裏拿著一塊長形的木質「戒方」，這是預備拍板用的，也是拿來打學生的，但是他並沒有打過我。他的教授法是這樣的：桌上擺著一摞有「康熙通寶」四個字的白銅大制錢（當時的幣制是銀本位，銅錢是輔幣。有大錢、小錢的區別，兌價亦不同。這類精製的康熙錢在市上已經少見，大家留為玩品，近於古董性質）。譬如今天學《三娘教子》裏「王春娥坐草堂自思自歎」一段，規定學二十或三十遍，唱一遍拿一個制錢放到一隻漆盤內，到了十遍，再把錢送回原處，再翻頭。有時候我學到六七遍，實際上已經會了，他還是往下數；有時候我倦了，嘴裏哼著，眼睛卻不聽指揮，慢慢閉攏來，想要打盹，他總是輕輕推我一下，我立刻如夢方醒，掙扎精神，繼續學習。他這樣對待學生，在當時可算是開通之極；要是換了別位教師，戒方可能就落在我的頭上了。

吳先生認為每一段唱，必須練到幾十遍，才有堅固的基礎。如果學得不地道，浮光掠影，似是而非，日子一長，不但會走樣，並且也容易遺忘。

關於青衣的初步基本動作，如走腳步、開門、關門、手式、指法、抖袖、整鬢、提鞋、叫頭、哭頭、跑圓場、氣椅這些身段，必須經過長時期的練習，才能準確。

跟著又學了一些都是正工的青衣戲，如《二進宮》、

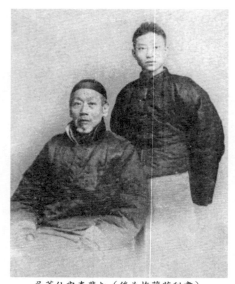

吳菱仙與李斐叔（後為梅蘭芳秘書）

《桑園會》、《三娘教子》、《彩樓配》、《三擊掌》、《探窰》、《二度梅》（即《落花園》）、《別宮》、《祭江》、《孝義節》、《祭塔》、《孝感天》、《宇宙鋒》、《打金枝》……等。另外配角戲，如《桑園寄子》、《浣紗記》、《硃砂痣》、《岳家莊》、《九更天》、《搜孤救孤》……共約三十幾齣戲。在十八歲以前，我專唱這一類青衣戲，宗的是時小福老先生的一派。

吳先生對我的教授法，是特別認真而嚴格的。跟別的學生不同，他把大部分的精力都集中在我身上，好像他對我有一種特別的希望，要把我教育成名，完成他的心願。

我後學戲而先出臺，蕙芳、幼芬先學戲而後出臺，這原因是我的環境不如他們。家庭方面已經沒有力量替我延聘專任教師，只能附屬到朱家學習。吳先生同情我的身世，知道我家道中落，每況愈下，要靠拿戲份來維持生活。他很負責地教導我，所以我的進步比他們快一點，我的出臺也比他們早一點。

我能夠有這一點成就，還是靠了先祖一生疏財仗義、忠厚待人。吳先生對我的一番熱忱，就是因為他和先祖的感情好，追念故人，才對我另眼看待。

吳先生在先祖領導的四喜班裏工作過多年。他常把先祖的遺聞軼事講給我聽。他說：「你祖父待本班裏的人實在太好。逢年逢節，要據每個人的生活情形，隨時加以適當的照顧。我有一次家裏遭到意外的事，讓他知道了，他遠遠地扔過一個小紙團兒，口裏說著：『菱仙，給你

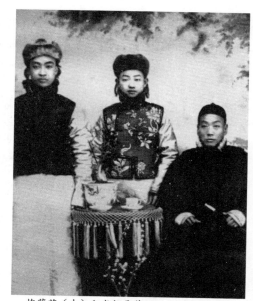

梅蘭芳（中）和老師吳菱仙及小夥伴朱幼芬

個檳榔吃！』等我接到手裏，打開來看，原來是一張銀票。」

當時的班社制度，每人都有固定的戲份。像這種贈予，是例外的。因為各人的家庭環境、經濟狀況不同，所以隨時斟酌實際情況，用這種手法來加以照顧。吳先生還說，當每個人拿到這類贈予的款

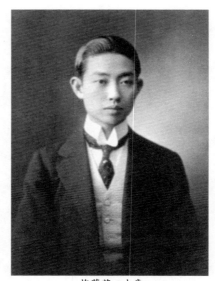
梅蘭芳二十歲

項的時候，往往也正是他最迫切需要這筆錢的時候。

✑ 學花旦戲

這時候除了吳先生教授青衣之外，我的姑丈秦稚芬和我伯母的弟弟胡二庚（胡喜祿的侄兒，是唱丑角的），常來帶著教我們花旦戲。就這樣一面學習，一面表演，雙管齊下，同時並進，我的演技倒是進步得相當的快。

在我們學戲以前，青衣、花旦兩工，界限是劃分得相當嚴格的。

花旦的重點在表情、身段、科諢。服裝彩色也趨向於誇張、絢爛。這種角色在舊戲裏代表著活潑、浪漫的女性。花旦的臺步、動作與青衣是有顯著的區別的，同時在嗓音、唱腔方面的要求倒並不太高。科班裏的教師隨時體察每一個學藝者的天賦，來支配他的工作。譬如面部肌肉運動不夠靈活，內行稱為「整臉子」。體格、線條臃腫不靈，眼神運用也不活潑，這都不利於演唱花旦。

青衣專重唱工，對於表情、身段是不甚講究的。面部表情，大多是冷若冰霜。出場時必須採取抱肚子身段，一手下垂，一身置於腹部，穩步前進，不許傾斜。這種角色在舊劇裏代表著嚴肅、穩重，是典型的正派女性。因此這一類的人物，出現在舞臺上，觀眾對他的要求，只是唱工，而並不注意他的動作和表情，形成了重聽而不重看的習慣。

那時觀眾上戲館，都稱聽戲，如果說是看戲，就會有人譏笑他是外行了。有些觀眾，遇到臺上大段唱工，索性閉上眼睛，手

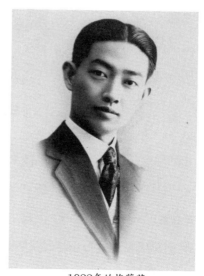

1922年的梅蘭芳

裏拍著板眼，細細咀嚼演員的一腔一調，一字一音。聽到高興的時候，提起了嗓子，用大聲喝一個彩，來表示他的滿意。戲劇圈裏至今還流傳有兩句俚語：「唱戲的是瘋子，聽戲的是傻子。」這兩句話非常恰當地描寫出當時戲院裏的情形。

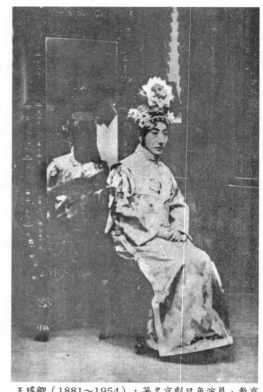

王瑤卿（1881～1954），著名京劇旦角演員、教育家。四大名旦都在他門下受業。五〇年代初，受聘為中國戲曲學校校長。圖為王瑤卿旗裝相。

青衣這樣的表演形式保持得相當長久。一直到前清末年才起了變化。首先突破這一藩籬的是王瑤卿先生，他注意到表情與動作，演技方面才有了新的發展。可惜王大爺正當壯年就「塌中」了（幼年發育時嗓音轉變，叫做倒倉；中年人音敗叫做塌中）。我是向他請教過而按著他的路子來完成他的未竟之功的。

❧學習昆曲

　　梨園子弟學戲的步驟，在這幾十年當中，變化是相當大的。大概在咸豐年間，他們先要學會昆曲，然後再動皮簧。同光年間已經是昆、亂並學。到了光緒庚子以後，大家就專學皮簧，即使也有學昆曲的，那都是出自個人的愛好，彷彿大學裏的選課似的了。我祖父在楊三喜那裏，學的都是昆戲，如《思凡》、《刺虎》、《折柳》、《剔目》、《贈劍》、《絮閣》、《小宴》等。

　　等他轉到羅巧福的門下，才開始學《彩樓配》、《二進宮》這一類的皮簧戲。後來他又兼學花旦，如《得意緣》、《烏龍院》、《雙沙河》、《變羊記》、《思志誠》等戲。他最著名的戲是《雁門關》的蕭太后，《盤絲洞》的蜘蛛精。在他掌管四喜班的時代，又排了許多新戲。綜觀他一生扮演過的角色，是相當複雜的。那時徽班的規矩，青衣、花旦，不許兼演，界限劃分得比後來更嚴。我祖父就打破了這種偏狹的規定。當時還有人對他加以諷刺，說他這是違法亂例呢。

　　為什麼從前學戲，要從昆曲入手呢？這有兩種緣故：（一）昆曲的歷史是最悠遠的。在皮簧沒有創制以前，早就在北京城裏流行了。觀眾看慣了它，一下子還變不過來。

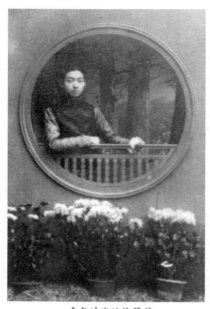

青年時代的梅蘭芳

（二）昆曲的身段、表情、曲調非常嚴格。這種基本技術的底子打好了，再學皮簧就省事得多，因為皮簧裏有許多玩藝兒就是打昆曲裏吸收過來的。

在我先祖學戲時代，戲劇界的子弟最初學藝都要從昆曲入手。館子裏經常表演的，大部分也還是唱昆曲。我家從先祖起，都講究唱昆曲，尤其是先伯，會的曲子更多。所以我從小在家裏就耳濡目染，也喜歡哼幾句。到了民國二、三年上，北京戲劇界裏對昆曲一道，已經由全盛時期漸漸衰落到不可想像的地步。臺上除了幾齣武戲之外，很少看到昆曲了。我因為受到先伯的薰陶，眼看著昆曲有江河日下的頹勢，覺得是我們戲劇界的一個絕大的損失。我想唱幾齣昆曲，提倡一下，或者會引觀眾的注意和興趣。那麼其他的演員們也會回應了，大家都起來研究它。要曉得，昆曲裏的身段是前輩們耗費了許多心血創造出來的。再經過後幾代的藝人們逐步加以改

善，才留下來這許多的藝術精華。這對於京劇演員，實在是有絕大借鑒的價值的。

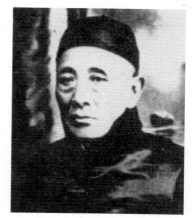

喬蕙蘭

我一口氣學會了三十幾齣昆曲，就在民國四年開始演唱了。大部分是由喬蕙蘭老先生教的。像屬於閨門旦唱的《遊園驚夢》這一類的戲，也是入手的時候必須學習的。喬先生是蘇州人，在清廷供奉裏，是有名的昆旦。他雖然久居北京，他的形狀與舉止，一望而知是一個南方人，說起話來是那麼宛轉隨和，從來沒有看見他疾言厲色地對待過學生。他耐心教導，真稱得起是一位循循善誘的老教師。

我學會了《遊園驚夢》，又請陳老夫子（德霖❶）給我排練，想在做工方面補充些身段。陳老夫子把他學的那些寶貴的老玩藝兒很細心地教給我。陳老夫子教身段，也是不怕麻煩，一遍一遍地給我說。他跟我一樣，也不是一個富於天才、聰明伶俐的學藝者。他的成名，完全是靠了苦學苦練得來的。

❶ 陳德霖（1862～1930），著名京劇青衣演員，曾被選為升平署教習。弟子頗多，王瑤卿、梅蘭芳、程硯秋等均受其教益，門人尊稱為「陳老夫子」。

❧ 學蹻工和武工

前輩們的功夫真是結實，文的武的，哪一樣不練。像《思凡下山》、《活捉三郎》、《訪鼠測字》這三齣的身段，戲是文丑應工，要沒有很深的武工底子，是無法表演的。

再拿老生來說，當年孫菊仙、譚鑫培、汪桂芬三位老先生，同享盛名，他們的唱法至今還流傳著成為三大派別。可是講到身段，一般輿論，津津樂道的，那就只有譚

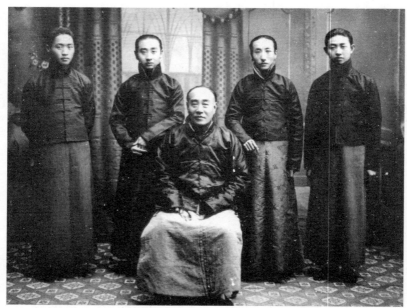

1914年梅蘭芳（右一）與陳德霖（前）、王瑤卿（右二）、王蕙芳（左二）、姚玉芙（左一）

老先生了。原因是這三位裏面，唯有譚老先生，早年是唱武生的，武工很深，到了晚年在《定軍山》、《戰太平》這一類開打戲裏，要用把子，本來就是他的看家本領，當然表演得比別人更好看。就連文戲裏，他有些難能可貴的身段，也都靠幼年武工底子才能這樣出色當行的。可見我們這一行，真不簡單，文、武、昆、亂哪一門都夠你學上一輩子。要成為一個好演員，除了經過長期的鍛鍊，還要本身天賦條件樣樣及格。譬如眼睛呆板無神，嗓子不搭調，這些天生缺憾，都是人工所無法補救的。

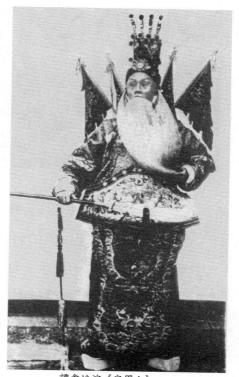

還有練武工的，腿腕的骨骼部位，都有關係。有些體格不利於練武，勉強學習，往往造成意外損傷，抱恨終身。

天賦方面具備了各種優良的條件，還要有名師指授，虛心接受

譚鑫培演《定軍山》

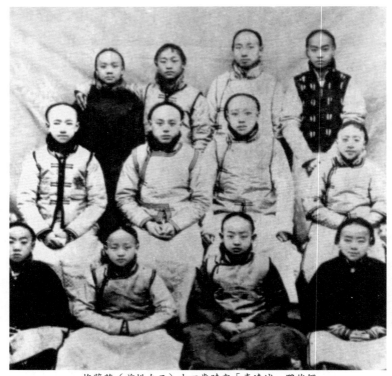

梅蘭芳（前排左三）十四歲時與「喜連城」夥伴們

批評，再拿本身在舞臺上多少年的實際經驗，融會貫通以後，才能成為一個十全十美的名演員。

　　我記得幼年練工，是用一張長板凳，上面放著一塊長方磚，我踩著蹺，站在這塊磚上，要站一炷香的時間，起初站上去，戰戰兢兢，異常痛楚，沒有多大工夫就支持不住，只好跳下來。但日子一長，腰腿有了勁，漸漸站穩了。

　　冬天在冰地裏，踩著蹺，打把子，跑圓場，起先一不

留神就摔跤，可是踩著蹻在冰上跑慣，不踩蹻到了臺上就覺得輕鬆容易。凡事必須先難後易，方能苦盡甘來。

我練蹻工的時候，常常會腳上起泡，當時頗以為苦。覺得我的教師不應該把這種嚴厲的課程加到一個十幾歲的小孩子身上。在這種強制執行的狀態之下，心中未免有些反感。但是到了今天，我已經是將近六十歲的人，還能夠演《醉酒》、《穆柯寨》、《虹霓關》一類的刀馬旦的戲，就不能不想到當年教師對我嚴格執行這種基本訓練的好處。

現在對於蹻工存廢，曾經引起各種不同的看法，激烈的辯論。這一問題，像這樣多方面的辯論、研究，將來是可得到一個適當結論的。我這裏不過就本身的經驗，忠實地敘述我學習的過程，指出幼年練習蹻工，對我們腰腿是有益處的，並不

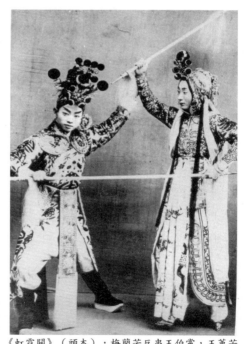

《虹霓關》（頭本），梅蘭芳反串王伯黨，王蕙芳飾東方氏

是對蹻工存廢問題有什麼成見。再說我家從先祖起就首倡花旦不踩蹻，改穿彩鞋。我父親演花旦戲，也不踩蹻。到了我這一輩，雖然練習過兩三年的蹻工，我在臺上可始終沒有踩蹻表演過。

我演戲的路子，還是繼承祖父傳統的方向。他是先從崑曲入手，後學皮簧的青衣、花旦，在他的時代裏學戲的範圍要算寬的了。我是從皮簧青衣入手，然後陸續學會了崑曲裏的正旦、閨門旦、貼旦，皮簧裏的刀馬旦、花旦，後來又演時裝、古裝戲。總括起來說，自從出臺以後，就兼學旦角的各種部門。我跟祖父不同之點是我不演花旦的玩笑戲，我祖父不常演刀馬旦的武工戲。這裏面的原因，是他的體格太胖，不能在武工上發展。我的性格，自己感覺到不適宜於表演玩笑、潑辣一派的戲。

我的武工大部分是茹萊卿先生教的。像我們唱旦角的學打把子，比起武行來，是省事不少了。他先教我打「小五套」，這是打把子的基本功夫。這裏面包含了五種套子：（一）燈籠炮，（二）二龍頭，（三）九轉槍，（四）

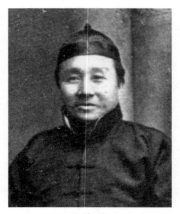

茹萊卿

十六槍，（五）甩槍。打的方法都從「么二三」起手，接著也不外乎你打過來，我擋過去，分著上下左右四個方向對打的姿勢。名目繁多，我也不細說了。這五種套子都不是在臺上應用的活兒，可是你非打它入門不可。學完了這些，再學別的套子就容易了。第二步就練「快槍」和「對槍」。這都是臺上最常用的玩藝兒。這兩種槍的打法不同，用意也兩樣。「快槍」打完了是要分勝敗的，「對槍」是不分的。

譬如《葭萌關》是馬超遇見了張飛，他們都是大將，武藝精強，分不出高低，那就要用「對槍」了。我演的戲如《虹霓關》的東方氏與王伯黨，《穆柯寨》的穆桂英與楊宗保，也是「對槍」。反正臺上兩個演

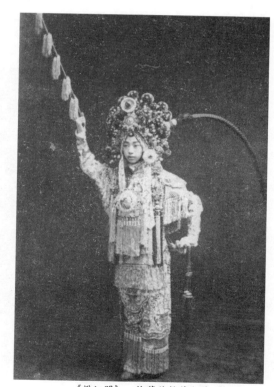

《樊江關》，梅蘭芳飾薛金蓮

員對打，只要鑼鼓轉慢了，雙方都衝著前臺亮住相，伸出大拇指，表示對方的武藝不弱，在我們內行的術語，叫做「誇將」，打完了雙收下場，這就是「對槍」。如果打完「對槍」，還要分勝敗，那就得再轉「快槍」，這都是一定的規矩。我還學會了「對劍」，是在《樊江關》裏姑嫂比武時用的，因為這是短兵器，打法又不同了。後來我演的新戲如《木蘭從軍》的「鞭卦子」，《霸王別姬》的舞劍，甚至於反串的武生戲，都是在茹萊卿先生替我吊完嗓子以後給我排練的。

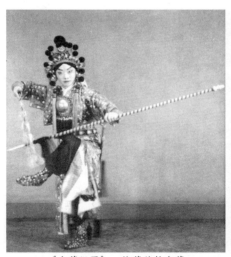

《木蘭從軍》，梅蘭芳飾木蘭

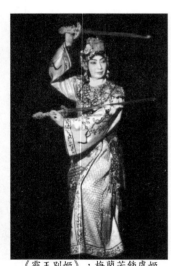

《霸王別姬》，梅蘭芳飾虞姬

茹先生是得的楊（隆壽）家的嫡傳，也擅長短打。中年常跟俞（菊笙）老先生配戲。四十歲以後他又拜我伯

父為師，改學文場。我從離開喜連成不久，就請他替我操琴。我們倆合作多年。我初次赴日表演，還是他同去給我拉琴。直到晚年，他的精力實在不濟了，香港派人來約我去唱，他怕出遠門，才改由徐蘭沅姨父代他工作下去的。

今天戲劇界專演一工而延續到四世的，就我想得起的，只有三家。茹家從茹先生到元俊，是四代武生；譚家從譚老先生到元壽（富英的兒子，也唱老生）●是四代老生；我家從先祖到葆玖是四代旦角。其他如楊家從我外祖到盛春（盛春的父親長喜也唱武生）❷那只有三代武生了。我祖母的娘家從陳金爵❸先生以下四代，都以昆曲擅長，也是難得的。

☙學刀馬旦

《貴妃醉酒》列入刀馬旦一工。這齣戲是極繁重的歌舞劇，如銜杯、臥魚種種身段，如果腰腿沒有武工底子，是難以出色的，所以一向由刀馬旦兼演。從前月月紅、余

❶ 迄今譚家已是六代老生，元壽之子孝增、孫正岩都是老生演員。

❷ 迄今楊家已是四代武生，盛春之子少春也是武生演員。

❸ 陳金爵，又名陳金雀，以演昆曲《金雀記》出名，其子陳嘉梁為梅蘭芳吹昆曲笛。

玉琴、路三寶[1]幾位老前輩都擅長此戲。他們都有自己特殊的地方。我是學路三寶先生的一派。最初我常常看他演這齣戲，非常喜歡，後來就請他親自教給我。

路先生教我練銜杯、臥魚以及酒醉的臺步，執扇子的姿勢，看雁時的雲步，抖袖的各種程式，未醉之前的身段與酒後改穿宮裝的步法。他的教授法細緻極了，也認真極了。我在蘇聯表演期間，對《醉酒》的演出得到的評論，是說我描摹一個貴婦人的醉態，在身段和表情上有三個層次。始則掩袖而飲，繼而不掩袖而飲，終則隨便而飲，這是相當深刻而了解的看法。還有一位專家對我說：「一個喝醉酒的人實際上是嘔吐狼藉、東倒西歪、令人厭惡而不美觀的。舞臺上的醉人就不能做得讓人討厭。應該著重姿態的曼妙，歌舞的合拍，使觀眾能夠得到美感。」這些話說得太對了，跟我們所講究的舞臺上要顧到「美」的條件，不是一樣的意思嗎？

這齣《醉酒》顧名思義，「醉」字是全劇的關鍵。但是必須演得恰如其分，不能過火。要顧到這是宮廷裏一個貴婦人感到生活上單調苦悶，想拿酒來解愁，她那種醉態，並不等於蕩婦淫娃的借酒發瘋。這樣才能掌握整個劇

❶ 路三寶（1877～1918），光緒末期著名京劇演員，清末民初多次與王瑤卿、梅蘭芳合作演出。

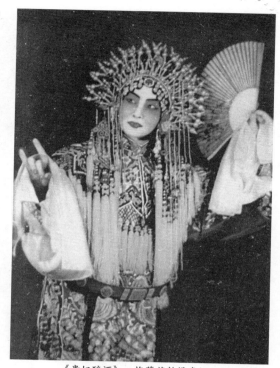

情，成為一齣美妙的古典歌舞劇。

這齣戲裏有三次「臥魚」身段。我知道前輩們只蹲下去，沒有嗅花的身段。我學會以後，也是依樣畫葫蘆地照著做。每演一次，我總覺得這種舞蹈身段是可貴的，但是問題來了，做它幹什麼呢？跟劇情又有什

《貴妃醉酒》，梅蘭芳飾楊貴妃

麼關係呢？大家只知道老師怎麼教，就怎麼做，我真是莫名其妙地做了好多事。有一次無意中，把我藏在心裏老不合適的一個悶葫蘆打開來了。抗戰時期住在香港的時候，公寓房子前面有一塊草地種了不少洋花，十分美麗。有一天我看著很愛，隨便俯身下去嗅了一下，讓旁邊一位老朋友看見了，跟我開玩笑地說：「你這樣子倒很像在做臥魚的身段。」這一句不關緊要的笑話，我可有了用處了。當時我就理解出這

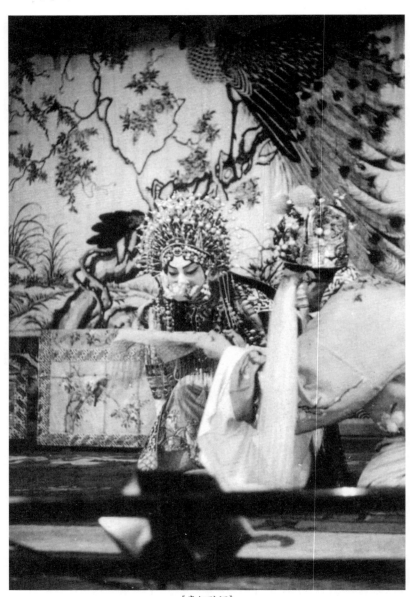

《貴妃醉酒》

三個臥魚身段，是可以做成嗅花的意思的。因為頭裏高、裴二人搬了幾盆花到臺口，正好做我嗅花的伏筆。所以抗戰勝利之初，我在上海再演《醉酒》，就改成現在的樣子了。

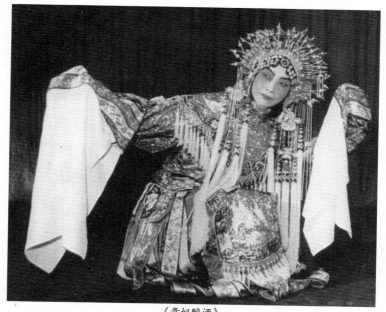

《貴妃醉酒》

　　這裏不過是拿《醉酒》舉一個例。其實每一個戲劇工作者，對於他所演的人物，都應該深深地琢磨體驗到這劇中人的性格與身分，加以細密的分析，從內心裏表達出來。同時觀摩他人的優點，要從大處著眼，擷取菁華。不可拘泥於一腔一調，一舉一動的但求形似，而忽略了藝術上靈活運用的意義。

❧ 看戲觀摩

我在藝術上的進步與深入，很得力於看戲。我搭喜連成班的時候，每天總是不等開鑼就到，一直看到散戲才去。當中除了自己表演之外，始終在下場門的場面上、胡琴座的後面，坐著看，越看越有興趣，捨不得離開一步。這種習慣延續得很久。以後改搭別的班子，也是如此。

我在學藝時代，生活方面經過了長期的嚴格管制，飲食睡眠都極有規律。甚至出門散步，探訪親友，都不能亂走，並且還有人跟著，不能自由活動。看戲本來是業務上的學習，這一來倒變成了我課餘最主要的娛樂，也由此吸收了許多寶貴的經驗。日子久了，在演技方面，

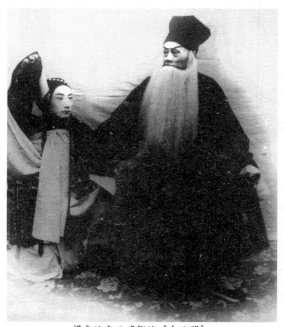

譚鑫培與王瑤卿演《南天門》

不自覺地會逐漸提高。慢慢地我在臺上，一招一勢，一哭一笑都能信手拈來，自然就會合拍。這種一面學習，一面觀摩的方法，是每一個藝人求得深造的基本條件。所以後來，我總是告訴我的學生要多看戲，並且看的範圍要愈廣愈好。譬如學旦角的。不一定專看本工戲，其他各行角色都要看。同時批評優劣，採取他人的長處，這樣才能使自己的技能豐富起來。

我在幼年時代，曾經看過很多有名的老前輩的表演。

我初看譚老闆（鑫培）的戲，就有一種特殊的感覺。當時扮老生的演員，都是身體魁梧、嗓音宏亮的。唯有他的扮相，是那樣的瘦削，嗓音是那樣的細膩悠揚，一望而知是個好演員的風度。有一次他跟金秀山合演《捉放曹》曹操拔劍殺家一場，就說演陳宮那雙眼睛，真是目光炯炯，早就把全場觀眾

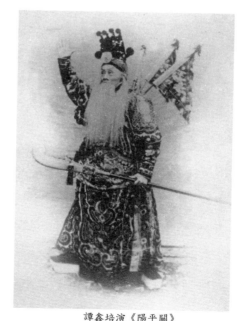

譚鑫培演《陽平關》

的精神掌握住了。從此一路精彩下去，唱到「宿店」的大段二簧，愈唱愈高，真像「深山鶴唳，月出雲中」。陳宮的一腔悔恨怨憤，都從唱詞音節和面部表情深深地表達出來。滿戲園子靜到一點聲音都沒有，臺下的觀眾，有的閉目凝神細聽，有的目不轉睛地看，心頭上都到了淨化的境地。我那時雖然只有小學生的程度，不能完全領略他的高超的藝術，只就表面看得懂的部分來講，已經覺得精神上有說不出來的輕鬆愉快了。

還有幾位陪著譚老闆唱的老前輩，如黃潤甫、金秀山……也都是我最喜歡聽的。

黃潤甫的為人非常風趣，在後臺的人緣也最好。大家稱他為「三大爺」。這位老先生對於業務的認真，表演的深刻，功夫的結實，我是佩服極了。他無論扮什麼角色，即使是最不重要的，也一定聚精會神，一絲不苟地表演著。觀眾對他的印象非常好，總是給以熱烈彩聲。假使有一天，臺下沒有反應，他卸裝以後，就會懊喪到連飯都不想吃。當時的觀眾都叫他「活曹操」。這種誇語，他是當之無愧的。他演反派角色，著重的是性格的刻畫。他絕不像一般的演員，把曹操形容得那麼膚淺浮躁。

金秀山先生的嗓音沉鬱厚重，是「銅錘」風格。如《草橋關》、《二進宮》等劇，我都看過。後來他又兼演

架子花臉，跟譚老闆合作多年，譚老先生對他非常倚重。一個極不重要的角色，經他一唱就馬上引起了觀眾的重視，真是一個富有天才的優秀演員。我同他合演過《長阪坡》，他扮曹操；《岳家莊》，他扮牛皋；《雁門關》與《穆柯寨》，他都扮孟良。

　　我與楊小樓先生合作，一共有兩次，第一次在一九一六年，第二次合作是在一九二一年，當時我與楊先生都已組班，在一九二〇年冬天，雙方經過協商合組一個班，取名崇林社（楊字梅字都從木，所以想出這個勝名）。這個崇林社在一九二一年過年的時候就在煤市街南

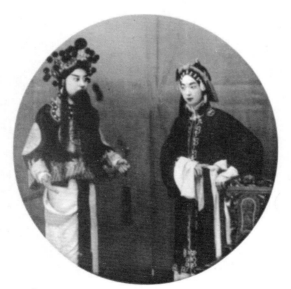

《汾河灣》，梅蘭芳飾柳迎春，王鳳卿飾薛仁貴

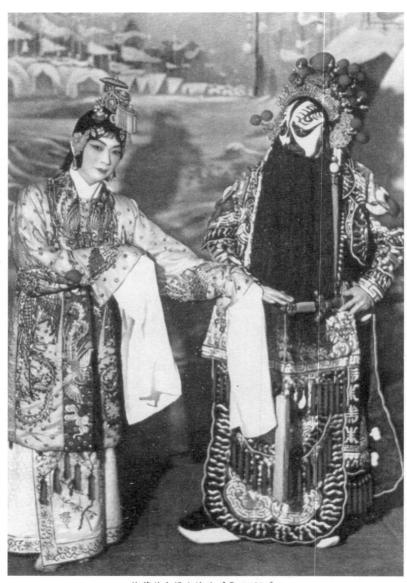

梅蘭芳與楊小樓演《霸王別姬》

口的文明茶園開演，演了一個時期又挪到東安市場吉祥茶園。還是像前次一樣輪流唱大軸，誰唱大軸誰的戲就重一些，演壓軸就輕一些，譬如楊老闆的《安天會》，我和鳳二爺的《汾河灣》，當然就是《安天會》唱大軸；我演《天女散花》，他演《武文華》，當然就是我的大軸，而鳳二爺的老生戲就要擱在倒第三了。當時戲班一個白天總是九齣戲，有短些的戲可以十一齣，戲長一些最少也得七齣戲，所以倒第三的戲碼也不會使人覺得靠前。那時候我二十八歲，年輕力壯，從不覺得累，除了自己唱戲之外，聽戲的癮非常大。我如果在壓軸唱，就唱完趕緊卸裝，在臺簾空隙的地方聽楊老闆的戲。另外我每天上館子也比較早，有時還趕上看朱桂芳[1]的中軸子武戲或裘桂仙[2]的花臉戲等等。

楊老闆的藝術，在我們戲劇界裏的確可以算是一位出類拔萃、數一數二的典型人物。他在天賦上先就具有兩種優美的條件：（一）他有一條好嗓子；（二）長得是個好個子。武生這一行，由於從小苦練武工的關係，他們的嗓子就大半受了影響，只有楊是例外。他的武工這麼結實，

❶ 朱桂芳（1891～1944），著名京劇武旦演員。1919年曾隨梅蘭芳訪日演出，後隨梅氏多年，被梅倚為左右手。

❷ 裘桂仙（1881～1933），著名京劇淨角演員，裘盛戎之父，曾與梅蘭芳合作演出多年。

還能夠保持了一條又亮又脆的嗓子，而且有一種聲如裂帛的炸音，是誰也學不了的。加上他的嘴裏有勁，咬字準確而清楚，遇到劇情緊張的時候，憑他念的幾句道白，就能把劇中人的滿腔悲憤盡量表達出來。觀眾說他扮誰像誰，這裏面雖然還有別的條件，但是他那條傳神的嗓子，卻佔著很重要的分量。所以他不但能抓得往觀眾，就是跟他同表演的演員，也會受到他那種聲音和神態的陶鑄，不得不振作起來。我們倆同場的機會不算少，我就有過這種感覺。要我舉例的話，我們後來常常合演《霸王別姬》，總該算是最恰當的例子了。

楊老闆有了這樣的天賦，更加上幼年的苦練，又趕上京戲正在全盛時代，生旦淨末丑，哪一行的前輩們都有他們的絕活，就怕你不肯認真學

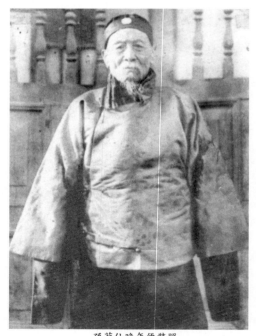

孫菊仙晚年便裝照

習。要是肯學的話，每天見聞所及，就全是藝術的精華。大凡一個成名的藝人，必要的條件，是先要能向多方面擷取精華。等到火候夠了，不知不覺地就會加以融化成為他自己的一種優良的定型。楊老闆也是這樣成功的。

我從前還看過孫菊仙老先生演的《浣紗記》。這戲裏的伍子胥，頭戴高方巾，身穿藍褶子，是老生扮相，老生應行，因此一般演員都按老生表演，和禰衡、陳宮沒有多大差別。孫老先生塑造的伍子胥形象，卻不是這樣，他一出場就把馬鞭子揚得高高的，身上的架子，腳下的臺步，都放大了老生的動作，加上他那種高亢宏大的嗓子，英武憤激的神態，氣派真不小，使人一望而知是那位臨潼斗寶的英雄人物。這種塑造人物的方法，對我後來處理《掛帥》第二場的穆桂英是起著借鏡作用的。

我常對青年演員們說，多向老前輩請教，要請他們不客氣地指出缺點來，能教的請他們教一教，不能教的請他們談談表演經驗也是好的。因為我就是從這條道路走過來的。

❧ 轉益多師

我家學戲的傳統，從我祖父起，就主張多方面地向前輩們領教。拿我來說，除了開蒙老師吳菱仙以外，請教過的老前輩，那可多了。讓我大略地舉幾位。

京戲方面，我伯父教的是《武家坡》、《大登殿》和《玉堂春》。

陳老夫子在昆、亂兩方面都指點過我。昆曲如《遊園驚夢》、《思凡》、《斷橋》……對我說過好些身段，都是很名貴的老玩藝。京戲方面青衣的唱腔，也常教我。

《虹霓關》是王瑤卿先生教的。《醉酒》是路三寶先生教的。茹萊卿先生教我武工。

錢金福先生教過我《鎮潭州》的楊再興、《三江口》的周瑜。這兩齣戲學會以後也就只在我的一位老朋友家裏堂會上唱過一次，戲館裏我是沒有貼過的。《鎮潭州》是跟楊老闆唱的，《三江口》是跟錢

王瑤卿

陳嘉梁

李壽山

丁蘭蓀

錢金福

先生唱的。其餘帶一點武的戲，錢老先生指點的也不少。

李壽山大家又管他叫大李七。他跟陳老夫子、錢老先生都是三慶班的學生。初唱昆旦，後改花臉。教過我昆曲的《風箏誤》、《金山寺》、《斷橋》和吹腔《昭君出塞》。

專教昆曲的還有喬蕙蘭、謝昆泉、陳嘉梁三位。喬先生是唱昆旦的，晚年他就不常出演了。謝先生是我從蘇州請來的昆曲教師。陳先生是陳金爵的孫子，也是我祖母的內侄。他家四代擅長昆曲，我在早期唱的昆曲，都是他給我吹笛。

我在「九‧一八」以後移居上海，又與丁蘭蓀、俞振飛、許伯遒三位研究過昆曲的身段和唱法。上面舉的幾位都是直接教過我的。還有許多愛好戲劇又能批判藝術好壞的外界朋友，他們在臺下聽戲，也都聚精會神地在找我的缺點，發現了就隨時提出來糾正我。因為我在臺上表演是看不見自己的表情和動作的，這些熱心朋友就同一面鏡子、一盞明燈一樣，永遠在照著我。

從前有一位老先生講過這樣的一個比喻。他說：「唱戲的好比美術家，看戲的如同賞鑒家。一座雕刻作品跟一幅畫，它的好壞，是要靠大家來鑒定，才能追求出它真正的評價來的。」

我的姨夫徐蘭沅告訴過我一副對子。共計二十二個

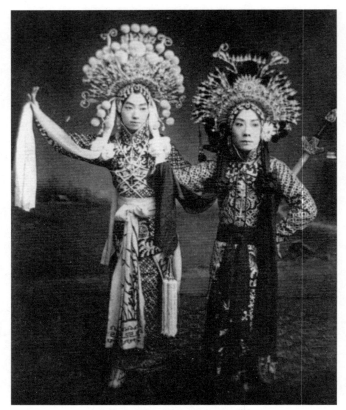

梅蘭芳（左）與路三寶演《斷橋》

字。裏面只用了八個單字，就能把表演的技術，描寫出許多層次來。我覺得這副對子做得好，就把它記住了：「看我非我，我看我，我也非我，裝誰像誰，誰裝誰，誰就像誰。」我聽完了，好費腦筋地思索了一下，才想出這副對子的確是用字簡練，含意微妙。

　　從來舞臺上演員的命運，都是由觀眾決定的。藝術的進步，一半也靠他們的批評和鼓勵，一半靠自己專心研究，才能成為一個好角，這是不能僥倖取巧的。王大爺（瑤卿）有兩句話說得非常透徹。他說：「一種是成好角，一種是當好角。」成好角是打開鑼戲唱起，一直唱到大軸子，他的地位是由觀眾的評判造成的。當好角是自己組班唱大軸，自己想造成好角的地位。這兩種性質不一樣，發生的後果也不同。前面一種是根基穩固，循序漸進，立於不敗之地。後面一種是嘗試性質，如果不能一鳴驚人的話，那就許一蹶不振了。

登上舞台

梅蘭芳自述

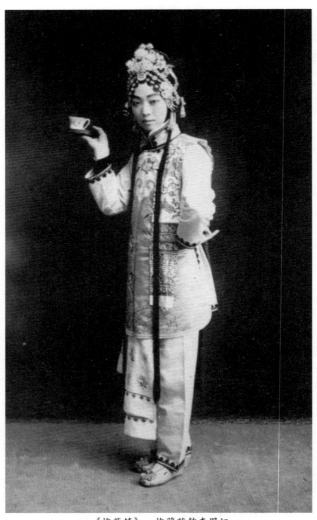

《梅龍鎮》，梅蘭芳飾李鳳姐

✎ 初次登台

　　我第一次出臺是在十一歲，光緒甲辰年七月七日。廣和樓貼演《天河配》，我在戲裏串演昆曲《長生殿》「鵲橋密誓」裏的織女，這是應時的燈彩戲。吳菱仙先生抱著我上椅子，登鵲橋，前面布了一個橋景的砌末，橋上插著許多喜鵲，喜鵲裏面點著蠟燭。我站在上面，一邊唱著，心裏感到非常興奮。

✎ 搭班演出

　　到我十四歲那年，我正式搭喜連成班（後改名富連

廣和樓外景

廣和樓戲臺

成，是葉春善首創的科班），每天在廣和樓、廣德樓這些
園子裏輪流演出。我所演的大半是青衣戲。在每齣戲裏，
有時演主角，也演配角。早晚仍在朱家學戲。

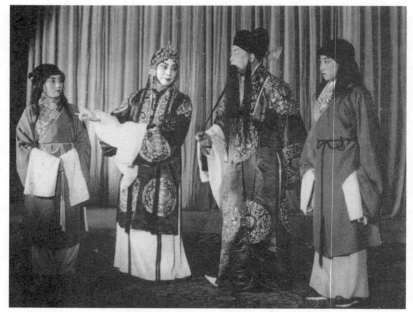

梅蘭芳（左二）與周信芳演《二堂捨子》

　　我記得第一次出臺，拿到很微薄的點心錢，回家來
雙手捧給我的母親。我們母子倆都興奮極了。我母親的意
思，好像是說這個兒子已經能夠賺錢了。我那時才是十四
歲的孩子，覺得不管賺多少我總能夠帶錢回來給她使用。
在一個孩子的心理上，是夠多麼值得安慰的一件事！可憐

的是轉過年來的七月十八日，她就撇下了我這個孤兒，病死在那個簡陋的房子裏了。

我在喜連成搭班的時候，經常跟我的幼年夥伴合演。其中大部分是喜字輩的學生。搭班的如麒麟童、小益芳、貫大元、小穆子都是很受歡迎的。

麒麟童是周信芳的藝名，我們年齡相同，都是屬馬的。在喜連成的性質也相同，都是搭班學習，所以非常親密。我們合作過的戲有《戰蒲關》，他飾劉忠，金絲紅飾王霸，我飾徐豔貞；《九更天》他飾馬義，我飾馬女。他那時就以衰派老生見長。從喜連成搭班起，直到最近，還常常同台合演的只有他一人了。我們這一對四十多年的老夥伴，有時說起舊

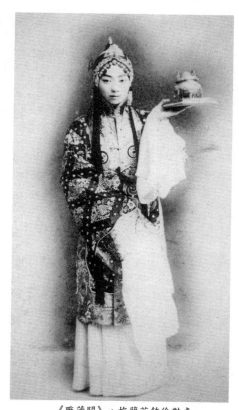

《戰蒲關》，梅蘭芳飾徐豔貞

《五花洞》，梅蘭芳飾潘金蓮，王少卿飾武大郎

事，都不禁有同輩凋零，前塵若夢之感。

　　喜連成貼演《二進宮》一劇，是金絲紅的楊波，小穆子的徐延昭，我的李豔妃，在當時有相當的叫座力的。不過金絲紅的嗓音常啞，一個月裏倒有半個月不能工作，後來賈大元參加進來，也唱楊波。

　　小益芳是林樹森的藝名，我同他唱過《浣紗記》。以後他就南下到上海搭班。我到上海演唱，又常常跟他同台表演。他飾《抗金兵》裏面的韓世忠一角，聲調高亢，工架穩練，最為出色當行。

　　律喜雲是喜連成的學生，小生律佩芳就是他的哥哥。他和我感情最好，他學的是青衣兼花旦，我們合演的機會最多，如《五花洞》、《孝感天》、《二度梅》等。兩個人遇到有病，或是嗓音失調時，就互相替代。可惜他很早就死了，我至今還時常懷念這位少年同伴呢！

　　那時各園子都是白天演戲。我每天吃過午飯，就由跟包宋順陪我坐了自備的騾車上館子。我總是坐在車廂裏面，他在外跨沿。因為他年邁耳聾，所以大家都叫他「聾子」。他跟了我有幾十年。後來我要到美國表演，他還不肯離開我，一定要跟著我去，經我再三婉言解釋，他才接受了我的勸告。等我回國，他就死了。

　　北京各種行業，每年照例要唱一次「行戲」。大的如糧行、藥行、綢緞行……小的如木匠行、剃頭行、成衣行……都有「行戲」。大概從元宵節後就要忙起，一直要到四月二十八日才完。這一百天當中，是川流不息地分

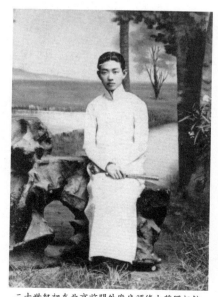

二十世紀初在北京前門外廊房頭條大芳照相館

別舉行的。我在「行戲」裏，總唱《祭江》、《祭塔》一類單人的唱工戲。因為分包關係，非把時間拉長不可，各人只能派單齣的戲。分包趕戲的滋味，我在幼年是嘗夠的了。譬如館子的營業戲、「行戲」、「帶燈堂會」（帶燈堂會是演日夜兩場戲），這三種碰巧湊在一起，那天就可能要趕好幾個地方。預先有人把鐘點排好，不要說吃飯，就連路上這一會兒工夫，也都要精密地計算在內，才能免得誤場，不過人在這當中可就趕得夠受的了。那時蕭長華先生是喜連成教師，關於計畫分包戲碼，都由他統籌支配，有時他看我實在太辛苦了，就設法派我輕一點的戲；鐘點夠了就讓我少唱一處。這位老先生對後輩的愛護是值得提出來的。

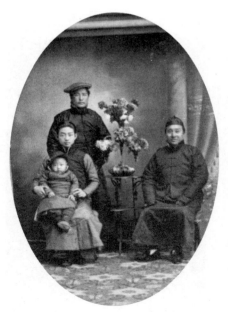

梅蘭芳（左坐）在上海抱子永兒
與茹萊卿及雷少臣（後立）

我趕完臺上的戲，回家還要學戲。我有許多老戲，都是在那時候學的。每年平均計算起來，我演出的日子將近三百天。這裏面除了齋

戒、忌辰、封箱的日子以外，是寒暑不輟，每天必唱的。這可以說是在我的舞臺生活裏最緊張的一個階段。

前清時代，北京的各戲館，一向規定不准帶燈演戲。民國初年還是一貫地保持著舊的習慣。我們戲劇界有幾位前輩們，就想來打破這重難關。先拿「義務」名義，請准演唱夜戲，其實集合許多名角大會串一次倒是他們的目的。所謂「義務」，不過隨便借用一個學校之類的籌款名義，表示跟普通營業戲的性質不同，避免禁令的約束。這也可以看出在那種封建淫威下面，戲劇界業務上不自由的情況，才只得想出這種名不符實的辦法來應付當時的環境。從這義務夜戲唱開了端，才漸漸地把不准演夜戲的舊習慣、舊腦筋改變過來。進一步就連戲館的營業戲也普遍地都演夜戲了。

✑ 滬上成名

我第一次到上海表演，是我一生在戲劇方面發展的一個重要關鍵。

在民國三年的秋天，上海丹桂第一臺的許少卿到北京來邀角。約好鳳二爺（王鳳卿）和我兩個人。鳳二爺的頭牌，我的二牌。鳳二爺的包銀是每月三千二百元，我只

有一千八百元。老實說，那時許少卿對我的藝術的估價是
並不太高的。後來鳳二爺告訴我，我的包銀他最先只肯出
一千四百元，鳳二爺認為這數目太少，再三替我要求加到
一千八百元。他先還是躊躇不定，最後鳳二爺說：「你如

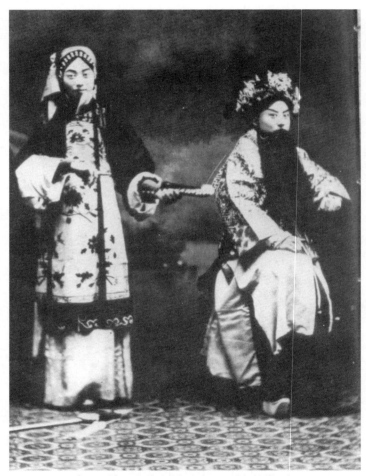

《汾河灣》，梅蘭芳飾柳迎春，王鳳卿飾薛仁貴

果捨不得出到這個代價，那就在我的包銀裏勻給他四百元。」他聽了覺得情面難卻，才答應了這個數目。

　　我那年已經是二十歲的人了，還沒有離開過北京城。一個人出遠門，家裏很不放心，商議下來，請我伯母陪著我去。茹萊卿先生為我操琴，也是少不了他的。另外帶了為我梳頭化妝的韓師傅（即韓佩亭）、跟包的「聾子」（宋順）和大李（先為梅雨田拉車的），由許少卿陪我們坐車南下。到了上海火車站，丹桂第一臺方面派人在車站候接。我們坐了戲館預備好的馬車，一直

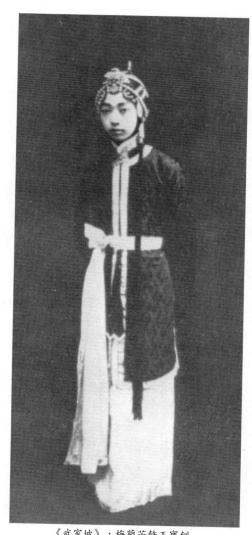

《武家坡》，梅蘭芳飾王寶釧

到了望平街平安里許少卿的家裏。

那時拜客的風氣，還沒有普遍流行。社會上所謂「聞人」和「大亨」也沒有後來那麼多。鳳二爺只陪我到幾家報館去拜訪過主持《時報》的狄平子、《申報》的史量才和《新聞報》的汪漢溪。我們還認識了許多文藝界的朋友，如吳昌碩❶、況夔笙❷、朱古微、趙竹君等。昆曲的前輩，如俞粟廬❸、徐凌雲……也都常同席見面。另外有兩家老票房──「久記」和「雅歌集」，我們也拜訪過。

我們在戲館快要打炮之前，有一位金融界的楊蔭蓀，託人來找鳳二爺，要我們在他結婚的堂會裏面唱一齣《武家坡》。楊家請來接洽的人是我們的老朋友，情不可卻就答應下來。

許少卿聽到這個消息，馬上就來阻止我們。他提出的理由是：新到的角兒在戲館還沒有打炮之前，不能到別處唱堂會，萬一唱砸了，他的損失太大，所以竭力反對，態度非常堅決。同時我們已經答應了楊家，也不肯失信於人，一定要唱。因此，雙方的意見大不一致，就鬧成僵局了。

最後楊家託人同許少卿表示，如果新來的角兒，因

❶ 吳昌碩（1844～1927），著名金石書畫家。

❷ 況夔笙（1859～1926），清舉人，能詞並治金石，著有《蕙風詞話》等

❸ 俞粟廬（1847～1930），昆曲演唱家，通金石學，工書法，並精於書畫鑒賞。其子俞振飛為著名昆曲藝術家，輯成《粟廬曲譜》兩冊行世。

為在這次堂會裏唱砸了，影響到戲館的生意，他可以想一個補救辦法：由有經濟力量的工商界中的朋友和當時看客的所謂「公館派」的一部分人聯合包上一個星期的場子，保證他不會虧本，並且答應在堂會裏就用丹桂第一臺的班底，拿這個來敷衍許少卿，才勉強得到了他的同意。

經過這一段的波折，我感覺戲館老闆對於我們的藝術是太不信任了。鳳二爺是已經在藝術上有了地位和聲譽的，我是一個還沒有得到觀眾批准的後生小輩，這一次的堂會似乎對我的前途關係太大，唱砸了回到北京，很可能就無聲無嗅地消沉下去了。我聽見也看見過許多這樣陰暗的例子。老實說，頭一天晚上，我的確睡得有點不踏實。

第二天一起床，我就跟鳳二爺說：「今兒晚上是我們跟上海觀眾第一次相見，應該聚精會神地把這齣戲唱好了，讓一般公正的觀眾們來評價，也可以讓藐視我們的戲館老闆知道我們的玩藝兒。」

「沒錯兒，」鳳二爺笑著說，「老弟，不用害怕，也不要矜持，一定可以成功的。」他這樣說來壯我的膽。

楊家看到許少卿這樣從中阻撓和我們不肯失信而堅持要唱的情形，對我們當然滿意極了，就決定把我們的戲碼排在最後一齣，事先又在口頭上向親友們竭力宣傳。

堂會的地點是在張家花園。楊家在上海的交遊很廣。

085

那天男女賀客也不少，男的穿著袍子馬褂，女的穿著披風紅裙，頭上戴滿了珠花和紅絨喜花，充滿著洋洋喜氣。

《武家坡》是我在北京唱熟了的戲，就是跟鳳二爺也合作過許多次。所以出演以前，我能沉得住氣，並不慌張。

梅蘭芳第一次赴上海演出時與戲院簽訂的合同

等到一掀臺簾，臺下就來了一個滿堂彩。我唱的那段西皮慢板，跟對口的快板都有彩聲。就連做工方面，他們看得也很細緻，出窯進窯的身段，都有人叫好。我看他們對於我這個生疏角兒倒好像很注意似的。鳳二爺的唱腔不用說了，更受臺下的歡迎。

《武家坡》總算很圓滿地唱完了。那時上海的報紙上劇評的風氣，還沒有普遍展開。這許多觀眾們的口頭宣傳，是有他們的力量的。我後來在館子裏露演的成績，多

少是受這一次堂會的影響的。

那時丹桂第一臺在四馬路大新街口。頭三天的打炮戲碼是這樣擬定的。第一日《彩樓配》、《朱砂痣》；第二日《玉堂春》、《取成都》；第三日《武家坡》。我的戲碼排在倒第二。大約十點來鐘上場。一會兒場上打著小鑼，檢場的替我掀開了我在上海第一次出場的臺簾。只覺得眼前一亮，你猜怎麼回事？原來當時戲館老闆，也跟現在一樣，想盡方法引起觀眾注意這新到的角兒。在臺前裝了一排電燈，等我出場就全部開亮了。這在今天我們看了，不算什麼；要擱在三十七年前，就連上海也剛用電燈沒有幾年的時候，這一小排電燈亮了，在吸

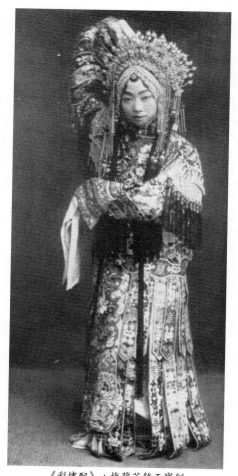

《彩樓配》，梅蘭芳飾王寶釧

引觀眾注意的一方面，是多少可以起一點作用的。

我初次踏上這陌生的戲館的臺毯，看到這種半圓形的新式舞臺，跟那種照例有兩根柱子擋住觀眾視線的舊式四方形的戲臺一比，新的是光明舒敞，好的條件太多了，舊的又哪裏能跟它相提並論呢？這使我在精神上得到了無限的愉快和興奮。

我打完引子，坐下來念定場詩，道白，接著唱完八句慢板。等上了彩樓，唱到二六裏面「也有那士農工商站立在兩旁」的垛句，這在當時的唱腔裏面算是比較新穎的一句。觀眾叫完了好，都在靜聽，似乎很能接受我在臺上的藝術。其實，那時我的技術，哪裏夠得上說是成熟？全靠著年富力強、有扮相、有嗓子、有底氣、不躲懶，這幾點

丹桂第一臺戲單

都是我早期在舞臺上奮鬥的資本。做工方面，也不過指指戳戳，隨手比勢，沒有什麼特點。倒是表情部分，我從小就比較能夠領會一點。不論哪一齣戲，我唱到就喜歡追究劇中人的性格和身分，盡量想法把它表現出來。這是我個性上對這一方面的偏好。

唱完三天打炮戲之後，許少卿預備了豐盛的菜和各種點心，請我們到客廳去吃頓夜宵。我們從他那掩蓋不住的笑容和一連串的恭維話裏面，看出他已經有了賺錢的把握和信心了。他舉起一小杯白蘭地，打著本地話很得意地衝著我們說：

「無啥話頭，我的運氣來了，要靠你們的福，過一個舒服年哉。」我望著他微笑，沒有作聲。鳳二爺想起他不許我們唱楊家堂會的舊事，就這樣地問他：

「許老闆，我們沒有給你唱砸了吧？」

許老闆忸怩不安地陪著笑臉說：「哪裏的話，你們的玩藝兒我早就知道是好的。不過我們開戲館的銀東，花了這些錢，辛辛苦苦從北京邀來的名角，如果先在別處露了面，恐怕大家看見過就不新鮮了。這是開戲館的一種噱頭。」

鳳二爺把話頭引到我的身上。他說：「許老闆，上海灘上的角兒，都講究『壓臺』。我們都是初到上海的，你何妨讓我這位老弟，也有一個機會來壓一次臺？」

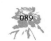

許少卿趕快接著說：「只要你王老闆肯讓碼，我一定遵命，一定遵命。」

「不成問題，」鳳二爺說，「我們是自己人，怎麼辦都行。主意還要你老闆自己拿，我不過提議而已。」

鳳二爺等許少卿回房以後，走到我住的廂房裏，就拉住我的手說：「老弟，我們約定以後永遠合作

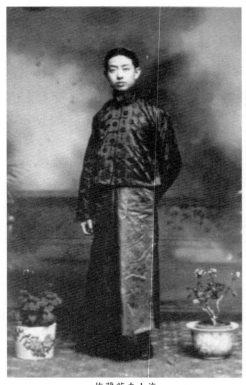

梅蘭芳在上海

下去。」我聽了覺得非常感動。真的從那次到上海演出以後，我們繼續不斷地合作了二十幾年。一直到「九·一八」事變後，我移家上海居住，才分開手的。

✿ 首演《穆柯寨》

　　鳳二爺對許少卿提議，讓我也有壓臺的機會，這是他想捧捧我，我除了接受他的美意之外，並沒有考慮到這件事情的實現。等我們唱過了一個星期，許少卿真的根據了鳳二爺的提議來跟我商量，要讓我唱一次所謂壓臺戲。這不是一件很簡單的事，我拿什麼戲來壓臺可以使觀眾聽了滿意，這真成為一個值得研究的課題了。

　　拿我單唱的戲來說，根據這幾天的經驗，頭三天裏面，《玉堂春》就比《彩樓配》要受歡迎。我的後四天戲碼，是《雁門關》、《女起解》、《御碑亭》、《宇宙鋒》、二本《虹霓關》。臺下對這幾齣戲的看法，要算二本《虹霓關》比較最歡迎。從這

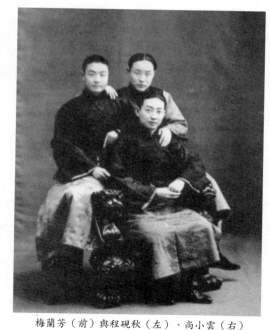

梅蘭芳（前）與程硯秋（左）、尚小雲（右）

裏很容易看得出觀眾的眼光，對於青衣那些《落花園》、《三擊掌》、《母女會》等專重唱工，又是老腔老調的戲，彷彿覺得不夠勁了。他們愛看的是唱做並重，而且要新穎生動一路的玩藝兒。《玉堂春》的新腔比較多一些，二本《虹霓關》的身段和表情比較生動些，也就比較能滿足他們的要求。我是青衣的底子，會的戲雖然不少，大半是這類抱肚子傻唱的老戲，拿這些戲來壓臺，恐怕是壓不住的。

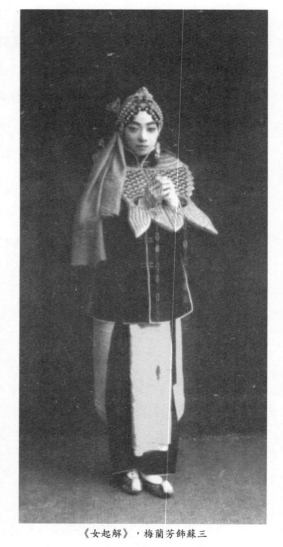

《女起解》，梅蘭芳飾蘇三

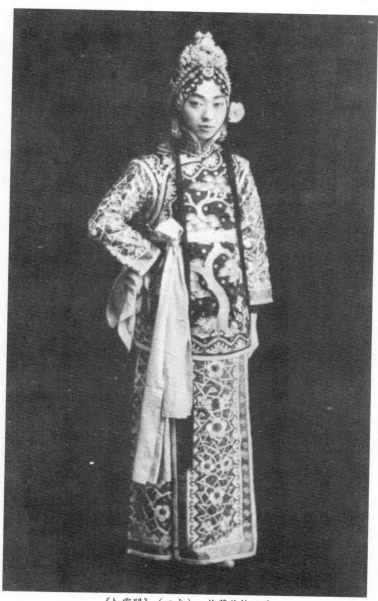

《虹霓關》（二本），梅蘭芳飾丫環

　　我有幾位老朋友，馮先生（幼偉[❶]）、李先生（釋戡[❷]）是從北京來看我的。舒先生（石父）、許先生（伯明）是本來就在上海的。這裏面我跟馮先生認識得最早，在我十四歲那年，就遇見了他。他是一個熱誠爽朗的人，尤其對我的幫助，是盡了他最大的努力的。他不斷地教育我、督促我、鼓勵我、支持我，直到今天還是這樣，可以說是四十年如一日的。所以我在一生的事業當中，受他的影響很大，得他的幫助也最多。

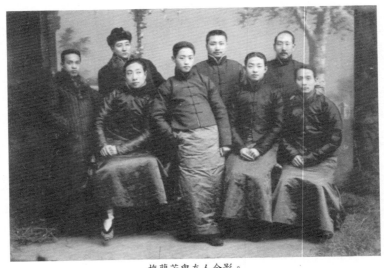

梅蘭芳與友人合影。
右起：齊如山、許伯明、梅蘭芳、李釋戡、姚玉芙、姜妙香、舒石父

❶ 馮幼偉（1880～1966），又名耿光，早年在日本陸軍士官學校畢業，結識孫中山，擁護辛亥革命，後出任中國銀行總裁。

❷ 李釋戡（？～1961），詩人，劇作家，早期協助梅蘭芳編劇，如《洛神》等劇。

　　那天他們聽到許少卿要我壓一次臺的消息，也都認為專重唱工的老戲是不能勝任的，一致主張我學幾齣刀馬旦的戲。因為刀馬旦的扮相身段都比較生動好看。那時唱正工青衣的，除了王大爺之外，還很少有人兼唱這類刀馬旦的。我就這樣接受了他們的意見，決定先學《穆柯寨》。我的武工本來就是茹先生教的，現在要唱《穆柯寨》，那不用說了，就請他給我排練。他對我說：「這類刀馬旦的戲，固然武工要有根底，眼神也很重要，你要會使眼神才行。」我們趕著排了好幾天，在唱到第十三天上，就是十一月六日的晚上，我才開始貼演《穆柯寨》，這是我第一次在上海壓臺的紀念日。

　　這齣戲的穆桂英，出場就有一個亮相，跟著上高臺，很有氣派。下面「打雁」一場，是要跑圓場的，身段上都比較容易找俏頭。那天觀眾瞧我這個抱肚子的青衣，居然也唱刀馬旦戲，大概覺得新鮮別致，就不斷用喝采聲來鼓勵我。

　　唱完了戲，我的幾位老朋友走進了我的扮戲房，就很不客氣地指出了我有一個缺點。他們這樣地告訴我：

　　「這齣戲你剛學會了就上演，能有這樣的成績，也難為你了。台下觀眾對你的感情，真不能算錯。可是今天你在臺上常常要把頭低下來，這可大大地減弱了穆桂英的風

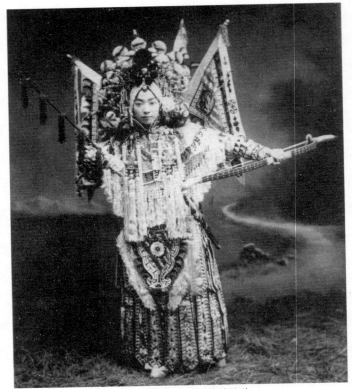

《穆柯寨》，梅蘭芳飾穆桂英

度，因為低頭的緣故，就不免有點哈腰曲背的樣子。這是
我們看了以後不能不來糾正你的，你應該注意把它改過來
才好。」

「我雖然練過好幾年武工，」我這樣答覆他們，「但
是從來沒有紮過靠。誰知道今天緊緊地紮上這一身靠，背
上的四面靠旗相當沉重，我又是破題兒第一遭嘗試，因此

自己不知不覺地就會把頭低下去了，讓你們看了好像我有哈腰曲背的樣子。再說低了頭眼睛就跟著往下看，眼神也一定要受影響。我在臺上也有點感到這個毛病，不過全神貫注在唱念、表情和做工方面，就顧不到別的地方了。現在毛病找著了就好辦，下次再唱這齣戲，我當然要注意來改的，同時也請你們幫我來治這個毛病。」

他們商量完了，就這樣說：「以後你再演的時候，我們坐在正中的包廂裏，看見你再低頭，我們就用輕輕的拍掌為號，拿這個來暗中提醒你的注意。」

第二次貼演《穆柯寨》，我在臺上果然又犯了這個老毛病。我聽到對面包廂裏的拍掌聲，知道這並不是觀眾看得滿意的表示，而是幾位評判員發出來的信號。我立刻把頭抬了起來。這一齣戲唱到完，一直接到過三五次這樣的暗示。在他們兩邊的看客們，還以為他們是看得高興，所以手舞足蹈地有點得意忘形哩。其

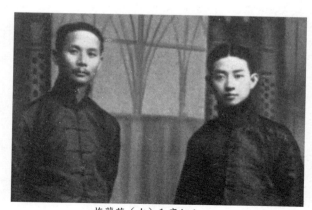

梅蘭芳（右）和齊如山

實是穆桂英特地請來治病的大夫，在那裏對症下藥呢。

穆桂英是一個山寨大王的女兒。她有天真而善良的性格，是應該描摹出她的那一種嬌憨的形態來的，可是又要做得大方，如果過火一點就使人感到肉麻了。尤其她的嘴裏那一口京白，應該說得口齒清楚、語氣熟練。每一個字都得送入觀眾的耳朵裏，才能把這生動的劇情完全襯托出來。幸虧我從王大爺那裏學會了念京白的門道，後來在這一方面又下過一番工夫，所以像《槍挑穆天王》裏面「說親」一場的大段道白，我的老朋友聽了，都還滿意。

唱過《穆柯寨》以後，我又打算學頭本《虹霓關》的東方氏。我以前只唱二本《虹霓關》的丫環。如果連著頭、二本一起唱，不更顯得熱鬧了嗎？我承認先扮頭本《虹霓關》的東方氏，接著改扮二本的丫環，是打我行出來的。當時還有人問過我為什麼這樣唱，這是因為我的個性，對二本裏的東方氏這一類的角色太不相近，演了也準不會像樣的緣故。

∽ 祖母的訓誡

我第一次到上海演出，演期本來規定一個月為限。唱到二十幾天上，館子的營業不見衰落。許少卿就又來跟我

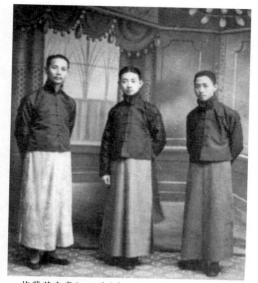

梅蘭芳與齊如山（左）、姚玉芙（右）在上海

們談判了。他說：「生意很好，希望再續半期，幫幫我的忙。」我開始並沒有答應他。我覺得初出碼頭的藝人應該是見好就收，再唱下去，不敢說準有把握。鳳二爺的看法，再唱十幾天，是不成問題的。於是我們就續了半期。

我們由許少卿招待著踏上了北上的火車。我們上了車，忙著整理臥鋪，安排行李，大亂了陣，都倦極了，就東倒西歪地睡了下去，可是我倒睡不著了，對著包房裏那一盞黯淡而帶深黃色的燈光，開始回憶到這次在上海耳聞目見的種種演出中間的甘苦況味。新式舞臺的裝置，燈光的配合，改良化妝方法，添置的行頭，自己學習的刀馬旦，看人家排的戲，一幕一幕地都在我的腦海裏轉。這樣翻來覆去地想了很久，不曉得在什麼時候，才迷迷糊糊地睡去。

一個沒有出過遠門的青年，離家日子久了，在歸途中快要到家的時候，他的心情會感到格外的不安的。先拿著行車一覽表，按著站頭，用遞減法來計算前面的路程。古人說「歸心似箭」，不是身歷其境的人，是不會體會出這句話的真切的。

回到離開了兩個月的家，我真正體會到了「祖母倚閭，稚子候門」的況味。他們看見我回來了，那種高興與痛快，實在是難以形容的。我一進門，先到上房祖母住的屋裏向她請安。這位慈祥溫厚的老人，看見我就說：「孩子，你辛苦了。」她伸出

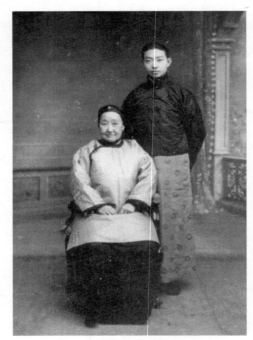

梅蘭芳與祖母陳太夫人

手來，抓住我的膀子，叫我站正了，借著窗上射進來的光線，朝我的臉上細細端詳了一下，說：「臉上倒瞧不出怎麼瘦。」我說：「奶奶，我給您帶回了許多南邊的土產，

火腿、龍井……等行李打開了，我拿來孝敬您。」

「不忙，」我祖母說，「快回房休息去吧。你媳婦她會料理你，洗洗臉，撣撣土，換換衣服，歇會兒，回頭來陪著我吃飯。」我諾諾連聲地答應著，又陪她說了幾句話，才慢慢地退到門邊，輕輕打開棉簾子，走出了屋子，回到我的臥房。

我的前室王明華替我換好了衣服，從火爐上拿下一把

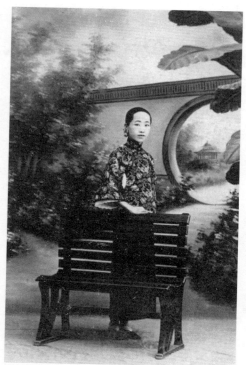

水壺，倒了一臉盆水讓我洗臉。我的大兒子永兒跑到我的身邊，向我要糖吃。我洗完臉，喝了一杯茶，就又匆匆地跑到養鴿子棚邊，見到這些跟我暫別重逢的小朋友們，是分外的親切。

當年伯父在世，有時把飯開到他的房裏去吃。等他過世，一直就都聚在我祖

梅蘭芳夫人王明華，名武生王毓樓之妹，1910年與梅蘭芳結婚。

母房裏吃飯了。那天圍著桌子陪我祖母坐在一起吃飯的有兩位姑母，一位嫁給秦稚芬，一位嫁給王懷卿（就是王蕙芳的父親，唱武生的），還有嫁到朱家的姐姐（她是梅雨田的第二個女兒，嫁給朱小芬，是朱霞芬的兒子）和兩個未出閣的妹子（也都是梅雨田的女兒，後來一個嫁給徐碧雲，一個嫁給王蕙芳），加上伯母和我們夫婦，一共八個人。擠滿了這間並不寬大而且雜物擺得很多的屋裏，格外顯得黑鴉鴉轉不過身來。

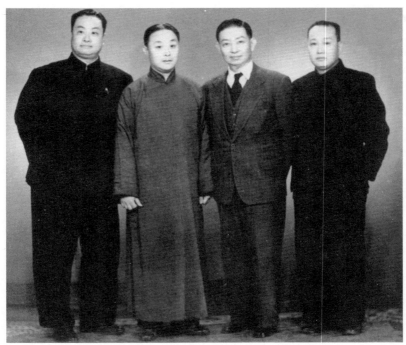

四大名旦合影。左起：程硯秋、尚小雲、梅蘭芳、荀慧生

　　我靠著祖母一邊坐，大家都問我上海的風俗景物，我不住嘴地講給他們聽。生長在那種樸素而單純的北京城裏的人，聽到這種洋場十里的奢靡繁華，真是聞所未聞，好比看了一齣《夢遊上海》的新戲（《夢遊上海》是玉成班排的新戲，內容膚淺不足觀）。

　　祖母對我說：「咱們這一行，就是憑自己的能耐掙錢，一樣可以成家立業。看著別人有錢有勢，吃穿享用，可千萬別眼紅。常言說得好，『勤儉才能興家』，你爺爺一輩子幫別人忙，照應同行，給咱們這行爭了氣。可是自己非常儉樸，從不浪費有用的金錢。你要學你爺爺的會花錢，也要學他省錢的儉德。我們這一行的人成了角兒，錢來得太容易，就胡花亂用，糟蹋身體。等到漸漸衰落下去，難免受凍挨餓。像上海那種繁華地方，我聽見有許多角兒都毀在那裏。你第一次去就唱紅了，以後短不了有人來約你，你可得自己有把握，別沾染上一套吃喝嫖賭的習氣，這是你一輩子的事，千萬要記住我今天的幾句話。我老了，彷彿一根蠟燭，剩了一點蠟頭兒，知道還能過幾年？趁我現在還硬朗，見到的地方就得說給你聽。」

　　我聽到她老人家的教訓，心裏感動得幾乎流下淚來。這幾句話很深刻地印在腦子裏，到今天還一直拿它當做立身處世的指南針。

鞭子巷三條，是一所極平常的四合房，上房五間，左手兩間是祖母的臥房，右手兩間是伯父、伯母帶了兩位未出閣的妹妹住的。當中這間，布置了一個佛堂。我祖母喜歡看經念佛，拿這來消磨她的暮年歲月。我們傳統的家規，是不許賭錢的，我到今天不會打牌，就是從小在家裏沒有看見過有鬥牌一類的遊戲的緣故。我住在左面的廂房裏。我伯父在上年的秋季就病死在這所房裏。

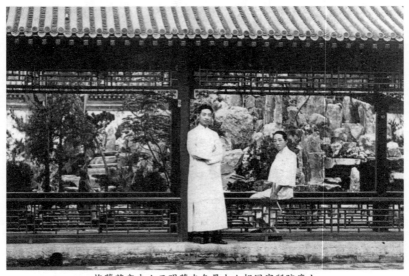

梅蘭芳與夫人王明華在無量大人胡同寓所院廊上

我十二歲以前，在北京住家的經過，在這裏來做一個比較系統的敘述。我是生在李鐵拐斜街的老屋裏的。我的父親就是在我四歲那年，病死在那所屋裏的。到了七歲左

右，我家搬到百順胡同，我的開蒙學戲和最初搭喜連成班
演唱時期，就都住在這所房子裏。從百順胡同第一次先搬
到蘆草園，這大概在我住過的房子裏面算是最窄小簡陋的
一所了，當時也是我們的家庭經濟狀況最窘迫的時代。我
雖說已經搭班，這種借臺練習的性質，待遇比科班的學生
好來有限。第二年我們又搬到鞭子巷頭條，也是一所極小

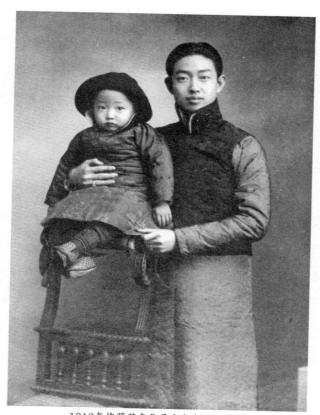

1913年梅蘭芳與長子永兒在上海合影

的四合房。家裏的開銷不大，我伯父的收入也不寬裕。他的藝術，雖然享名很早，可是他的胡琴伴奏的報酬，是直到譚老闆晚年，才跟著提高了許多。

我在十七歲上倒了倉，只好脫離富連成班，停止演唱，幸虧我倒的時間不長，不滿一年，就重新搭上大班。大班的規矩和小班不同，不論大小角兒，都有戲份。我先是在頭裏唱，地位不高，但是也有了固定的收入。我就在那個時期，等穿滿了我母親的孝服以後，跟我的前室王明華結了婚。

她是一位精明能幹的當家人。她剛嫁過來，我家的景況還不見好轉。就拿一樁很小的事來說，我記得穿著過冬的一件藍緞子的老羊皮袍，皮板子破得真是可以的，這一冬天她總要給我縫上好幾回，有時連我祖母也幫著替我來補。固然我們家裏，從我祖父起一向勤儉持家，可是一件禦寒用的皮袍，要這樣的東補西補，補之不已，那也足夠說明了我那時的經濟力量，實在薄弱極了。等她生了永兒，我家又從鞭子巷搬到三條以後，有一天我伯父叫我過去，跟我這樣講：

「我看你漸漸能夠自立，侄媳婦操持家政，也很能幹，我打算把家裏的事兒，交給你們負責管理。」說過這話，不到半天，他就關照我伯母把銀錢來往、日常用度的賬目，交出來歸我來管。在我的肩上，從此就加上了這一付千斤擔子，一直挑到今天，還是放不下來呢。

改革創新

梅蘭芳自述

梅蘭芳
自述

　　我不是說過我是最喜歡看戲的嗎?在初赴上海表演期間，老沒得閒。後來我戲唱完了，就跟學生大考完畢一樣，有說不出來的輕鬆愉快。我馬上就勻出工夫，到各戲館去輪流觀光一下。我覺得當時上海舞臺上的一切，都在進化，已經開始衝著新的方向邁步朝前走了。

　　有些戲館用諷世警俗的新戲來表演時事，開化民智。這裏面在形式上有兩種不同的性質。一種是夏氏兄弟(月潤、月珊)經營的新舞臺，演出的是《黑籍冤魂》、《新茶花》、《黑奴籲天錄》這一類

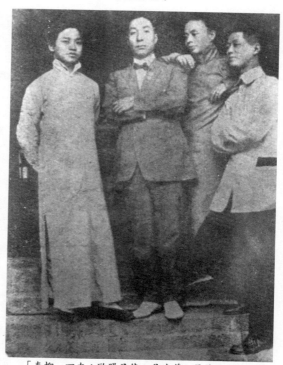

「春柳」四友：歐陽予倩、吳我尊、馬絳士、陸鏡若

的戲，還保留著京劇的場面，照樣有胡琴伴奏著唱的，不過服裝扮相上，是有了現代化的趨勢了。一種是歐陽先生

（予倩**❶**）參加的春柳社，是借謀得利劇場上演的，如《茶花女》、《不如歸》、《陳二奶奶》這一類純粹話劇化的新戲，就不用京劇的場面了。這些戲館我都去過，劇情的內容固然很有意義，演出的手法上也是相當現實化。我看完以後留下了很深的印象。不久，我就在北京跟著排這一路醒世的新戲，著實轟動過一個時期。我不否認，多少是受到這次在上海觀摩他們的影響的。

化裝方面我也有了新的收穫。我們在北京，除了偶然遇到有所謂帶燈堂會之外，戲館裏都是白天表演。堂會裏這一點燈光，是不夠新式舞臺的條件的。我看到了上海舞臺的燈光的配合，才能啟發我有新的改革的企圖。我回去就跟我的梳頭師傅韓佩亭細細研究，採取

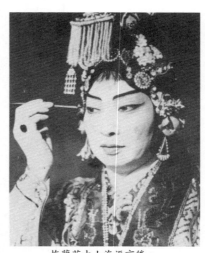

梅蘭芳由上海返京後，
在化妝方面進行了改革

了一部分上海演員的化裝方法，逐漸加以改變，目的是要能夠配合這新式舞臺上的燈光的。總之我那時候是一個才

❶ 歐陽予倩(1889～1962)，著名劇作家，中國話劇的開拓者，1916年從事京劇創作和演出，曾與梅蘭芳齊名，有「北梅南歐」之稱。解放後任中國文聯副主席、中央戲劇學院院長等職。

二十歲的青年，突然接觸到這許多新鮮的環境和事物，要
想吸收，可真有點應接不暇了。這短短五十幾天在上海的
逗留，對我後來的舞臺生活，是起了極大的作用的。

✍ 編演時裝新戲

　　一九一三年我從上海回來以後，就有了一點新的理
解，覺得我們唱的老戲都是取材於古代的史實，雖然有些
戲的內容是有教育意義的，
觀眾看了，也能多少起一點
作用。可是，如果直接採取
現代的時事編寫新劇，看的
人豈不更親切有味？收效或
許比老戲更大。這一種新思
潮在我的腦子裏轉了半年。
慢慢的戲館方面也知道我有
這個企圖，就在那年七月
裏，翊文社的管事帶了幾個
本子來跟我商量，要排一齣
時裝新戲。這裏面有一齣
《孽海波瀾》是根據北京本

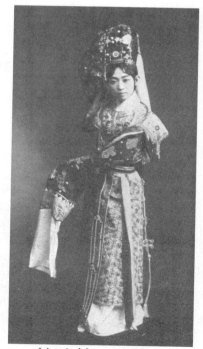

《麻姑獻壽》，梅蘭芳飾麻姑

地的實事新聞編寫的。

《孽海波瀾》

《孽海波瀾》的故事是敘說一個開妓院的惡霸叫張傻子，逼良為娼，虐待妓女，讓主編《京話日報》的彭翼仲把張傻子的罪惡在報上揭發出來，引起了社會上的公憤，由協巡營幫統楊欽三訊究結果，制裁了張傻子，同時採納了彭翼仲的建議，仿照上海的成例，設立濟良所，收容妓女，教她們讀書識字，學習手工。最後這班被拐騙的妓女由她們的家屬到濟良所領回，骨肉得以團聚。

我看完了這個劇本，覺得內容有點意義。先請幾位老朋友幫我細細地審查了一下，當天晚上就展開了討論。

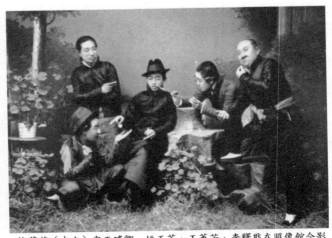

梅蘭芳（中坐）與王瑤卿、姚玉芙、王蕙芳、李釋戡在照像館合影

有的不主張我扮一個時裝的妓女，可是大多數都認為那些被拐騙了去受苦難的女人不幸的生活和那班惡霸的兇暴，都是社會上的現實，應該把它表現出來，好提醒大家的注意。朋友們一致鼓勵，加上我自己又急於要想實現新計畫，也就不顧一切困難選定了這個劇本，拿它來做演時裝戲的最初試驗。

設計和排練了幾個月，到了十月中旬，正式在翊文社把它分為頭二本兩天演完。

這齣《孽海波瀾》是我演時裝戲最初的嘗試。凡是在草創時代，各方面的條件總不如理想中那樣美滿的。它的叫座能力，是基於兩種因素：(一)新戲是拿當地的實事做背景，劇情曲折，觀眾容易明白。(二)一般聽眾聽慣我的老戲，忽然看我時裝打扮，耳目為之一新，多少帶有好奇的成分的。並不能因為戲館子上座，就可以把這個初步的試驗認為是成功的作品。所以我繼續排出了《鄧霞姑》、《一縷麻》……以後，就不常演《孽海波瀾》了。

一九一四年第二次在上海演出後回京，我就更深切地了解了戲劇前途的趨勢是跟著觀眾的需要和時代而變化的。我不願意還是站在這個舊的圈子裏邊不動，再受它的拘束，我要走向新的道路上去尋求發展。

從民國四年的四月到民國五年的九月，我都搭在雙慶

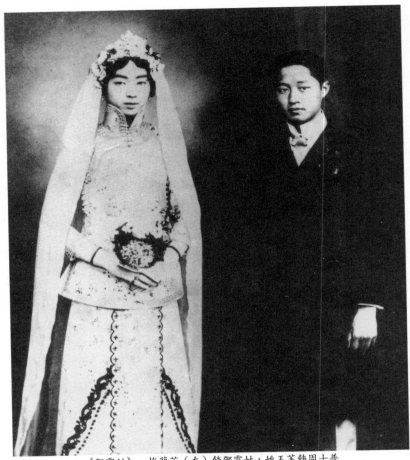

《鄧霞姑》，梅蘭芳（左）飾鄧霞姑，姚玉芙飾周士普

社，一面排演了各種形式的新戲，一面又演出了好幾齣昆
曲戲。可以說是我在業務上一個最緊張的時期。我把這許
多演出的戲，按著服裝上的差異，分成四類來講，比較可
以清楚一點。

　　第一類仍舊是穿老戲服裝的新戲，如《牢獄鴛鴦》；第二類是穿時裝的新戲，如《宦海潮》、《鄧霞姑》、《一縷麻》；第三類是創制的古裝戲，如《嫦娥奔月》、《黛玉葬花》、《千金一笑》；第四類是昆曲，如《孽海記》的《思凡》，《牡丹亭》的《春香鬧學》，《西廂記》的《佳期拷紅》，《風箏誤》的《驚醜》、《前親》、《逼婚》、《後親》，看到這些戲目，就能夠想像出我這十八個月當中的工作概況了。

　　時裝新戲能夠描寫現實題材，但是舊社會裏的形形色色，可以描寫的地方很多，一齣戲裏是包括不盡的。每一齣戲只能針對著社會某些方面的黑暗，加以揭露。我在民國三年演的《孽海波瀾》是暴露娼寮的黑暗和妓女的受壓迫。民國四年排的《宦海潮》是反映官場的陰謀險詐、人面獸心。《鄧霞姑》是敍述舊社會裏的女人為了婚姻問題跟惡勢力作艱苦鬥爭的故事。《一縷麻》是說明盲目式的婚姻必定有它的悲慘後果的。這都是當時編演者的用意。

《一縷麻》

　　有一天，吳震修❶先生對我說：「《時報》館編的一本

❶ 吳震修（1883～1966），銀行家，曾任職於中國銀行，為梅蘭芳刪改《霸王別姬》一劇，使其緊湊。

《小說時報》，是一種月刊性質的雜誌。我在這裏面發現一篇包天笑作的短篇小說，名叫《一縷麻》，是敘述一樁指腹為婚的故事，它的後果悲慘到不堪設想了。男女婚姻是一輩子的事，應當由當事人自己選擇對象，才是最妥善的辦法。中國從前的舊式婚姻全憑父母之命，媒妁之言，已經

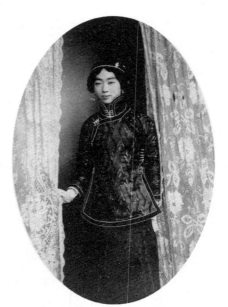

《鄧霞姑》，梅蘭芳飾鄧霞姑

是不合理了。講到指腹為婚，就更是荒謬絕倫。一對未來的夫妻，還沒有生下來，就先替他們訂了婚，做父母的逞一時的高興，輕舉妄動，沒想到就斷送了自己兒女的一生幸福。現在到了民國，風氣雖然開通了一些，但是這類摸彩式的婚姻，社會上還是層見迭出，不以為怪的。應該把這《一縷麻》的悲痛結局表演出來，警告這般殘忍無知的爹娘。」說著他就打開一個小紙包取出這本雜誌，遞給我說：「你先帶回去看一遍。我們再來研究。」

我帶回家來，費了一夜工夫把它看完了，也覺得確有

《一縷麻》，梅蘭芳飾林紉芬

警世的價值，就決定編成一本時裝新戲。先請齊如山❶先
生起草打提綱。他是個急性子，說幹就幹，第二天已經把

❶ 齊如山(1875～1962)，戲曲理論家、劇作家，早年就讀於同文館，留學西歐，涉
　獵外國戲劇，回國後任教於京師大學堂和北京女子文理學院。1912年起觀京劇後
　寫信指點梅蘭芳的表演身段，後與梅氏成為摯友，協助編劇。

提綱架子搭好，拿來讓大家斟酌修改。他後來陸續替我編的劇本很多，這齣《一縷麻》是他替我起草打提綱的第一炮，也是我們集體編制新戲的第一齣。

《一縷麻》的故事大要如下：

《一縷麻》

林知府的女兒許給錢道台的兒子，是指腹為婚，等他們長大成年，敢情錢家的兒子是一個傻子。林小姐那時已經在學堂念書，知識漸漸開通，從她的丫環口中得到這個消息，心裏老是鬱鬱不歡。她有個表兄方居正，學問不錯，他們時常互相研究，十分投契。有一天方居正因為要

出國留學，來到林家辭行，看見表妹那種愁悶的樣子，就很誠懇地勸她。這反而勾起她的心事，痛哭了一場，被她的父親看見，還諷刺了女兒幾句。

林小姐的母親故去，照當時的習慣，未過門的女婿是應該到女家去弔祭這位死去的丈母娘的，他在靈堂上祭的時候鬧了許多笑話。

過了一個時期，錢家挑好日子，迎娶林小姐。花轎到門，林小姐不肯上轎，跑到母親靈前，把她滿肚子的委屈訴說一番。經不起她父親聲淚俱下地把他的苦衷告訴她，她終於犧牲了自己的幸福，嫁到錢家去了。婚禮完畢，新娘就得了嚴重的白喉症。大家知道這種傳染病的危險性，不敢接近她。這位新郎雖然是個傻子，心眼倒不錯，始終在房裏伺候他的那位剛過門而未同衾的妻子。經過醫藥上治療得法，她的病漸漸好了。可是傻姑爺真的傳染上了白喉症，並且很快地就死了。等

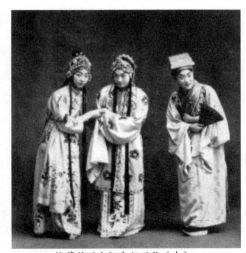

梅蘭芳（左）與程硯秋（中）、
尚小雲（右）演《西廂記》

到林小姐病魔退去，清醒過來，看見頭上有一縷麻線，問起情由，才曉得她的丈夫因為日夜伺候自己的病已經傳染白喉而死。她在抱恨絕望之餘，無意生存，也跟著一死了之。包先生在小說裏寫的林小姐，是為她死去的丈夫守節的。事實上在舊社會裏女子再醮，要算是奇恥大辱。尤其在這班官宦門第的人家，更是要維持他們的虛面子，林小姐根本是不能再嫁的，可是編入戲裏，如果這樣收場沒有交代，就顯得鬆懈了。我們覺得女子守節的歸宿，也還是殘酷的，所以把它改成林小姐受了這種矛盾而複雜的環境的打擊感到身世淒涼，前途茫茫，毫無生趣，就用剪刀刺破喉管，自盡而亡。拿這個來刺激觀眾，一來全劇可以收得緊張一些，二來更強調了指腹為婚的惡果，或者更容易引起社

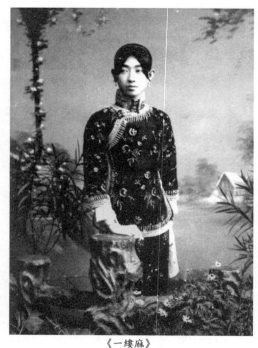

《一縷麻》

會上警惕的作用。

　　思想認識隨著時代而進步，假如我在後來處理這類題材，劇情方面是會有很大改進的，那時候由於社會條件和思想的局限，只能從樸素的正義感出發給封建禮教一點諷刺罷了。

　　我們編《一縷麻》的用意是要提醒觀眾，對於兒女婚姻大事，做父母的不能當做兒戲替他們亂作主張。下錯一著棋子，滿盤就都輸了，後悔也來不及了。

　　北京演過了，又到天津上演，這曾經對一椿婚姻糾紛起過很大的影響。情況是這樣的，有住在天津的萬、易兩家，都是在當時社會上有地位的人。萬宗石和易舉軒還是通家世好，萬家的女兒許給易家的兒子，這也是很尋

天蟾舞臺《一縷麻》戲單

常的事。誰知道易家的兒子後來得了神經病。有人主張退婚，但是舊禮教的束縛，卻使這兩家都沒有勇氣打破這舊社會裏那種頑固的風氣。有幾位熱心的朋友看出這門親事不退，萬家的女兒準要犧牲一生的幸福，就從中想盡方法勸他們解除婚約。朋友奔走的結果並沒有收效，就定了幾個座位請他們來看《一縷麻》，雙方的家長帶了萬小姐都來看戲。萬小姐看完回家就大哭一場，她的父親被她感動了，情願冒這大不韙，託人出來跟易家交涉退婚。易家當然沒有話講，就協議取消了這個婚約。這兩家都是跟我熟識的，我起先也不曉得有這回事。有一次，在朋友的聚餐會上，碰見了萬先生，他才原原本本地告訴了我。

《童女斬蛇》

一九一八年春天，我演出了《童女斬蛇》，用意是為破除迷信。

一九一七年秋天，天津發大水，市區可以陸地行舟，有些低窪的地方，從樓窗裏出來就能上船，災情十分嚴重，居民的損失是無法估計的。靠近天津的一個村子，有些投機取巧的人就造謠說水災是得罪了「金龍大王」，他們以奉祀金龍大王為名設局騙人，並且說信奉大王，不但能夠免受水災，還能治病。治病的方法無非是服用籤上和

壇上的仙方，許多
「善男信女」燒香許
願，問病求方，耗財
誤事，上當不小。
《童女斬蛇》的作者
主要是針對這一事實
來編寫的。

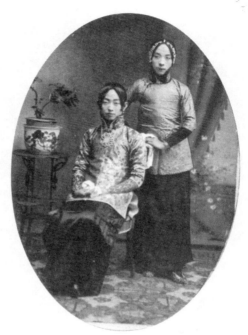

「金龍四大王」
的傳說，當年在山
東、河南的黃河附近
傳播很廣。辦理河工
的大小官員，為了祈
禱安瀾，每年要唱

梅蘭芳（左坐）與朱桂芳演時裝戲《一縷麻》

戲給「金龍四大王」聽，大王居然還能點戲。從前北京西
郊潭柘寺很早就有蛇的故事傳說。潭柘寺在西山，是遼代
的建築，元明清三朝繼續增修，複道飛閣，殿宇宏敞，茂
林修竹，曲水流觴，是一處足以流連的勝境。春夏之際，
草木繁盛，流泉繞徑，廟的附近又沒有居民，這樣一個環
境，常有蛇出沒，本不足為奇，可是這個廟幾百年來就有
「大青、二青」的傳說。這就給廟內一部分不守清規的住
持創造了騙人的條件。

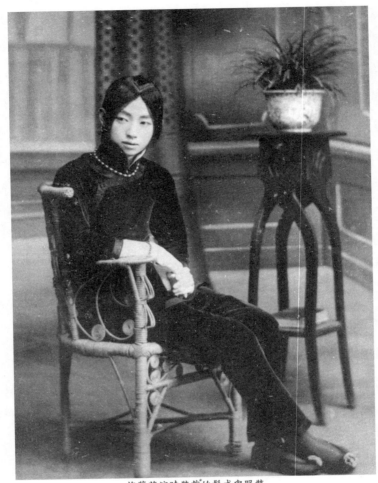

梅蘭芳演時裝戲的髮式與服裝

　　有一年七月裏，我遊西山潭柘寺，住了幾天。一位
住持和尚從楠木案上拿過來一張八寸照片給我看。他說：
「您瞧！這是那一次二青爺降壇傳諭：某月某日要大顯

法身。我們就在那天找照相館的人給二青爺照了這個法相。」我細看那張照片，照的是潭柘寺的大殿，殿前站著很多和尚，大殿脊圍繞著三匝比殿柱要粗幾倍的濕濕糊糊的一條大蛇。我幾乎忍不住要笑出來。拿它來矇騙一般善男信女，當然是有功效的。像我們會照相的人，一眼就能看穿，這是在底片上搗的鬼。我隨口敷衍了幾句，他見我話不投機，也就不再宣傳二青爺的「聖跡」了。

這些耳聞目睹的怪現象，積累在我的腦子裏，就打算找題材排一齣破除迷信的戲，可巧那時北京的通俗教育研究會編印了一些劇本，有話劇也有京劇，我挑選了《童女斬蛇》。劇本內容是通過這個故事來暴露三姑六婆的惡毒，揭發算命相面的黑幕，諷刺官吏的貪污顢頇，表現童女的勇敢智慧，是一齣帶有喜劇性的諷刺劇。

故事是這樣的：福建庸嶺下出了一條大蛇。有人造謠說是

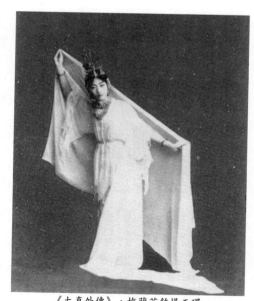

《太真外傳》，梅蘭芳飾楊玉環

金龍大王下凡，每年八月，將樂縣令募童女祭蛇，前後已有九女葬送蛇穴。這一年又到祭蛇時候，老百姓李誕的女兒寄娥挺身應募，身懷匕首，機智地斬了蛇，把設局騙人的何仙姑扭送到官，為地方除害。

這個故事出在晉朝干寶所著《搜神記》，大意是說：童女帶了一把寶劍，一隻咋蛇犬，斬除蛇害。越王聽說小女孩這樣聰明英勇，就聘她為王妃。

劇作者沒有採用「王妃」的結局，這大概因為辛亥革命後，已經推翻帝制的緣故；也沒有用「咋蛇犬」，則顯然是由於在舞臺上不好處理。這樣，故事與《搜神記》原作，已無多大關係。我覺得出場人物有知縣、衙役、道婆以及算命看相的江湖術士等，如果按一般戲裝來表演，不能突出形象，所以決定用清代裝束。同時也把時代規定在前清末年。其餘角色包括我個人的穿戴衣飾，都是民國初年流行的時裝。當時，一般老百姓的衣服和清末是差不多的，因此，看上去都還調和統一。

一九一八年二月二日，在吉祥戲園演出了時裝新戲《童女斬蛇》。初次上演，就受到觀眾歡迎，不少老朋友認為這個戲不僅拆穿了天津村子裏金龍大王的騙局，也反映出晚清時期，官吏貪污昏庸，衙役狐假虎威，鄉民愚昧盲從的社會風貌，對世道人心有益。一位有文學修養的老

太太曾對我談起：李寄娥的名字，並沒有人知道，可是看了《童女斬蛇》後，覺得這個小姑娘的人品，就像人人都熟悉的孝女曹娥抱父屍、緹縈上書救父、木蘭代父從軍一類故事那樣深入人心。

　　《童女斬蛇》是我排演時裝戲的最後一個，以後就向

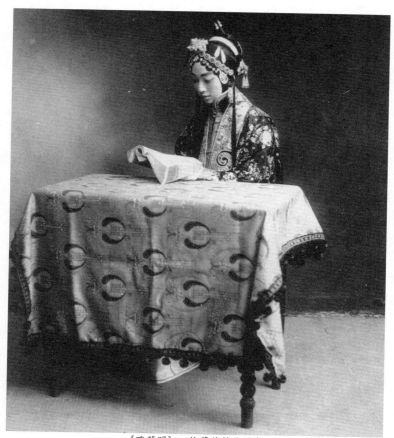

《戰蒲關》，梅蘭芳飾徐豔貞

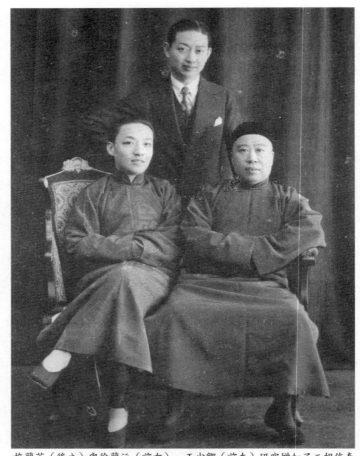

梅蘭芳（後立）與徐蘭沅（前右）、王少卿（前左）研究增加了二胡伴奏

古裝歌舞劇發展，不再排演時裝戲，因為我覺得年齡一天天
增加，時裝戲裏的少婦少女對我來說已經不頂合適了。同
時，我也感到京劇表現現代生活，由於內容與形式的矛盾，
在藝術處理上受到局限。拿我前後演出的五個時裝戲來說，

雖然輿論不錯，能夠叫座，我們在這方面也摸索出一些經驗，但有些問題卻沒有得到很好解決。首先是音樂與動作的矛盾。京劇的組織，角色登場、穿扮誇張，長鬍子、厚底靴、勾臉譜、吊眉眼、貼片子、長水袖、寬大的服裝……一舉一動，都要跟著音樂節奏，作出舞蹈身段，從規定的程式中表現劇中人的生活。時裝戲一切都縮小了，於是緩慢的唱腔就不好安排，很自然地變成話多唱少。一些成套的鑼鼓點、曲牌使用起來也顯得生硬，甚至起「叫頭」的鑼鼓都用不上，在大段對白進行中，有時只好停止打擊樂。而演員離開音樂，手、眼、身、法、步和語氣都要自己控制節奏，創造角色時必須從現實生活中吸取各種類型人物的習慣語言、動作加工組成「有規則的自由動作」，才能保持京劇的風格。這些問題是值得不懈地向前探索深思的。

還有，京劇的主要曲調是二簧、西皮，板式從快板到慢板。在某些情景中，必須用慢板來表達劇中人的情緒，動作就要與唱腔吻合一致。旦角──青衣進行大段慢板唱腔時，外部動作講究簡練穩重，內心活動則根據唱詞中角色的思想感情，層次分明地表現出來。這是考驗演員的火候、修養的地方，沒有深厚的功底、名師指導和自己的領悟，是很難達到穩而不板，靜中有動的境界的。

時裝戲裏安插慢板，是最傷腦筋的事。像我這樣一個

有嗓子能唱的演員，假使編演新戲而沒有一段過癮的唱工，京劇的觀眾是不滿意的。有時為了適應觀眾的需要，就只能想盡方法把它加進去。例如我演《鄧霞姑》裏女主角鄧霞姑，在她裝瘋時說：「你們聽我學一段梅蘭芳的《宇宙鋒》好不好？」台下齊聲喝采，表示歡迎。然後我叫起板來唱反二簧。現在想起來這種為了劇場效果而採取近乎「噱頭」的手段，在藝術處理上不是高明的辦法。可是在這齣戲裏，除此之外，別的場子根本安不上緩慢的腔調。而當初看過《鄧霞姑》的老觀眾，至今談起這齣戲，總會提到這段反二簧，大段唱工給人的印象是相當深刻的。

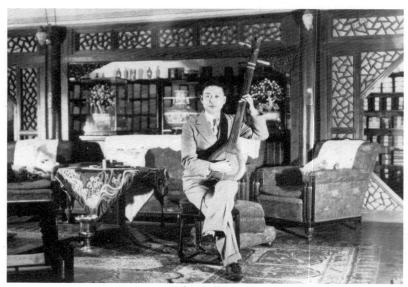

梅蘭芳演奏樂器

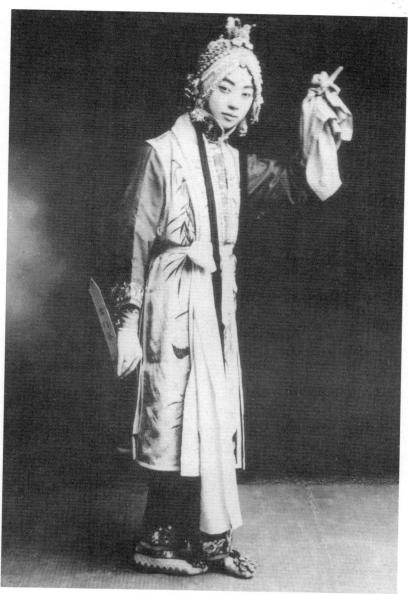

《春香鬧學》，梅蘭芳飾春香

　　最近，一位老觀眾對我說：「我當年看過《童女斬
蛇》，具體情況已記不清楚，但有一個印象非常深刻，覺
得您在舞臺上演寄娥，比扮演其他角色，好像矮了一截，
也小了不少。這是什麼緣故？」我告訴他：「第一是化
裝。大辮子、劉海的特徵和眉、眼的勾勒畫法，都能夠
從外形上顯示出寄娥是一個十二三歲的小姑娘。第二是動
作。前輩名演員曾創造出一套表現男孩女孩的程式。我演
過《鬧學》裏的「花面丫頭十三四」的春香，起初喬先生
（蕙蘭）給我排身段，他是擅演杜麗娘類型的閨門旦，我
覺得不合適，後來李七（壽山）先生給我排春香的身段，

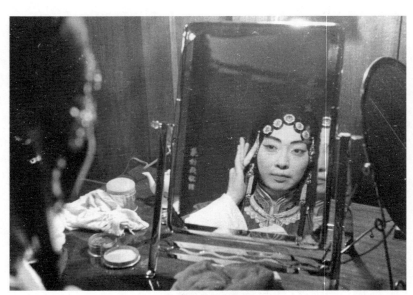

梅蘭芳演出前化妝

出場時一個亮相就抓住了女孩子的特徵，我跟他學會了貼旦的基本動作，有這方面的經驗。雖然演時裝戲，不能搬某一齣戲的身段，但有了準確的範本，是可以融會貫通、推陳出新的。由於化裝、動作的配合得當，你們就覺得我比平時矮小了，這並不是變戲法。一個演員只要經過名師傳授，掌握了塑造各種類型人物的基本功，是必然會達到這種效果的。楊小樓先生那麼高大的個子，他演《八大錘》的陸文龍，就覺得他像十幾歲的大孩子。侯俊山（老十三旦）、王長林兩位七十左右的老先生，在一次堂會裏演《小放牛》，給我的印象，還是一對跳跳蹦蹦、無拘無束的小姑娘和小小子。」

在我的舞臺生活中間，表演時裝戲的時間最短，因此對它鑽研的工夫也不夠深入。拿我個人一點粗淺的經驗來看，古典歌舞劇是建築在歌舞上面的。一切動作和歌唱，都要配合場面上的節奏而形成它自己的一種規律。前輩老藝人創造這許多優美的舞蹈，都是根據現實生活中的動作，把它進行提煉、誇張才構成的歌舞藝術。所以古典歌舞劇的演員負著雙重任務，除了很切合劇情地扮演那個劇中人之外，還有把優美的舞蹈加以體現的重要責任。

時裝戲表演的是現代故事。演員在臺上的動作，應該盡量接近我們日常生活裏的形態，這就不可能像歌舞劇那

樣處處把它舞蹈化了。在這個條件下，京戲演員從小練成功的和經常在臺上用的那些舞蹈動作，全都學非所用，大有「英雄無用武之地」之勢。有些演員正需要對傳統的演技，作更深的鑽研鍛鍊，可以說還沒有到達成

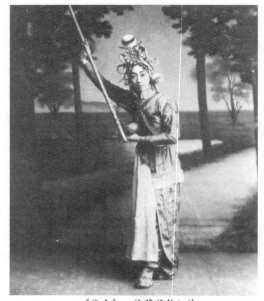

《盜盒》，梅蘭芳飾紅線

熟的時期，偶然陪我表演幾次《鄧霞姑》和《一縷麻》，就要他們演得很深刻，事實上的確是相當困難的。我後來不多排時裝戲，這也是其中原因之一。

❧ 編演古裝戲

古裝戲是我創制的新作品，現在各劇種的演員們在舞臺上都常有這種打扮，觀眾對它好像已經司空見慣，不以為奇了。可是在我當年初創的時候，卻也不例外地耗盡了

許多人的心血，一改再改，才有後來這一點小小的成就。

《嫦娥奔月》

民國四年的舊曆七月七日，我唱完了《天河配》，又跟幾位熟朋友討論關於我的演技和業務。這一天即景生情地就談到了應節戲。

李釋戡先生說：「戲班裏五月五日是演《五毒傳》、《白蛇傳》、《混元盒》等戲，七月七日演《天河配》，七月十五日是演《盂蘭會》，八月十五日是演《天香慶節》，俗名都叫作應節戲，這裏面《白蛇傳》和《天河配》是南北普遍流行的。《天香慶節》就徒有戲名，沒見過人演唱的了。我們有一個現成而又理想的嫦娥在此，大可以拿她來編一齣中秋佳節的應節新戲。」

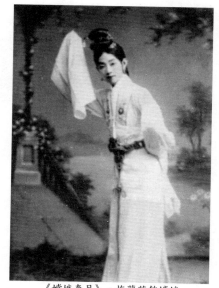

《嫦娥奔月》，梅蘭芳飾嫦娥

大家聽了一致贊同。齊如山先生是個急性子，他就馬上接著說：「我們要幹就得認真地幹。今天

是七月七日，說話就要到中秋了。在這四十天裏面，我們一定要把它完成。我預備回去就打提綱。我們編這個戲的目的，是為了應節。劇中的主角是嫦娥，這今天都可以確定了，不過嫦娥的資料太少，題材方面請大家多提意見才好。」

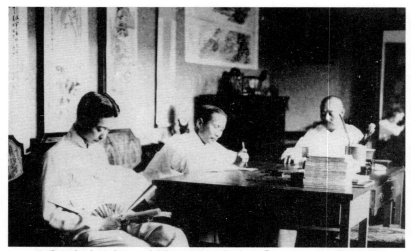

梅蘭芳（左）與齊如山（中）、羅癭公（右）在「綴玉軒」研究藝術革新

李先生說：「書上的嫦娥故事，最早只有《淮南子》和《搜神記》裏有『羿請不死之藥於西王母，嫦娥竊之以奔月』這樣兩句神話的記載。我們不妨讓嫦娥當做后羿的妻子，偷吃了她丈夫的靈藥，等后羿向她索討葫蘆裏的仙丹，她拿不出來，后羿發怒要打她，她就逃入月宮。重點在後面嫦娥要有兩個歌舞的場子，再加些兔兒爺、兔兒奶奶的科諢

的穿插，我想這齣戲是可能把它搞得相當生動有趣的。」

　　第二天齊先生已經草草打出一個很簡單的提綱。由李先生擔任編寫劇本。大家再細細地把它斟酌修改，戲名決定就用《嫦娥奔月》。這樣忙了幾天，居然把劇本算是寫好了。跟著就輪到嫦娥的打扮，又成為我們當時研究的課題了。我的看法，觀眾理想中的嫦娥，一定是個很美麗的仙女。過去也沒有人排演過嫦娥的戲，我們這次把她搬上了舞臺，對她的扮相，如果在奔入月宮以後還是用老戲裏的服裝，處理得不太合適的話，觀眾看了彷彿不夠他們理想中的美麗，他們都會感覺到你扮的不像嫦娥，那麼這齣

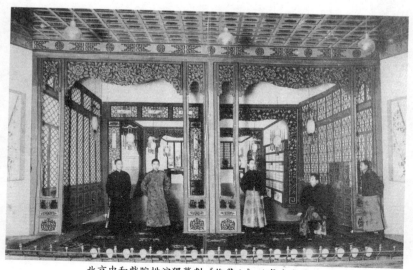

北京中和戲院排演獨幕劇《俊襲人》的舞臺布景。
左起：姚玉芙、梅蘭芳、李斐叔、姜妙香、齊如山

戲就要大大地減色了。所以我主張應該別開生面，從畫裏去找材料。這條路子，我們戲劇界還沒有人走過。我下了決心，大著膽子，要來嘗試一下。在這原則確定以後，我的那些熱心朋友，一個個分頭替我或借或買地收集了許多古畫。根據畫中仕女的裝束，做我們創制古裝戲的藍本。

嫦娥的扮相設計完成以後，應該裝扮起來，試演一番，這也是在草創的過程中應有的手續。我們就選定了馮幼偉先生的家裏試演。他住在煤渣胡同，是一所四合房，倒座五間，隔成兩大間。我們在三間打通的那個客廳裏

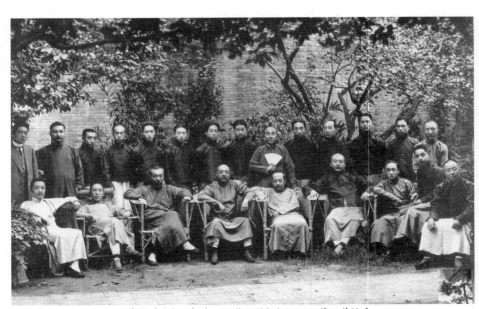

梅蘭芳（後左六）與程硯秋、趙桐柵、姚玉芙、姜妙香
齊如山、李釋戡、馮幼偉等人在北京馮家花園

面，拿兩張大的八仙桌子，併攏了放在最裏面靠牆的一邊，這就是我們臨時搭的戲臺了。他們全都坐在靠門的一邊，算是臨時的看客。屋裏的電燈都關黑了，只剩下裡間靠近這小戲臺的電燈是開得很亮的。我們把這間客廳草草地變換了一下，也居然像個小戲館子。而且燈光的配置，像這種「臺上要亮，池座要暗」的方法，倒很合現代化的燈光設備。在當時各戲館裏，還沒有採用這樣的布置呢。大家看了，都高興得笑了起來。

我穿了第三次改成功的新行頭，走上了這小戲臺，把我跟齊先生研究好了的許多種舞蹈姿式，一種種地做給他們看。今天的看客成心是來挑眼的。有不合適的地方，馬上就會走到臺口來糾正。同時舒石父先生手裏還拿著一把別針，發現我的衣服哪兒嫌它太寬，或者裙子的尺寸太長，就走過來在我的身上一個個地別滿了別針，簡直跟做西裝的裁縫給我試樣子的情形差不了許多。行頭的顏色方面，吳震修先生的意思，認為不宜太深，尤其不能在上面繡花，應該用素花和淺淡的顏色，才合嫦娥的性格。我這次就是照這樣做的。

這幾位熱心朋友，那一陣早晚見面討論的，全是嫦娥問題。這樣足足忙忙了一個多月，看看中秋到了，還不敢拿出來見人。又繼續研究了一個多月，報上一再把消息登載出

來，好些朋友也知道有這件事，都盼望「嫦娥」早日出現。就在舊曆九月二十三日的白天，吉祥園果然貼出了我的《嫦娥奔月》。這一天午飯剛剛吃完，館子的座兒已經滿了。這班觀眾裏面，有的是毫無成見專為趕這新鮮場面來的。有些關心我的朋友，他們沒有看見我的新扮相，心裏多少替我擔上幾分憂，怕我一會兒不定變成一個什麼古怪的模樣了。有些守舊派的觀眾，根本不贊成任何演員有改革的舉動，他們也坐在臺下等著看笑話。只有我們集體創造的幾位熟朋友，前臺、後臺、燈光、布景，樣樣都趕著幫我布置，興奮得幾乎忘記了他們自己的忙亂和疲勞。每個人都懷著一腔愉快的心情，臉上掛著微微的笑容，等著我從月宮裏變出一個舞臺上從來沒有看到過的畫中美人來。

　　當時一班守舊的觀眾，看到有人想打破成規，另闢新的途徑，總是不贊成的。他們批評我在新戲裏常用老戲的身段，不能算是創作。我記得他們還用過這樣兩句對得很工整的四六

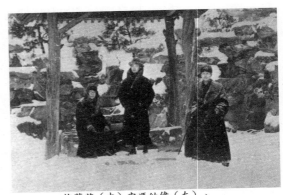

梅蘭芳（中）與馮幼偉（左）、
齊如山（右）在馮家花園

體的老文章：「嫦娥花鐮，掄如虹霓之槍；虞姬寶劍，舞同叔寶之鐧。」來形容我的《奔月》和《別姬》。他們的言外之意，就是說我偷用了老身段，這實在一點也沒有說錯。嫦娥的「花鐮舞」，我的確運用了《虹霓關》的東方氏和王伯黨對槍的身段，加以新的組織的。藝術的本身，不會永遠站著不動，總是像後浪推前浪似的一個勁兒往前趕的，不過後人的改革和創作都應該先吸取前輩留給我們的藝術精華，再配合自己的功夫和經驗，循序進展，這才是改革藝術的一條康莊大道。如果只是靠著自己一點小聰明勁兒，沒有什麼根據，憑空臆造，原意是想改善，結果恐怕反而離開了藝術。我這四十年來，哪一天不是想在藝術上有所改進呢？而且又何嘗不希望一下子就能改得盡善盡美呢？可是事實與經驗告訴了我，這裏面是天然存在著它的步驟的。就拿古裝戲來說，我初演《嫦娥奔月》，跟後排的《天女散花》比較起來，似乎已經是從單純而進入複雜的境地了。

紅樓戲

我從《奔月》排出之後，輿論上一致鼓勵我再接再厲，多排幾齣古裝戲。我那幾位集體合作的熱心朋友，少不了又要幫我動腦筋了。

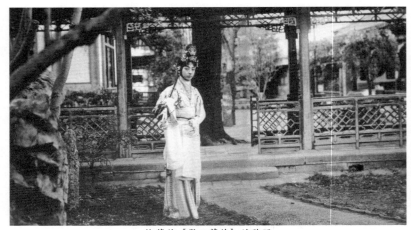

梅蘭芳《黛玉葬花》試裝照

　　有一些朋友對我有這樣的建議：「你們已經創造了嫦娥的形象，何不排演紅樓的戲？」我們聽了覺得有理，開始就研究這個問題。說也奇怪，在這許多小說中間，甚至於有些很不合理的情節都編成了戲，唯獨對這一部現實主義的著名小說，卻從來沒有人拿它編戲。這真是令人百思不得其解的一件事。

　　我先計畫想按李毓如、余玉琴、遲韻卿等排的《兒女英雄傳》的路子也排一齣連臺整本的《紅樓夢》，可是事實上存在著兩種困難：（一）那時各戲班的組織，也還是包括了生旦淨末丑各行的角色。花臉一行在紅樓戲裏，很少有機會安插進去，相反的是旦角一行要用的角色倒又太多了。不能為我排一齣新戲，讓別的幾行角色閒著不唱，

又要添約了許多位旦角參加演出。這是關於演員支配上的困難。（二）《紅樓夢》在舊小說裏是一部名著，對於書中人物的刻畫也極細緻生動，可是故事的描寫，偏重家常瑣碎，兒女私情，編起戲來，場子過於冷清，不像《水滸》、《三國》的人物複雜，故事熱鬧，戲劇性也比較濃厚。大家又經過幾度考慮，就打消排演全本的企圖，先拿一樁故事單排一齣小戲。這才決定了試排《黛玉葬花》。

　　《紅樓夢》原書在二十三與二十七兩回裏都提到黛玉的花塚。我的朋友都認為過去陳子芳編演的，跟昆曲本子上寫的《黛玉葬花》，大半是拿二十七回「埋香塚黛玉泣殘紅」做題材的。全劇只有三個人，沒有別的穿插，場子相當冷清。我們何妨另闢途徑，改用二十三回「西廂記妙詞通戲語，牡丹亭豔曲警芳心」的故事來編呢？這裏面可以利

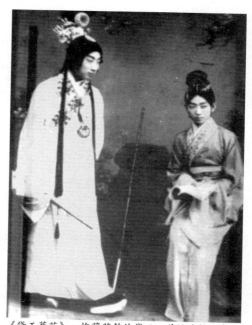

《黛玉葬花》，梅蘭芳飾林黛玉，姜妙香飾賈寶玉

用梨香院聽昆曲的場面，比較多一點穿插。再講到黛玉葬花的事實，本來見於二十三回，二十七回裏邊，只不過是黛玉對著花塚傷感而已。

這齣《葬花》是我排《紅樓夢》的第一炮。觀眾過去從來沒看見過在舞臺上的林黛玉和賈寶玉，都想來看一下，因此叫座能力是相當夠理想的。一齣戲是否受觀眾歡迎，只要看它在每一期裏面演出的次數，不是就可以知道臺下的反映了嗎？我在民國五年的冬季，應許少卿的邀請，第三次到上海來，在天蟾舞臺唱了四十幾天。《奔月》演過七次，《葬花》演了五次。這兩齣戲演出的次數，要佔到那一期全部的四分之一，而且每次都賣滿堂。許少卿承認在這兩齣戲上給他賺了不少錢，每天總是露出一副笑臉來陪我說話。有些在旁邊看了眼紅而妒忌他的，還跟他開過這樣一個玩笑呢。天蟾舞臺的經理室掛了一張許少卿的十二吋大照片，有人在那張照片上面的兩個太陽穴部位上面畫出了兩條線。左邊寫著《嫦娥奔月》，右邊寫著《黛玉葬花》，挖苦他的腦子裏只記得這兩齣戲。其實上海的觀眾，也還不是為了古裝的扮相和紅樓新戲兩種新鮮玩藝兒，才哄起來的嗎？我自己每演《葬花》，總感覺戲是編得夠細緻的，可惜場子太瘟了。

我是在北京排《葬花》，上海也有一位排《葬花》

的，就是歐陽予倩先生。我們兩個人一南一北，對排紅樓戲，十分有趣。旁人看了，還以為我們在比賽呢。實際上他排的紅樓戲數量要比我多得多。我一共只排了三齣——《黛玉葬花》、《千金一笑》、《俊襲人》。還有一齣是根據六十三回《壽怡紅群芳開夜宴》，編好了始終沒有上演。他演過的紅樓戲，我曉得的已經有九齣了：《黛玉葬花》、《晴雯補裘》、《鴛鴦剪髮》、《鴛鴦劍》（是尤三姐的故事，後來荀慧生演的《紅樓二尤》，就把它包括進去了）、《王熙鳳大鬧寧國府》、《寶蟾送酒》、《饅頭庵》、《黛玉焚稿》、《摔玉請罪》。

民國八年到十一年，這中間我到過三次南通演出。第一次是民

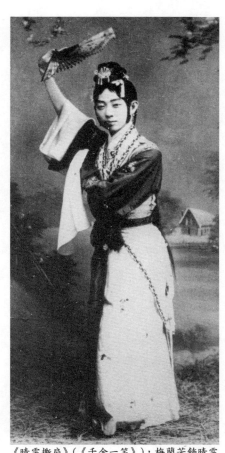

《晴雯撕扇》（《千金一笑》），梅蘭芳飾晴雯

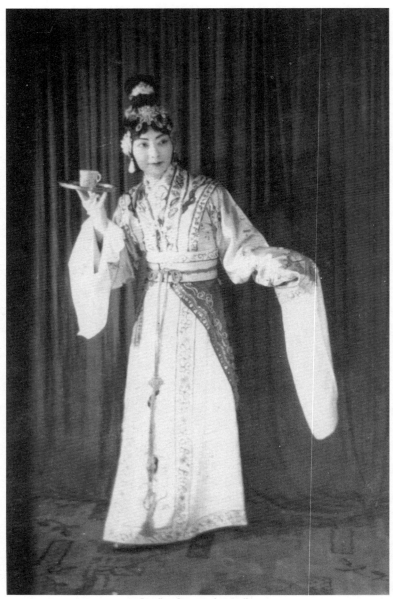

《俊襲人》，梅蘭芳飾襲人

國八年的冬季。張謇❶先生派人接我們住在南通博物館裏的
濠南別業。第二天我們先去參觀伶工學校。校長歐陽先生
領著我們到課堂、校舍、操場各處去看。在那時的南方，
這個科班的設置是開風氣之先，唯一的一個訓練戲劇人才
的學校。看完了伶工學校，歐陽先生又陪我們到更俗劇場
去參觀。前臺經理薛秉初招待我們先到了一間客廳待茶。
我剛跨進去，抬頭就看見高懸著一塊橫匾，是「梅歐閣」

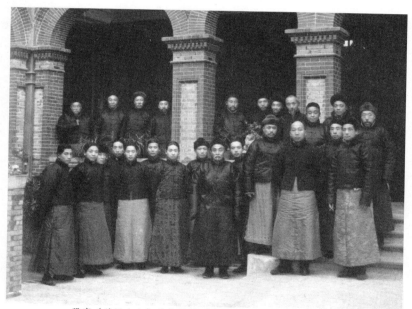

張謇（前排左九）與梅蘭芳（前排左七）在南通濠南別業

❶ 張謇（1853～1926），江蘇南通人，字季直，清末狀元，近代愛國的民族實業
家。1918年和1919年先後在家鄉修建了更俗劇場，創辦了伶工學社，聘請歐陽予
倩先生主持教學，實行戲劇改良並請梅蘭芳輔助。

三個大字。筆法
遒勁，氣勢雄
健，一望而知是
學的翁松禪老
人，這就是張謇
先生的手筆，旁
邊還掛了一副對
子，「南派北派
會通處，宛陵盧
陵今古人」，也
是張老先生自撰
自書的。他是
借用梅聖俞（宛

梅歐閣

陵）、歐陽修（盧陵）兩位古人的籍貫來暗切我跟歐陽先
生的姓的。薛經理指著橫匾對我們說：「這間屋子，四先
生說是為紀念你們兩位的藝術而設的。」

　　我聽完了，頓時覺得惶恐萬狀。我那時年紀還輕，藝
術上有什麼成就可以值得紀念呢。這是他有意用這種方法
來鼓勵後輩，要我們為藝術而奮鬥。我這三十年來始終站
在自己的崗位上，認真苦幹，受我的幾位老朋友的影響是
很大的。

《天女散花》

　　《天女散花》的編演，是偶爾在一位朋友家裏看到一幅《散花圖》，見天女的樣子風帶飄逸，體態輕美，畫得生動美妙，我正在凝神欣賞，旁邊有位朋友說：「你何妨繼《奔月》之後，再排一齣《天女散花》呢？」我笑著回答說：「是啊！我正在打主意哩！」因為這樣的題材很適宜於編一齣歌舞劇。回過頭來，我就問主人：「能不能把這張畫借給我看幾天？」主人說：「可以是可以，但是有一個條件，如果你排好了，要留幾個好座兒，請我聽戲才行。」我說：「那是沒有問題的。」

　　回來以後，我就端詳這張《散花圖》，主要的目的是想從天女的風帶上創造出一種舞蹈。我根據圖裏面天女身

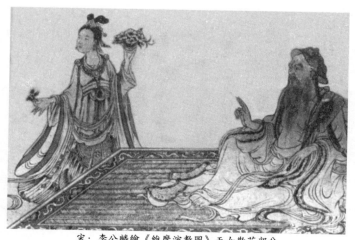

宋·李公麟繪《維摩演教圖》天女散花部分

上的許多條風帶，照樣做了許多綢帶子，試驗起來。哪知道舞的時候，綢帶子太多，左繞右絆，總是不大應手，試來試去，最後用兩條帶子來一試，果然切合實際，而且也並不妨礙美觀，綢帶舞的問題就這樣作了決定。

這齣戲的名字，就用《天女散花》四個字。經過了八個月的籌備才告完成。劇本是取材於佛教裏的《維摩詰經》。故事非常簡單，就是「維摩示疾，如來命天女至病室散花，以驗結習」。

這齣戲的重點完全在舞蹈，而主要的舞蹈工具就是這兩根帶子。綢帶尺寸的長短有兩種，《雲路》裏所用的是與《散花》裏不同的。《雲路》裏用的每根大約有一丈七、八尺長，一尺一、二寸寬，尾端作燕尾式。每一根用兩種不同顏色的極薄的印度綢拼縫起來，比如說一邊是粉紅與湖色，一邊是淺黃與藕荷；《散花》裏用的比較短窄一點，八、九尺長，六、七寸寬，每一邊各用一種不同的顏色，就不用再拼了。這是因為《散花》一場在雲臺上地方窄小，同時還多了一個花奴在旁邊，所以不得不變更一下。這幾根綢帶我用時常常變換顏色。這種印度綢非常稀薄，用過幾回之後，沾上手上的汗水，再用就不大合適了，因此我也經常換新的來用。

這種空手舞綢帶子的功夫，勁頭兒完全在整個手臂和

腕子上，尤其腕子要靈活，因為綢子這樣東西軟而且輕，勁頭兒要用得巧而有力，才能隨心所欲，並不是要用多大傻氣力。對於綢子本身的性質應該先要懂得，使什麼樣的勁頭兒才可以抖出去多遠，或是繞幾個綢花，或是扣上去經多少時候才落下來，把這種勁節兒拿準了，手勁練得熟巧了，那才可以配合舞蹈的身段步法快慢疾徐進退自如，同時還必須和唱腔、音樂的節奏相合。

　　我在一九一七年十二月一日在吉祥園初次演出《散花》。自從那次以後，就時常不斷地表演，堂會戲有時也唱這齣。一九一九年我第一次出國到日本，就是日本東京帝國劇場的主持人大倉喜八郎到北京來看了我演的《天女散花》後，才動念邀我去的。

　　這齣戲唱來唱去，就漸漸地越來越熟練了，身段舞蹈有些地方不免就

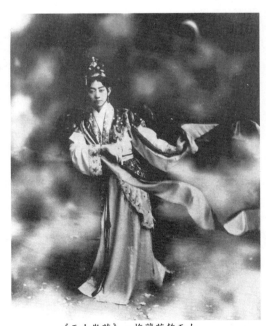

《天女散花》，梅蘭芳飾天女

隨意增減，從心所欲起來。我記得有一次在文明園唱這齣，許多老朋友都在前臺看戲，那天在《散花》一場的舞蹈裏面，我自己臨時加了一些身段動作，風帶也舞得比往常花哨熟練。唱完之後，我正在卸裝，有幾位老朋友都進來了，我帶著一點

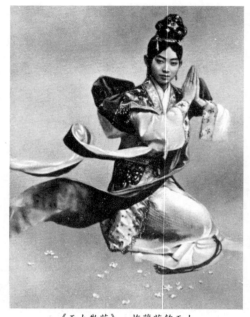

《天女散花》，梅蘭芳飾天女

得意的神情問他們：「今天怎麼樣，還好嗎？」有一位朋友皺著眉搖著頭朝我說：「今天唱得不大好，兩段昆曲裏的綢子舞，動作太多，叫人看得眼花撩亂，分不出段落、層次，損傷了藝術性。照這樣唱下去，極容易走到油滑一條路上去。這是要不得的，趕快得想法子糾正過來才好。」還有幾位朋友在旁邊接著說：「這話說得很對，你最好能把身段同綢子舞安排準了，那就不至於有這種情形了。」我聽了之後，覺得他們的話確有道理。從此我就把身段和綢子舞，在每一個動作方面都把它固定起來，成為一種「定型」的舞蹈。

《霸王別姬》

我與楊小樓先生第二次合作是在一九二一年。那年下半年，我們開始排演一齣新編的戲《霸王別姬》。

楊先生演過霸王這個角色，那是一九一八年四月初，楊先生、錢金福先生、尚小雲、高慶奎在桐馨社編演了《楚漢爭》一、二、三、四本，分兩天演。我記得楊先生在劇中演項羽，過場太多，有時上來唱幾句散板就下去了，使得英雄無用武之地，雖然十面埋伏有些場子是火熾精彩的，但一些敷衍故事的場子佔用相當長的時間，就顯得太瘟了。

我們新編這齣戲定名為《霸王別姬》，由齊如山寫劇本初稿，是以明代沈采所編的《千金記》傳奇為依據。他另外也參考了《楚漢爭》的本子。初稿拿出來時，場子還是很多，分頭二本兩天演完。吳震修先生說：「如果分兩天演，怕站不住，楊、梅二位也耗費精力。我認為必須改成一天演完。我沒寫過戲，來試試看，給我兩天功夫，我在家琢磨琢磨，後天一準交卷。」

《霸王別姬》頭二本的總講，由初稿二十多場刪成不滿二十場，以霸王打陣和虞姬舞劍為重點場子。轉瞬已是舊曆臘月底，二十六、七演了封箱戲。到了正月十九，我們第一次在第一舞臺演出了《霸王別姬》。

153

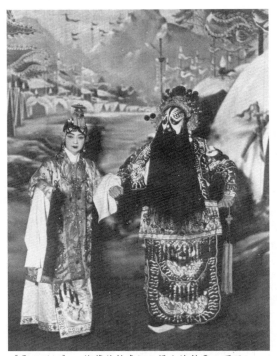

《霸王別姬》，梅蘭芳飾虞姬，楊小樓飾霸王項羽

在排演《霸王別姬》之前，我曾經請了一位武術教師教我太極拳和太極劍，另外還從鳳二爺學過《群英會》的舞劍和《賣馬》的耍鐧，所以《別姬》這套舞劍裏面也有這些東西。戲曲裏的舞劍，是從古人生活中沿襲下來的一種表演性質的器舞，所以虞姬在舞劍之前對霸王說：「大王慷慨悲歌令人淚下，待妾身歌舞一回，聊以解憂如何。」這說明了在劇情中它就是表演性質的，所以裏面武術的東西我用的比重很少，主要是京戲舞蹈的東西。

第二天晚上，我和玉芙，還有馮（幼偉）、齊（如山）、吳（震修）三位，五個人一起到笤帚胡同去看楊先生。馮先生說：「戲唱得很飽滿，很過癮，聽戲的也都

說好，排場火爆，大家都賣力氣。我想您太累了吧！」楊先生說：「不累！不累！您三位看著哪點不合適，我們倆好改呀！」吳先生接著說：「項羽念『力拔山兮……』是《史記》上的原文，這首歌很著名，您坐在桌子裏邊念好像使不上勁，您可以在這上面打打主意。」楊先生輕輕拍著手說：「好！好！我懂得您的意思，是叫我安點兒身段，是不是？這好辦，容我工夫想想，等我琢磨好了，蘭芳到我這兒來對對，下次再唱就離位安點兒身段。」這天大家聊到深夜才散。

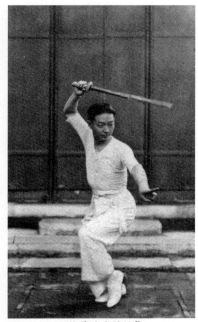

梅蘭芳練習劍舞

據楊先生的姑爺劉硯芳先生說：「從第二天起，我們老爺子就認真地想，嘴裏哼著『力拔山兮……』手裏比劃著。我說：『這點身段還能把您難住？』老爺子瞪了我一眼說：『你懂什麼？這是一首詩。坐在裏場椅，無緣無故我出不去，不出去怎麼安身段？現在就是想個主意出去，這一關過了，身段好辦。』老爺子吃完飯，

梅蘭芳書之江虞姬廟楹帖語

今尚祀虞漢世已無高后廟
斯真霸越西施羞上范家船

梅蘭芳手書對聯

該沏茶的時候了，掀開蓋碗，裏面有一點茶根，就站起來順手一潑，我看他端著蓋碗愣了愣神，就笑著說：『噴！對啦，有了！』原來他老人家已經想出點子來啦，就是項羽把酒一潑，趁勢出來。」

過了幾天笤帚胡同打電話來叫我去一趟，我晚上就去了。一見面楊先生就說：「回頭咱們站站地方。」我說：「大叔您安了身段啦？」楊先生說：「其實就是想個法兒出裏場椅，不能硬山擱檁地出去，是不是？」我說：「您有身段，我也得有點陪襯哪。」楊先生說：「你念大王請，〔三槍〕，喝酒；我喝完酒把酒杯往桌上頓一下，念『咳』跟著我就站起來把酒一潑，杯子往後一扔，趁勢出了位，你隨著一驚，也就站起來啦。我念『想俺項羽呵』，唱『力拔山兮……』咱們倆人來

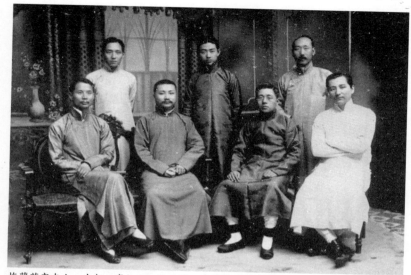

梅蘭芳與友人。左起：齊如山、姚玉芙、李釋戡、梅蘭芳、吳震修、許伯明、舒石父

個『四門鬥』不就行了嗎？」當時我們來了幾遍，「力拔山兮」，他在「大邊」裏首按劍舉拳，我到「小邊」臺口亮相；「氣蓋世」，他上步到「大邊」臺口拉山膀亮相，我到「小邊」裏首亮高相；「時不利兮，騅不逝」，雙邊門，「騅不逝兮」，各在自己的一邊勒馬；「可奈何」二人同時向外攤手；「虞兮虞兮」他抓住我的手腕。我說：「咱們就先這樣來，唱完了再研究。」

　　過了幾天我們白天在吉祥園演出，又貼《霸王別姬》，場子比上次又有減少，大約從韓信坐帳到項羽烏江自刎共有十四五場，打得還是不少。楊先生也覺得打得太

多，反而落到一般武戲的舊套，這齣戲的打應該是功架大方，點到為止，擺擺像，所以也逐漸減了不少。這齣戲在北京每年義務戲總要演幾次，最後是一九三六年的秋天我從上海回來，又合演了三次，到這個時期已減到十二場，解放後減到八場。

我心目中的譚鑫培、楊小樓二位大師，是對我影響最深最大的。雖然我是旦行，他們是生行，可是我從他們二位身上學到的東西最多最重要。在我心目中譚鑫培、楊小樓的藝術境界，我自己沒有恰當的話來說，我借用張彥遠《歷代名畫記》裏面的話，我覺得更恰當些。他說：「顧愷之之跡，緊勁聯綿循環超忽，調格逸易，風趨電疾，意在筆先，畫盡意在。」譚、楊二位的戲確實到了這個份兒。我認為譚、楊的表演顯示著中國戲曲表演體

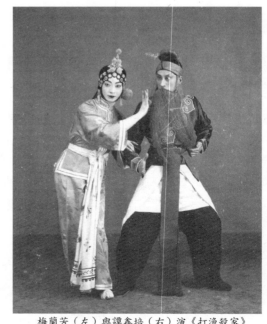

梅蘭芳（左）與譚鑫培（右）演《打漁殺家》

158

系。譚鑫培、楊小樓的名字就代表著中國戲曲。

楊先生不僅是藝術大師，而且是愛國的志士。在蘆溝橋炮聲未響之前，北京、天津雖然尚未淪陷，可是冀東二十四縣已經是日本軍閥所組織的漢奸政權，近在咫尺的通縣就是偽冀東政府的所在地。一九三六年的春天，偽冀東長官殷汝耕在通縣過生日，興辦盛大的堂會，到北京約角。當時我在上海，不在北京，最大的目標當然是楊小樓。當時約角的人以為北京到通縣乘汽車不到一小時，再加上給加倍的包銀，楊老闆一定沒有問題，誰知竟碰了釘子，約角的人疑心是嫌包銀少就向管事的提出要多大價銀都可以，但終於沒答應。一九三六年，我回北京那一次，我們見面時曾談到，我說：「您現在不上通縣給漢奸唱戲

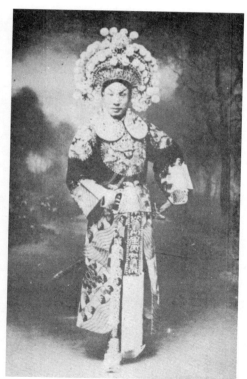

《連環套》，楊小樓飾黃天霸

還可以做到，將來北京也變了色怎麼辦！您不如趁早也往南挪一挪。」楊先生說：「很難說躲到哪兒去好，如果北京也怎麼樣的話，就不唱了。我這麼大歲數，裝病也能裝個七年八年還不就混到死了。」一九三七年，日本侵略軍佔領北京，他從此就不再演出了，一九三八年（戊寅年正月十六日）因病逝世，享年六十一歲，可稱一代完人。

業餘愛好

梅蘭芳［旦 北］

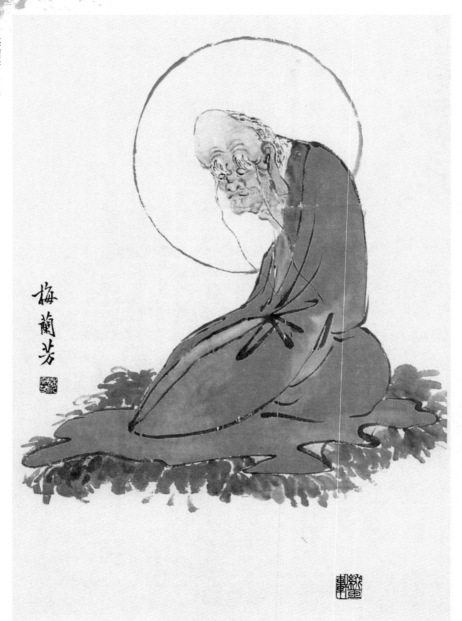

梅蘭芳所繪《達摩面壁》

梅蘭芳

自述

162

↢ 養鴿

我幼年的身體並不結實，眼睛微帶近視，姑母說我眼皮下垂是實在的，有時迎風還要流淚，眼珠轉動也不靈活。演員們的眼睛，在五官當中，佔著極重要的地位。觀眾常有這樣的批評，說誰的臉上有表情，誰的臉上不會做戲，這中間的區別，就在這眼睛的好壞，因為臉上只有一雙眼睛是活動的，能夠傳神的，所以許多名演員都有一對神光四射、精氣內涵的好眼睛。當時關心我的親戚朋友，對我這雙眼睛非常顧慮，恐怕影響到前途的發展，我自己也常發愁，想不到因為喜歡養鴿子，會把我眼睛的毛病治好了，真是出乎意料之外的一件事。

我在十七歲的時候，偶然養了幾對鴿子，起初也是好玩，拿著當一種業餘遊戲，後來對這漸漸發生興趣，每天就抽出一部分時間來照料鴿子。再過一個時期，興趣更濃了，竟

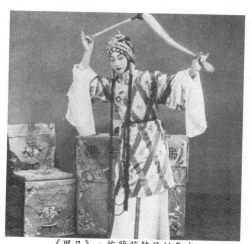

《思凡》，梅蘭芳飾尼姑色空

至樂此不疲地成為日常生活中必要的工作了。

　　養鴿子等於訓練一個空軍部隊，沒有組織的能力，是養不好的。我訓練它們的方法，是把生鴿子買來，兩個翅膀用線縫住，使它們僅能上房，不能高飛，為的是先讓它們認識房子的部位方向。等過了一個時期，大約一星期到十天，先拆去一個翅膀上的線，再過幾天，兩翅合拆，就可練習起飛了。

　　指揮的工具，是一根長竹竿。上面掛著紅綢，是叫它起飛的信號，綠綢是叫它下降的標幟。先要練成一部分的基本熟鴿子，能夠飛得很高很遠地回來。這一對熟鴿子裏

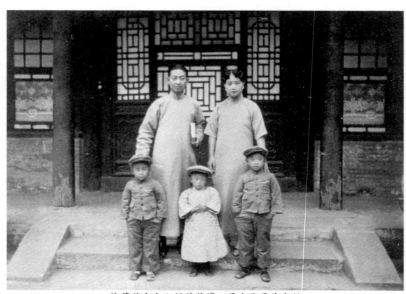

梅蘭芳與夫人福芝芳攜三子在鞭子巷寓所

面，每次加入一兩個生鴿子，一起練習。遇到別家的鴿子群，混合到一起的時候，就要看各人訓練的技巧手法了。也許我們的生鴿子被別家裹了去，也許我們的熟鴿子，把別家的裹回來了。

我從幾對鴿子養起，最多的時候，大約養到一百五十對。內中有的是中國種，有的是外國種。

那時候我還住在鞭子巷三條，是一所四合房。院子的兩邊，搭出兩個鴿子棚。裏面用木板隔了許多間鴿子窩。門上都挖著一個洞，為的是流通窩裏的空氣。每個窩裏放一個草囤，擺一個水壇，壇的四面，也挖一圈小孔，好讓鴿子伸進頭去喝水。鴿子喜歡洗澡，照例隔兩三天洗一次澡。如果發現有生病的，那事情就大了，怕它傳染，趕快替它搬家，就好像人得了傳染病，要住到隔離病院裏去似的。

鴿子不單是好看，還有一種可聽之處。有些在尾巴中間給它們帶上哨子，這樣每隊鴿群飛過，就在哨子上發出各種不同的聲音。有的雄壯宏大，有的柔婉悠揚。這全看鴿子的主人，由他配合好了高低音，於是這就成為一種天空裏的和聲的樂隊。哨子的製作，非常精美而靈巧。可用竹子、葫蘆、象牙雕成各種形式，上面還刻著製作人的款字，彷彿雕刻家在自己的作品上署名的習慣一樣。我從前對收集這種哨

子有很深的偏嗜，歷年來各種花樣收得不少。

　　伺候這群小飛禽可不大容易。天剛亮，大約五六點鐘吧，我就得起來，盥洗完畢忙著打開鴿子窩，把它們的小

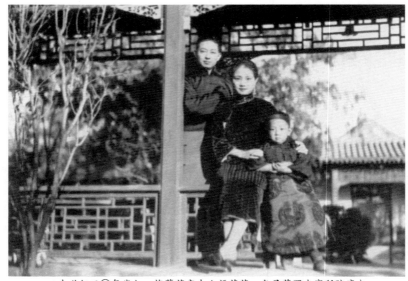

二十世紀三〇年代初，梅蘭芳與夫人福芝芳、兒子葆琛在寓所院廊內

屋子打掃得乾乾淨淨，餵食，餵水，都是照例的工作。這都伺候完了，就要開窩放鴿。

　　鴿子的性格是守信用、守秩序、愛好和平、服從命令。每天早晨我伺候它們完了，看見我對它們用手一揮，第一隊馬上都出了棚，很整齊地站在房上，聽候命令了。我那時年紀輕，覺得有這些親手訓練的鴿子，很勇敢地聽我指揮，是一椿愉快而足以自豪的事。我從組織鴿子裏面

得到了許多可貴的經驗，這對我後來的事業，也有相當的影響的。我養了快十年的鴿子，沒有間斷過。等搬到無量大人胡同以後，業務日見繁重，環境上就不許可我再跟這群小朋友們接近了。

養鴿子對我的身體到底有什麼好處呢？有的，太有益處了。養鴿子的人，第一，先要起得早，能夠呼吸新鮮空氣，自然對肺部就有了益處。第二，鴿子飛得高，我在底下要用盡目力來辨別這鴿子是屬於我的，還是別家的，你想這是多麼難的事。所以眼睛老隨著鴿子飛，愈望愈遠，彷彿要望到天的盡頭、雲層的上面去，而且不是一天，天天這樣做才把這對眼睛不知不覺地治過來的。第三，手上拿著很粗的竹竿來指揮鴿

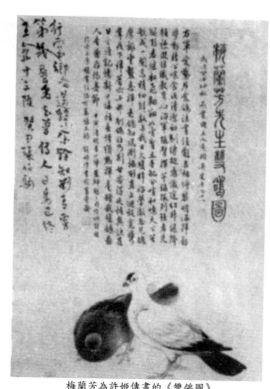

梅蘭芳為許姬傳畫的《雙鴿圖》

子，要靠兩個膀子
的勁頭。這樣經常
不斷地揮舞著，先
就感到臂力增加，
逐漸對於全身肌肉
的發達，更得到了
很大的幫助。

我演《醉酒》
穿的那件宮裝，是
我初次帶了劇團到
廣東表演，託一
位當地朋友找一

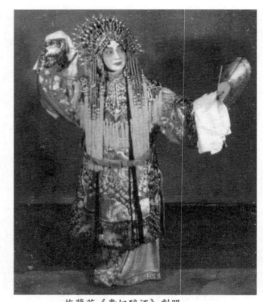

梅蘭芳《貴妃醉酒》劇照

家老店，用上等好金線給我繡的。這已有二十多年，到如
今沒有變色，可見得貨色是真地道，可是它的份量也真夠
重的。我這年紀穿著在臺上要做下腰身段，膀子不覺得太
累，恐怕還要感激當年每天揮舞的那根長竹竿呢。

❧培植牽牛花

我從小就愛看花，到了二十二歲，我才開始自己動手
培植。每年的秋天養的是菊花，冬天養梅椿盆景，春天養海

棠、芍藥和牡丹，夏天養的是牽牛花。差不離一年四季裏面，我對於栽花播種的工作，倒是樂此不疲地老不閒著的。

我養過的各種花，最感興趣的要算牽牛花了。因是這種花不單可供欣賞，而且對我還有莫大的益處。它的俗名叫「勤娘子」，顧名思義，就曉得這不是懶惰的人所能養的。第一個條件，是得起早。它是每一天清早就開花，午飯一過就慢慢地要萎謝了。所以起晚了，你是永遠看不到花的。我從喜歡看花進入到親自養花，也是在我的生活環境有了轉變之後，才能如願以償的。

我從民國五年起，收入就漸漸增加了，我用兩千幾百兩銀子在蘆草園典了一所房子，那比鞭子巷三條的舊居是要寬敞得多了。我那時的日常生活，大概是清早七點起來，放鴿子，喊嗓子，這都是一定的課程。上午拍昆曲，

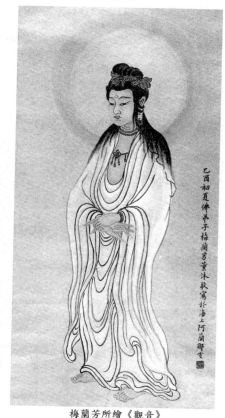

乙酉初夏佛弟子梅蘭芳薰沐敬寫於海上阿蘭那室

梅蘭芳所繪《觀音》

下午排新戲。要是白天有戲，接著就該上館子了，晚上大家又來討論有關我的業務上的事情。我這一整天的時間都抓得緊緊的，連一點空兒都沒有。

　　那年的初夏，有一個清早，我去找齊如山先生商量一點事情。在他的院子裏看見有幾種牽牛花的顏色非常別致，別的花裏是看不到的。一種是赭石色，一種是灰色，簡直跟老鼠身上的顏色一樣。其他紅綠紫等色，也都有的。還有各種混合的顏色，滿院子裏五光十色，真是有趣，看得我眼睛都花了。

　　有一次我正在花堆裏細細欣賞，一下子就聯想到我在舞臺上頭上戴的翠花，身上穿的行頭，常要搭配顏色，向來也是一個相當繁雜而麻煩的課題。今天對著這麼許多幅天然的圖畫，這裏面有千變萬化的色彩，不是現成擺著給我有一種選擇的機會嗎？它告訴了我哪幾

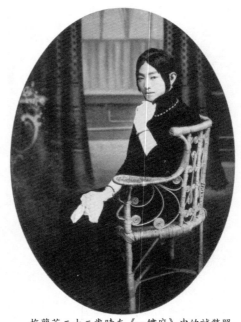

梅蘭芳二十二歲時在《一縷麻》中的試裝照

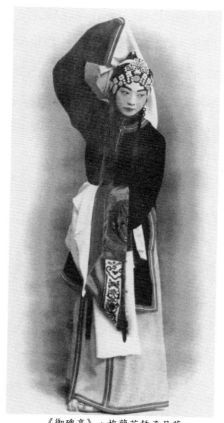

《御碑亭》，梅蘭芳飾孟月華

種顏色配合起來就鮮豔奪目，哪幾種顏色配合起來是素雅大方，哪幾種顏色是千萬不宜配合的，硬配了就會顯得格格不入太不協調。我養牽牛花的初意，原是為了起早，有利於健康，想不到它對我在藝術上的審美觀念也有這麼多的好處，比在綢緞鋪子裏拿出五顏六色的零碎綢子來現比劃要高明得多了。中國戲劇的服裝道具，基本上是用複雜的彩色構成的。演員沒有審美的觀念，就會在「穿」「戴」上犯色彩不調合的毛病，因此也會影響劇中人物的性格，連帶著就損害了舞臺上的氣氛。我借著養花和繪畫來培養我這方面的常識，無形中確是有了收穫。

我養過了兩年的牽牛花，對於播種、施肥、移植、修

剪、串種這些門道漸漸熟練了。經我改造成功的好種子，也一天天多起來，大約有三四十種。朋友看到後，都稱讚我養的得法，手段高明。我自己也以為成績不算壞了。等我東渡在日本表演的時候，留神他們的園藝家培植的牽牛花，好種比我們還要多。有一種叫「大輪獅子笑」，那顏色的鮮麗繁豔，的確好看。我從日本回來，又不滿足自己過去養牽牛花的成績了，再跟同好繼續鑽研了一二年，果然出現的好種更見豐富。有一種淺紺而帶金紅顏色的，是最為難得，我給它取了一個「彩鸞笑」的名稱，跟日本有一種名貴的種子叫做「狻猊」的比較起來，怕也不相上下了。

梅蘭芳三十歲

每逢盛暑，我們這班養花同志，見面談話，是三句離不開牽牛花，也可以看出我們對它愛好的情形了。我們除了互相觀摩、交換新種以外，也常舉行一種不公開的匯展，這純粹是友誼性質的比賽，預先約定一個日子，在這些養花同

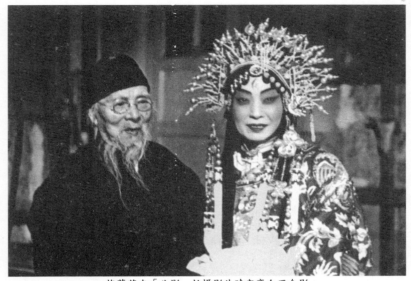

梅蘭芳在「北影」拍攝影片時與齊白石合影

志的家裏輪流舉行。我們還約上幾位不養花的朋友，請他們
來充當臨時的評判員。大家送來的花，都是混合在一起隨便
亂擺的，他們也搞不清哪一盆花的主人是誰，倒有點像考試
密封卷子，憑著文章定甲乙，用不著恭維、敷衍這一套把
戲。有兩次他們指出了幾盆認為最優等的花，都是屬於我的
出品，我在旁邊瞧著，真是高興極了。

　　這許多位文藝界的前輩中，要數齊白石先生的年紀
最大。每逢牽牛花盛開，他總要來欣賞幾回的。他的鬍子
留得長長的，銀鬚飄逸，站在五色繽紛的花叢裏邊，更顯
得白髮紅顏，相映成趣。我們看了都說這是天然一幅好圖

畫，這是當年我的綴玉軒裏的一種佳話。北京有一家南紙鋪，叫「榮寶齋」，請他畫信箋，他還畫過一張在我那兒看見的牽牛花呢。

⌘ 學習繪畫

一九一五年前後，我二十幾歲的時候，兩次從上海回到北京，交遊就漸漸地廣了。朋友當中有幾位是對鑒賞、收藏古物有興趣的，我在業餘的時候，常常和他們來往。看到他們收藏的古今書畫、山水人物、翎毛花卉，真是琳琅滿目，美不勝收。從這些畫裏，我感覺到色彩的調和，布局的完美，對於戲劇藝術有息息相通的地方，因為中國戲劇在服裝、道具、化裝、表演上綜合起來可以說是一幅活動的彩墨畫。我很想從繪畫中吸取一些對戲劇有幫助的養料，我對繪畫越來越發生興趣了。空閒時候，我就把家裏存著的一些畫稿、畫譜尋出來（我祖父和父親都能畫幾筆，所以有這些東西），不時地加以臨摹。但我對用墨調色以及布局章法等，並沒有獲得門徑，只是隨筆塗抹而已。

有一天，羅癭公先生到家裏來，看見我正在書房裏學畫，就對我說：「你對於畫畫的興趣這麼高，何不請一位先生來指點指點？」我說：「請您給介紹一位吧！」後

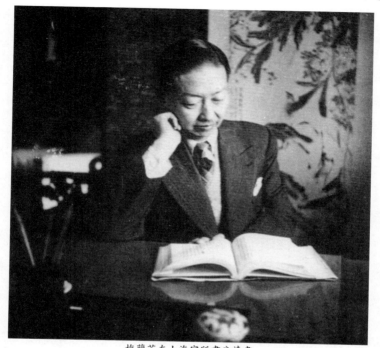

梅蘭芳在上海寓所書房讀書

來，他就特地為我介紹了王夢白先生來教我畫畫。王夢白
先生的畫取法新羅山人，他筆下生動，機趣百出，最有天
籟。他每星期一、三、五來教，我在學戲之外，又添了這
一門業餘功課。王先生的教法是當我的面畫給我看，叫我
注意他下筆的方法和如何使用腕力，畫好了一張就拿圓釘
按在牆上，讓我對臨，他再從旁指點。他認為：學畫要留
心揣摩別人作畫，如何布局、下筆、用墨、調色，日子一
長，對自己作畫就會有幫助。王夢白先生講的揣摩別人的

布局、下筆、用墨、調色的道理，指的雖是繪畫，但對戲
曲演員來講也很有啟發。我們演員，既從自己的勤學苦練
中來鍛鍊自己，又常常通過相互觀摩，從別人的表演中，
去觀察、借鑒別人如何在舞臺上刻畫人物。

在隨王夢白先生學畫時期，前後我又認識了許多名
畫家，如陳師曾、金拱北、姚茫父、汪藹士、陳半丁、齊
白石等。從與畫家的交往中，我增加了不少繪畫方面的知
識。他們有時在我家裏聚在一起，幾個人合作畫一張畫，
我在一邊看，他們一邊畫一邊商量，這種機會確實對我有
益。一九二四年，我三十歲生日，我的這幾位老師就合作
了一張畫，送給我作為紀念。這張畫是在我家的書房裏合

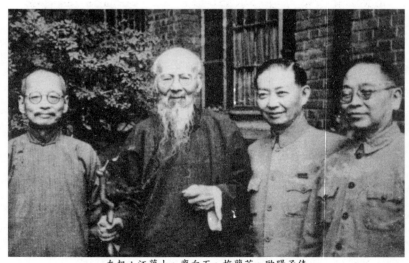

左起：汪藹士、齊白石、梅蘭芳、歐陽予倩

畫的。第一個下筆的是凌植支先生，他畫的一株枇杷，佔去了相當大的篇幅，姚茫父先生接著畫了薔薇、櫻桃，陳師曾先生畫上了竹子、山石，夢白先生就在山石上畫了一隻八哥。最後，輪到了齊白石先生。這張畫已基本完成，似乎沒有什麼添補的必要了，他想了一下，就拿起筆對著那隻張開嘴的八哥，畫了一隻小蜜蜂。這隻蜜蜂就成了八哥覓食攫捕的對象，看去特別能傳神，大家都喝采稱讚。這隻蜜蜂，真有畫龍點睛之妙，它使這幅畫更顯得生氣栩栩，畫好之後，使這幅畫的布局、意境都變化了。白石先生雖然只畫上了一隻小小的蜜蜂，卻對我研究舞臺畫面的對稱很有參考價值。

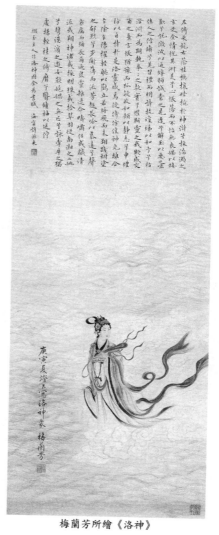

梅蘭芳所繪《洛神》

我學畫佛興趣最濃的時候，一天下午，我把家藏明代以畫佛著名的丁南羽（雲鵬）的一幅羅漢像作為參考。這張畫上畫著羅漢倚松坐在石上，剛畫了一半，陳師曾、羅癭公、姚茫父、金拱北……都來了。我說：「諸位來得正好，請來指點指點。」我凝神斂氣地畫完了這張佛像，幾位老師都說我畫佛有進步。金拱北說：「我要挑一個眼，這張畫上的羅漢應該穿草鞋。」我說：「您挑得對，但是羅漢已經畫成，無法修改了，那可怎麼辦？」金先生說：「我來替你補上草鞋。」他拿起筆來，在羅漢身後添了一根禪杖，一雙草鞋掛在禪杖上，還補了一束經卷。大家都說補得好，金先生畫完了還在畫上寫

梅蘭芳畫佛

了幾句跋語：

宛華畫佛，忘卻草鞋，余為補之，並添經杖，免得方外諸公饒舌。

許伯明那天也在我家，看我畫完就拿走了，裱好後，還請大家題詠一番，師曾先生題曰：

掛卻草鞋，遊行自在，不聽箏琶，但聽松籟。朽者說偈，諸君莫怪。

茫父先生題了一首五言絕句：

芒鞋何處去，踏破只尋常。此心如此腳，本來兩光光。

樊山老人的題跋最有意思，借這張羅漢諷刺了當時的議員。

齊白石先生常說他的畫得力於徐青藤、石濤、吳昌碩，其實他也還是從生活中去廣泛接觸真人真境、鳥蟲花草以及其他美術作品如雕塑等等，吸取了鮮明形象，盡歸腕底，有這樣豐富的知識和天才，所以他的作品，疏密繁簡，無不合宜，章法奇妙，意在筆先。

我雖然早就認識白石先生，但跟他學畫卻在一九二○年的秋天。記得有一天我邀他到家裏來閒談，白石先生一見面就說：「聽說你近來習畫很用功，我看見你畫的佛像，比以前進步了。」我說：「我是笨人，雖然有許多好老師，還是畫不好。我喜歡您的草蟲、游魚、蝦米就像活

179

梅蘭芳的西文藏書箋

的一樣，但比活的更美，今天要請您畫給我看，我要學您下筆的方法，我來替您磨墨。」白石先生笑著說：「我給你畫草蟲，你回頭唱一段給我聽就成了。」我說：「那現成，一會兒我的琴師來了，我準唱。」

這時候，白石先生坐在畫案正面的座位上，我坐在他的對面，我手裏磨墨，口裏和他談話。等到磨墨已濃，我找出一張舊紙，裁成幾開冊頁，鋪在他面前，他眼睛對著白紙沉思了一下，就從筆海內挑出兩支畫筆，在筆洗裏輕輕一涮，蘸上墨，就開始畫草蟲。他的小蟲畫得那樣細緻生動，彷彿蠕蠕地要爬出紙外的樣子。但是，他下筆準確的程度是驚人的，速度也是驚人的。他作畫還有一點特殊的是惜墨如金，不肯浪費筆墨。那天畫了半日，筆洗裏的水，始終是清的。我記得另一次看他畫一張重彩的花卉，大紅大綠布滿了紙上，但畫完了，洗子的水還是不混濁的。

那一天齊老師給我畫了幾開冊頁，草蟲魚蝦都有，在

齊白石所繪《芙蓉蜻蜓》

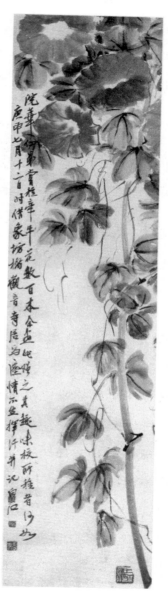

齊白石所繪《豆角蟋蟀》

落筆的時候，還把一些心得和竅門講給我聽，我得到很多益處。等到琴師來了，我就唱了一段《刺湯》，齊老師聽完了點點頭說：「你把雪豔娘滿腔怨憤的心情唱出來了。」

梅蘭芳所繪扇面

第二天，白石先生寄來兩首詩送給我，是用畫紙親筆寫的，詩是紀事的性質，令人感動：

飛塵十丈暗燕京，綴玉軒中氣獨清。難得善才看作畫，殷勤磨就墨三升。

西風颼颼嫋荒煙，正是京華秋暮天，今日相逢聞此曲，他年君是李龜年。

又一天，在一處堂會上看見白石先生走進來，沒人招待他，我迎上去把他攙到前排坐下。大家看見我招呼一位老頭子，衣服又穿得那麼樸素，不知是什麼來頭，都注意著我們。有人問：「這是誰？」我故意把嗓子提高一

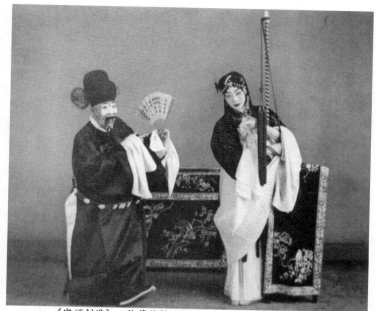

《審頭刺湯》，梅蘭芳飾雪艷（右），蕭長華飾湯勤（左）

點說：「這是名畫家齊白石先生，是我的老師。」老先生
為這件事又做了一首絕句，題在畫上。有朋友抄下來給我
看。事隔三十多年，這首詩的句子已經記不清楚了。

　　一九五七年秋，我到蘭州演出，鄧寶珊❶先生備了精緻
的園蔬和特產的瓜果歡迎我們。席間談起這件事，鄧老把
這首詩朗誦了一遍，引起我的回憶，更使我難忘和白石先
生的友誼：

❶ 鄧寶珊（1896～1968），同盟會會員，國民黨政府晉陜綏區長官，1949年初起
義，任甘肅省人民政府主席、省長，人大代表，政協常委。

　　曾見先朝享太平，布衣蔬食動公卿。而今淪落長安市，幸有梅郎識姓名。

　　白石先生善於對花寫生，在我家裏見了一些牽牛花名種才開始畫的，所以他的題畫詩有「百本牽牛花椀大，三年無夢到梅家」。

　　我們從繪畫中可以學到不少東西，但是不可以依樣畫葫蘆地生搬硬套，因為畫家能表現的，有許多是演員在舞臺上演不出來的。我們能演出來的，有的也是畫家畫不出來的。我們只能略師其意，不能捨己之長。我演《生死恨》韓玉娘《夜訴》一場，只用了幾件簡單的道具，一架紡車、兩把椅、一張桌子（椅帔、桌圍用深藍色素緞）、一盞油燈。淒清的電光打到韓玉娘身上，

齊白石所繪《牽牛花》

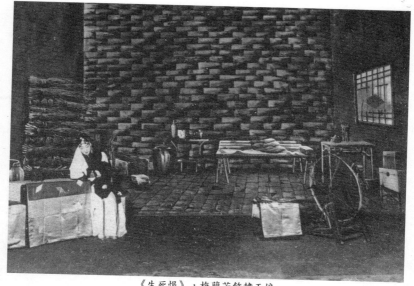

《生死恨》，梅蘭芳飾韓玉娘

「富貴衣」（富貴衣是劇中貧苦人所穿的襤褸衣服。它是用各色零碎綢子，貼在青褶子上做成的，當初只有窮生用它，旦角向來是不用的），顯出她身世淒涼的環境。這堂景是我從一張舊畫《寒燈課子圖》的意境中琢磨出來的。又如《天女散花》裏有許多亮相，是我從畫中和塑像中摹擬出來的。但畫中的飛天有很多是雙足向上，身體斜飛著，試問這個身段能直接摹仿嗎？我們只能從飛天的舞姿上吸取她飛翔凌空的神態，而無法直接照摹。因為當作亮相的架子，一定要選擇能夠靜止的或暫時停放的姿態，才能站得住。畫的特點是能夠把進行著的動作停留在紙面

185

上，使你看著很
生動。戲曲的特
點，是從開幕到
閉幕，只見川流
不息的人物活
動，所以必須要
有優美的亮相來
調節觀眾的視
覺。有些火熾熱
鬧的場子，最後
的亮相是非常重

梅蘭芳攜夫人福芝芳在太原晉祠參觀

要的，往往在一剎那的靜止狀態中來結束這一場的高潮。

　　凡是一個藝術工作者，都有提升自己的願望，這就
要去接觸那些最好的藝術品。當我年輕的時候，要通過許
多朋友關係，才看到一些私人收藏的珍貴藏品，今天人民
掌握了政權，有了組織完備的國家博物館和出版社，我們
能很方便地看到許多著名的藝術作品的複製品。由於交通
便利，我們還能親自到雲岡、龍門、敦煌去觀摩千年以上
的繪畫雕刻。一九五八年五月，我在太原演出，遊覽了晉
祠。晉祠一向被稱作山西的小江南。著名的古代橋樑「魚
沼飛梁」和聖母殿都是宋代建築的典型。難老泉（明代書

法家傅青祖題字）、齊年柏（周代古木）和宋塑宮女群像稱為晉祠三絕。那一群宋代塑像，生動地、準確地表現了古代宮廷婦女的日常生活和內心感情，這些立體的雕塑可以看四面，比平面的繪畫對我們更有啟發，甚至可以把她們的塑形直接運用到身段舞姿中去。

　　戲曲行頭的圖案色彩是戲衣莊在製作時，根據傳統的規格搭配繡製。當年我感到圖案的變化不多，因此在和畫家們交往後，就常出些題目，請他們把花鳥草蟲畫成圖案，有時我自己也琢磨出一些花樣，預備繡在行頭上。於是，大家經常根據新設計的圖案研究：什麼戲？哪個角色的服裝？應該用哪種圖案？什麼花或什麼鳥？顏色應當怎樣搭配？什麼身分用濃豔，什麼身分要淡雅？遠看怎樣，近看如何？

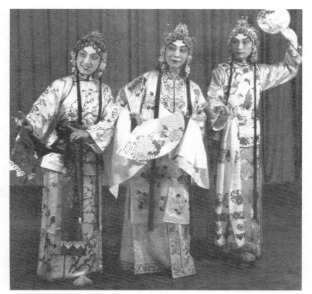

梅蘭芳（中）和女兒葆玥(左)、兒子葆玖（右）同台演出

從這裏又想到用什麼顏色的臺帳才能把服裝烘托出來。經過這樣的研究，做出來的服裝比行頭鋪裏的花樣自然是美得多了。傳統戲裏的人物，什麼身分，穿什麼服裝，用哪種顏色，都要安排得很調和，像《白蛇傳》的《斷橋》中的白蛇穿白，青蛇穿藍，許仙穿紫，而且都是素的。《二進宮》裏面，李豔妃穿黃帔，徐延昭穿紫蟒，楊波穿白蟒，都是平金的（李豔妃是繡鳳的），配得很好。所以我們雖然在圖案和顏色上有所變更，但是還是根據這種基本原則來發展的。違反了這種原則，脫離了傳統的規範，就顯得不諧和，就會產生風格不統一的現象。

學習繪畫對於我的化裝術的進步，也有關係，因為化裝時，首先要注意敷色深淺濃淡，眉樣、眼角是否傳神。久而久之，就提高了美的欣賞觀念。一直到現在，我在化裝上還在不斷改

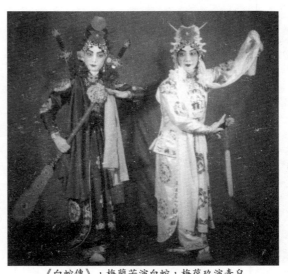

《白蛇傳》，梅蘭芳演白蛇，梅葆玖演青兒

進，就是從這些方面得到啟發的。

　　我繪畫的興趣越來越濃，興之所至，看見什麼都想動筆。那時，我正養了許多鴿子，揀好的名種，我把它們都寫照下來。我開始畫了兩三幅的時候，有一位老朋友對我提出警告說：「你學畫的目的，不過是想從繪畫裏給演劇找些幫助，是你演劇事業之外的一種業餘課程，應當有一個限度才對，像你這樣終日伏案調弄朱粉，大部分時間都耗在上面，是會影響你演戲的進步的。」我聽了他說的這一番話，不覺悚然有悟。從此，對於繪畫，只拿來作為研究戲劇上的一種幫助，或是調劑精神作為消遣，不像以前那樣廢寢忘食地著迷了。

　　不過，在抗日戰爭時期，我息影舞臺，倒曾經在上海以賣畫為生。

風險遭遇

梅蘭芳
自述

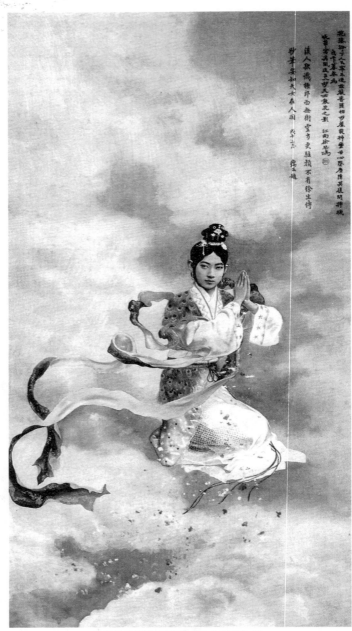

徐悲鴻為梅蘭芳所繪《天女散花》圖

❧受困天津

　　民國四年十一月中旬，有一位久居天津的同行薛鳳池，是唱武生的，武把子相當勇猛，曾拜尚和玉為師。他來約我跟鳳二爺去天津下天仙（是天津很老的戲館子，地點在三不管附近）唱幾天戲，說明是幫幫他的忙。我們答應了下來，到了天津，我是住在樂利旅館，姜六爺（妙香）是住在德義樓。這兩處離戲院都不很遠，連戲館帶旅館全在當年日本租界範圍以內。

　　三天打炮戲唱完，生意很好，大家都很高興。我接受

梅蘭芳（右）與姜妙香（左）

館子的要求，跟著就貼《牢獄鴛鴦》。這齣戲我在天津還是初演，觀眾都來趕這個新鮮，臺下擠得滿滿的，只差不能加座了。檢票員發現幾個沒有買票的觀眾硬要聽戲。前臺經理孫三說：「我們今兒正上座，位子還嫌不夠，哪能讓人聽蹭（不花錢看戲，北方叫做聽蹭）！」三言兩語地衝突起來。那班聽蹭的朋友，臨走時對孫三說：「好，咱們走著瞧！」孫三仗著他在天津地面上人熟，聽了也不理會他們。

演完《牢獄鴛鴦》的第二天，我唱大軸，貼的是《玉堂春》。鳳二爺因為要趕扮《玉堂春》的藍袍，只能把他

天津光明大戲院內景

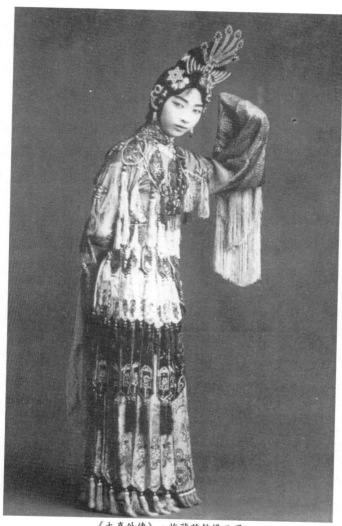

《太真外傳》，梅蘭芳飾楊玉環

的戲碼《戰樊城》排在倒第三，中間隔著一齣小武戲，好
讓他從容改裝。

　　我們都在樂利旅館吃完晚飯，鳳二爺的戲碼在前，先走了。我休息了好一會兒，才上館子。由聾子（即跟包宋順）跟著我走出旅館，坐上戲館給我預備的馬車，才走了幾家門面，有一個巡捕過來攔住我的車子，硬說趕車的違犯了警章。車夫不服向他分辯了幾句，他不由分說先給了車夫一個嘴巴。我看見他們起了衝突，打完車夫還不肯放走，我也不明白為了什麼事情，只能開了車門，對巡捕很客氣地聲明：「我是梅蘭芳，在下天仙有戲，誤了場子，臺下要起閧的，請您通融一下，等我們到了館子，就讓他到局子裏來。」他聽完了，對我瞪了一眼，說：「不行，我們公事公辦。」說完就把車門砰的一聲關上了。車子跟著他走，轉一個彎，不多幾步路就到了一所洋房的門前停住。裏邊又走出一個巡捕，替我開車門，監視著我們下了馬車。聾子背著行頭包裹，跟在我的後面。我對門外掛的一塊牌子看了一眼，上寫「大日本帝國員警署」八個大字。這塊長方形黃底黑字的牌子，深深地印入了我的腦海，到今天我還是可以照樣把它畫出來的。這個巡捕一直帶我們走到一間屋子的門口，他一隻手開門，一隻手推我們進去。我搶著問他：「憑什麼要把我們坐車的關起來呢？」他一句話也不說，彷彿沒有聽見似的，只顧順手把門關上。我很清晰地聽到他在外面加上了鎖。聾子過去使

196

勁轉門上的把手，我對他搖搖手，又做了一個手勢，叫他坐在我的旁邊。我知道不是轉開了這扇門，就能讓你走出大門的。可是我也沒有方法告訴他，因為跟他說話要提高了調門，外面的人不全都聽見了嗎？

這屋裏的陳設，真夠簡單的了。靠牆擺的是兩張長板凳，有一個犄角上放著一張黑的小長方桌子，桌上擱著一把茶壺，一個茶杯，中間有一盞光頭很小的電燈，高高地掛在這麼一間空空洞洞的屋子裏面，更顯出慘澹陰森的氣象了。

我對這一個意外的遭遇，一點都不覺得可怕。剛才的巡捕硬說車夫犯規，即使真的違背警章，也沒有聽說坐在車裏的人要被扣押的。他們今天的舉動，不用說，準是事前有計劃的。這塊租界地裏邊的黑暗，我也早有所聞。不過我們打北京來表演，短短幾天，不會跟他們發生什麼誤會的。大概是當地館子跟員警署有了摩擦，把我扣住的用意，無非是不讓我出臺，館子就有了麻煩。我大不了今天晚上在這間屋子裏枯坐一宵，明天準能出去。也說不定等館子散了戲，他們就會把我放走的。可是我心裏老放不下的是這滿園子的觀眾，都得乘興而來，敗興而歸。他們絕不會想到我是被員警署扣住不放的，以為我無故告假，對業務上太不負責，這倒的確是我當時在屋裏又著急又難受的一個主要原因。我不斷地看著我手上的錶，五分鐘五分

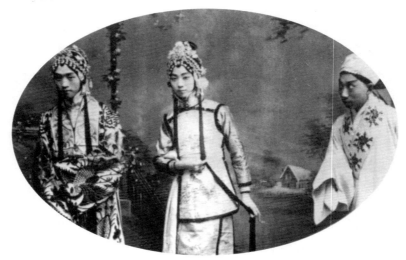

《西廂記》，梅蘭芳（中）飾紅娘，姚玉芙（左）飾鶯鶯，姜妙香（右）飾張生

鐘地走過去，計算鳳二爺的《戰樊城》是早該唱完了。接著那齣小武戲，時間也不能拖得太長久的，底下就該輪到我的《玉堂春》了。館子方面是墊戲呢？還是請鳳二爺另唱一齣呢？改了戲臺下又是什麼情緒呢？我更想到既然巡捕成心跟館子為難，說不定借著我不出臺的理由，就在臺下一起閧，把館子砸了，這一來秩序必定一陣大亂，觀眾裏邊就許有遭殃的。他們為看我的戲來的，受了傷回去，這還像話嗎？我多少也應該負點責任。這許多問題在我的腦子裏轉來轉去，啊呀，我實在不敢再往下想了。

我正在胡思亂想的時候，忽然打對面傳過來有人在喊「冤枉」的聲音。離我這兒並不太近，喊的嗓門很尖銳，

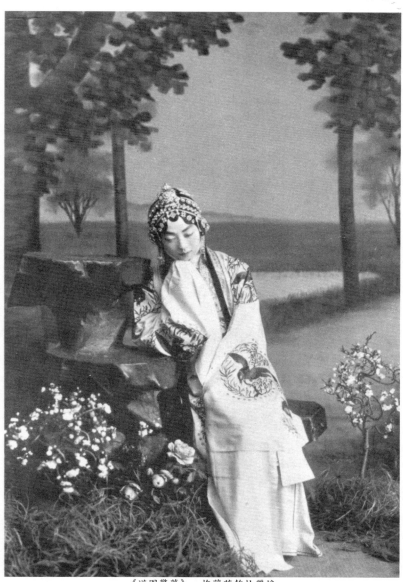

《遊園驚夢》，梅蘭芳飾杜麗娘

我聽著耳熟，有點像姜六爺的嗓音。我馬上走近窗口，側著耳朵，再留神往外聽。果然接著第二聲「冤枉」，又從那個方向送過來了。這次的調門更高，我已經百分之百地敢斷定是姜六爺喊的。他也被巡捕拉了進來，這更可以證明我剛才揣測他們的把戲，大概是八九不離十的了。

約摸又過了半點鐘，房門開了，第一個走進來的就是薛鳳池，見面先拉著我的手說：「真對不住您，讓您受委屈。我們正著急您怎麼不上館子，棧房又說您出來了，萬想不到您會在這兒。」

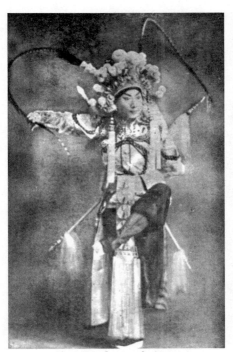

姜妙香演《八大錘》劇照

我忙著問他：「場上現在怎麼樣了？」他說：「正墊著戲呢。」我們邊說邊走出來。薛鳳池又給我介紹他旁邊的一位小矮個子說：「幸虧這位王先生通知我。他雖然是在這兒辦事，先也不知道這件事，聽見姜六爺喊冤的聲音，才曉得您二位全在這兒，就打電話叫我

來辦好手續，領您二位出去。」說著走到大門口，姜六爺
也來了。我們在等套車的工夫，還聽見那兩個巡捕衝著我
們說：「好，算你們有路子！」大家盡惦記場上的脫節要
緊，誰也沒理他們，跳上馬車飛也似地到了館子。

　　我們走進臺後，看見一位當地班底的小生已經扮好
王金龍了。我們也沒有工夫說話，坐下就趕著扮戲。一會
兒後臺經理趙廣順進來跟我們商量，說：「場上的《瞎子
逛燈》，墊的時間太久，臺下不答應了。我看先讓我們班
底小生扮好的王金龍出去，對付著唱頭場。等您二位扮得
了，王金龍升堂進場，再換姜六爺上去。您二位看這辦法
行不行？」我們說：「好，就照這麼辦。」

　　那天頭裏那位王金龍，也真夠難為他的。出場先打
引子，念定場詩，報完名之後，現加上好些臺詞，起先胡
扯，還說的是王金龍過去的事情，後來實在沒有詞兒了，
簡直是胡說八道，臺下也莫名其妙，聽不懂他說的是什
麼，急得給我操琴的茹先生坐在九龍口直發愣。

　　旦角扮戲，照例要比小生慢得多。那天晚上我可真
是特別加快，洗臉、拍粉、上胭脂、貼片子樣樣都草草了
事，也不能再細細找補。我對趕場扮戲，還算有點經驗，
像這樣的「趕落」，我一生也沒有經歷過幾回。

　　我扮得差不離了，檢場的給場上那位受罪的王金龍先

送個信，紅袍藍袍出去過一個場，王金龍這才升堂進場，換出了剛剛喊過冤枉的這位按院大人。

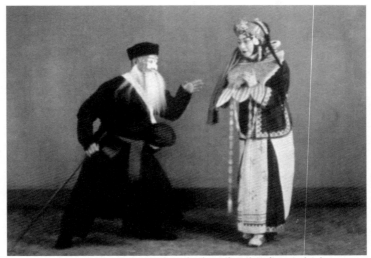

《女起解》，梅蘭芳飾蘇三（右），蕭長華飾崇公道（左）

我在簾內念完一聲「苦呀」，聽到台下一陣騷動。這也難怪他們，今兒的蘇三是「千呼萬喚始出來」，怎麼不叫人等得心急呢。他們萬想不到我跟姜六爺已經唱過一齣《牢獄鴛鴦》來的。

我今天遭遇到這種麻煩，又是這樣趕落，按說嗓子應該壞了。不然，相反的還是真聽使喚，這也是出乎我意料之外的一件事。搖板唱完了，我就覺得嗓子痛快，跪下念的大段道白，台下靜到一點聲音都沒有。我想剛才是我誤場，已經讓他們等久了。現在他們又在全神貫注地聽，

我得沉住氣，好好地唱這一齣《玉堂春》。也真奇怪，所有倒板、慢板、二六、流水，這裏面的高腔矮調，哪一句都能得心應手，圓轉如意。唱到「玉堂春好似花中蕊」的「蕊」字，我真冒上了。最末一句「我看他把我怎樣施行」的「他」字，本來有兩種唱法，我使的是翻高唱的一種。在臺下滿堂彩聲、熱烈氣氛中，總算把這一個難關安然渡過去了。

姜六爺卸完裝把他出事的經過告訴了我。他說：「我帶了靳夥計從德義樓出來，叫了兩輛洋車，我的車在先，他的車在後跟著。沒有幾步，我們車好好地打一個巡捕跟前經過，讓巡捕一把抓住車槓，硬說碰了他的鼻子。拉洋車的說：『我離著您老遠的，怎麼會碰著您的鼻子呢？』那巡捕舉起手就給他一個嘴巴。那地方的路燈根本不亮，巡捕指著鼻子說：『你瞧，這不是讓你碰壞了嗎？不用廢話，跟我到局子去。』這時候靳夥計的洋車，也有一個巡捕過來拉住不放。我瞧他們爭吵起來，先替拉洋車的說了許多好話，巡捕彷彿沒有聽見。我正要另雇洋車，不行，敢情我也得跟著走。我想這可麻煩了，要是耽誤工夫太大，不就要誤場嗎？我只好央告他，我說我有一個朋友就住在後面那條榮街（指的是名票夏山樓主的舊居），讓我把行頭包裹擱下再去。那兩個巡捕一句話也不說，抓住車

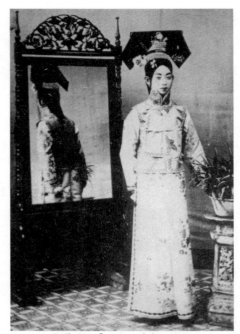

梅蘭芳演「坐宮」時穿的旗袍

攙拉著走到員警署，把我跟靳夥計帶到一個地方，那可比您的闊得多了，不是什麼屋子，簡直就是收押犯人的鐵籠子，總算他給我們面子，沒有放進籠子裏邊，把我們關在籠子外面的一條走廊上，也做好有鐵的柵欄門的。我問他：『我們犯的哪條法律，要把我們關進來呢？』他壓根兒也不理你，鎖上鐵門就揚長而去。過了不多一會兒，聽見門外有『嗒嗒嗒』的馬蹄聲音。我的那個靳夥計機靈，他說：『您聽，這馬蹄的聲音，好像是梅大爺坐的馬車。』我對他說：『我們來得就莫名其妙，梅大爺要是也進來的話，今兒這臺戲可夠熱鬧的了。』說完了，靳夥計正抓著鐵門往外瞧，忽然又嚷著說：『您瞧，糟了，這不是梅大爺嗎？後面跟著他的跟包聾子，背著個行頭包走過去了。』所以靳夥計看見了您，我沒有瞧見。

「我想他們把我們關著老不管，這算是哪一齣呢？拉洋車的碰了人，坐洋車的要坐牢，這是哪一個不講理的國家定出來的法律？我越想越氣，我要發洩我這一肚子的悶氣，就高聲喊冤。第一聲叫完了，沒有什麼動靜，我索興把調門提高，再喊一聲。這一次，有點意思了，居然有一個人出來望了一下，瞧他臉上彷彿很驚奇的樣子。這就是剛才站在薛鳳池旁邊的那位小矮個子，敢情他跟薛鳳池是朋友，由他打電話通知薛鳳池，才把我們領出來的。您真沉得住氣，我實在佩服極了。」

我對姜六爺說：「這不是我沉得住氣，我猜出他們是跟館子為難，要把我們扣住，是不讓我們上臺。我想已然來了，叫破嗓子也沒有用。凡事看得不可以太穿，結果還是您的辦法對。要不是您喊這兩聲冤枉，我們現在還在裏邊，這簍子可就捅得

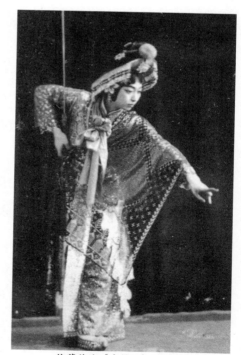

梅蘭芳演《廉錦楓》刺蚌舞

205

大發了。您沒有瞧見剛才挨著戲臺兩邊的包廂裏面，那些觀眾的臉上，都是橫眉豎眼，不懷好心。他們來意不善，是一望而知的。今天我們要是不出臺，館子方面不定鬧出什麼亂子來呢。」

我跟姜六爺正說著話，薛鳳池同前臺經理孫三和趙廣順都來安慰我們了。「今天這件事，是我闖的禍，」孫三說，「昨兒晚上有幾個聽蹭的，讓我轟了出去。誰知道這裏面有兩個是員警署的『白帽』，穿了便衣，我不認識他們，才發生這個誤會。剛才樓上有不少穿便衣的『白帽』，帶了朋友來買票聽戲。他們在日本租界的戲館子花錢聽戲，恐怕還是第一次呢。據說還帶了小傢伙，只要您不出臺，他們就預備動手砸園子了。幸虧那位王先生的信送得早，您還趕上唱這齣《玉堂春》。再晚來一步，就許已經出事了。」

「園子是沒有出事，梅老闆可受了委屈了。白白地讓他們關了兩個多鐘頭。」薛鳳池接著說，「我們是代表前後臺來給您道歉的。」

「過去的事也不用再提了。」我說，「我倒要請問這『白帽』在員警署是管什麼的？他有多大的權力，可以把一個不犯法的人隨便抓來扣押嗎？」

「您要談到『白帽』，那真是令人可恨！」薛鳳池很

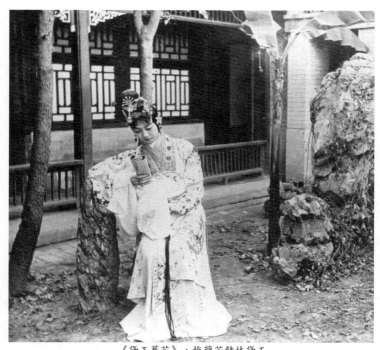

《黛玉葬花》，梅蘭芳飾林黛玉

憤慨地說，「他們是員警署的稽查，階級比巡捕高得多，什麼事情都管。這裏面自然日本人佔多數，可也有中國人幹的，因為他們戴的制服帽子中間有一道白圈，所以背後人都管他們叫『白帽』。那些中國人當了『白帽』，自己先就認為是無上的榮耀，仗著他有日本鬼子的勢力，就橫行霸道，無惡不作。開鋪子的買賣人見他怕，不用說了，就連租界區的中國人住宅裏面，他們高興，隨便進去，藉端勒索，你要是不敷衍他們，馬上就跟你為難作對，真是

受盡他們的冤氣。您是不常住在此地，如果您跟這兒的朋友打聽一下，只要提起『白帽』二字，沒有不談虎色變的。」

我聽完薛鳳池的話，實在難受極了，同是中國人，為什麼要借日本人的勢力來壓迫自己的同胞呢？這種做法只是可恥，又有什麼光榮呢？

我從天津唱完戲

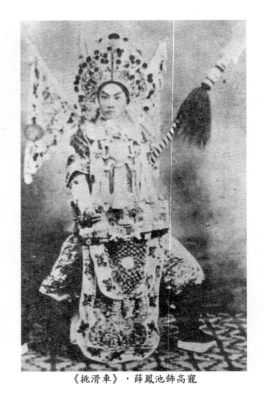

《挑滑車》，薛鳳池飾高寵

回到北京，熟朋友有知道這件事的都來問我。這裏面有一位張謬子❶先生，聽完了他告訴我一樁驚心動魄的故事。

他說：「您這次是受了一點委屈。我在天津親身遭遇到的，要比您危險多了。那時我還在天津新學書院念書。

❶ 張厚戴（1895～1955），號謬子，筆名聊止、聊公，著名京劇評論家，曾任職於中國銀行和交通銀行。早期曾與胡適、錢玄同、傅斯年、劉半農、陳獨秀在《新青年》刊物上展開舊劇的論爭，竭力捍衛傳統文化，精神可嘉。著有《聽歌想影錄》、《歌舞春秋》、《京戲發展略史》等。

208

梅蘭芳自述

有一天經過海光寺日本兵營的門口，看見地下畫了一個半圓形的圈子，面積佔得相當寬闊，旁邊並沒有用文字說明這圈子的作用。我也一時大意，打這圈子穿過去，讓門口站的一個日本兵看見了。這還了得，他就跟野獸似地怪叫一聲，把他拿的那支上好了雪亮的刺刀的步槍，橫著端在手裏，朝我面前衝過來。我看情勢不妙，拔腿就跑。他在後面還緊追了幾步，我一口氣跑得老遠才敢停住腳。正巧路旁有一位本地的老先生冷眼旁觀，把這一幕驚險的鏡頭看得清清楚楚。他拍著我的肩膀說：『小朋友，恭喜你。你這條命算是撿著的。我告訴你，是個中國人走進他的圈子，就給你一刺刀，刺死了好在不用償命，所以死在他們的刺刀上的，已經有過好幾個人了。這不是好玩的地方，你沒有事還是少來吧！』我聽他這麼一說，想起剛才的情形，再回頭看那日本兵還露出那副猙獰可怕的面目，狠狠地望著我咧。我頓時覺得毛骨悚然，不寒而慄。後來住久了，才知道日本租界有兩個最可怕的地方，一個是海光寺兵營的門前，一個就是員警署裏邊。」

　　這段故事是三十幾年前張先生親口說給我聽的。現在回想起來，很可以看出日本人從庚子年來到中國駐軍以後，處處在想顯出他們的優越地位，不論大小機會，一貫地總要造成藉口，用恐怖的手段來威嚇我們，好達到侵

略的目的。這班狐假虎威的「白帽」，是看慣了他們的主子，經常在表演如海光寺兵營門口那種野蠻行為，才滅盡自己的天良，甘心做人家的爪牙的。

二十世紀三〇年代福芝芳在上海與孩子們合影

↬炸彈事件

　　一九二〇年那次我到上海演《天女散花》很能叫座，到了一九二二年的初夏，許少卿又約我和楊小樓先生同到上海在天蟾舞臺演出。我出的戲碼很多，老戲、古裝戲、昆曲都有，而《天女散女》還是一再翻頭重演的主要劇碼。許少卿抓住上海觀眾的心理，大發其財。上海灘投靠外國人的流氓頭子看紅了眼，在一次演《天女散花》的時候放了炸彈，雖然是一場虛驚，但從此上海戲館事業的經營就完全落到了有特殊背景的人的手裏，成為獨佔性質。正和茅盾先生的名著《子夜》裏面描寫的上海紗廠以大吞小、以強凌弱的時代背景相似。

　　農曆五月十五我大軸演《天女散花》，倒第二是楊小樓的《連環套》，

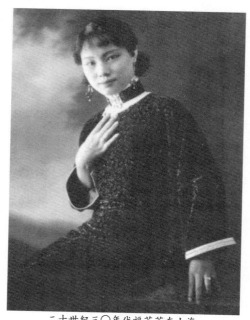

二十世紀三〇年代福芝芳在上海

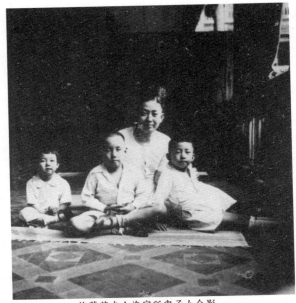

梅蘭芳在上海寓所與子女合影

倒第三是王鳳卿的《取成都》，倒第四是小翠花（于連泉）的《馬上緣》。這天的戲碼很硬，都是最受觀眾歡迎的戲，又碰到是禮拜六，像天蟾舞臺那麼大的場子，樓上下客滿，還加了許多凳子。

我的《天女散花》演到第二場，把「悟妙道好一似春夢乍醒……」四句二簧慢板唱完，念罷了詩，剛剛念了一句「吾乃天女是也」，只聽得樓上「轟隆」一聲巨響，全場立刻起了一陣騷動，樓下的觀眾不知道樓上發生了什麼事情，也都跟著驚慌起來。我抬頭一看，三層樓上煙霧騰騰，樓上樓下秩序大亂。就在這一刹那間，就在我身旁的八個仙女，已經逃進後臺，場面上的人也一個個地溜了，臺上就剩下我一個人。

我正在盤算怎麼辦，許少卿從後臺走上台口，舉著兩隻手說：「請大家坐下，不要驚慌，是隔壁永安公司的一個鍋爐炸了，請各位照常安心聽戲吧！不相干的。」在這一陣大亂的時候，觀眾就有不少丟東西的，這時候有些觀眾站起來預備要走，有些人已經擠到門口，現在聽許少卿這麼一說，互相口傳，果然又都陸續退了回來，坐到原處。我趁許少卿說話的時候，就走進了後臺。一會兒工夫許少卿回到後臺對管事的說：「趕快開戲。」招呼著場面的人各歸原位。

在這裏還有一個插曲。這齣戲前面的西皮、二簧由茹萊卿拉胡琴，後面散花時的兩支崑曲由陳嘉梁吹笛子，他

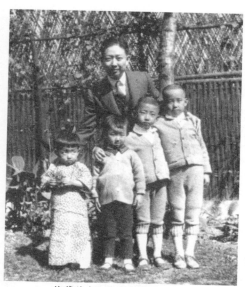
梅蘭芳在上海寓所攝子女合影

倆曾經因為在藝術上有些不同的意見，發生了誤會，因此幾個月以來，彼此一直不交談。陳嘉梁是我的長親，教我崑曲，還給我吹笛子；茹萊卿是給我拉胡琴兼著教我練武功打把子。他們兩位不

213

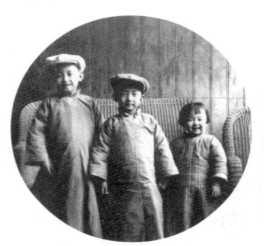

二十世紀三〇年代梅蘭芳子女三兄妹
葆琛、葆珍和葆玖合影

能融洽，使我非常不安，我一直就想給他們調解，總沒有適當機會。這一天三層樓上發生了響聲之後，場面的人都亂紛紛地走進了後臺，陳先生下去的時候，絆了一下，茹先生立刻扶

了他一把說：「小心摔著，甭忙。」陳先生說：「我心裏嚇得實在慌了，咱們一塊走。」從此他們就破除了成見，言歸於好。從這件事可以看出我們戲曲界的前輩儘管平日在藝術上各有主張，並且互不服輸，但一旦遇到患難的時候，不是乘人之危，袖手旁觀，而能消除意氣，發揮團結互助的精神，這種傳統美德，非常難能可貴，是值得後輩學習的。

經過這樣一亂，耽誤了不少時候，大家商量，就由姜六哥扮的伽藍過場。本來是應當天女念完道白，伽藍上來宣布佛旨，可是沒等他登場，就發生了這件事，如果現在要我補這場，再從慢板唱起，算了算時間也不許可，所

以只好就由伽藍過場。我趁這個時候緊著改裝，預備《雲路》再上。

這件事雖然由於許少卿善於應付，壓了下去，沒有開鬧，可是在繼續工作的時候，前後臺的人都懷著一種沉重的心情，沒有平常那麼自然輕鬆了。等這場戲唱完，我正在卸裝，許少卿走到扮戲房間裏，向我道乏壓驚，一見面頭一句就說：「梅老闆，我真佩服你，膽子大，真鎮靜，臺上的人都跑光了，你一個人紋絲不動坐在當中，這一下幫了我的大忙了。因為觀眾看見你還在臺上，想必沒有什麼大事情。所以我上去三言兩語，用了一點嗺頭，大家就相信了。」我問他：「究竟怎麼回事，我在臺上，的確看見三層樓上在冒煙。」許少卿沉吟了一下，說道：「有兩個小瘤三搗亂，香煙罐裏擺上硫磺，不過是嚇嚇人的，做不出什麼大事來的。」說到這裏，朝我使了一個眼神，接著他小聲對我說：「回頭咱們到家再細談。」我聽他話裏有話，不便往下細問，草草洗完了臉，就走出後臺，看見汽車兩旁多了兩個印度巡捕，手裏拿著手槍。我坐到車裏就問許少卿派來的保鏢老周：「怎麼今天多了兩個印度巡捕？」他說：「是許老闆臨時請來的。」

那一次我們仍舊住在許少卿家裏望平街平安里。回來之後，因為這一天散戲比往常晚，肚子覺得有點餓了，

就準備吃點心。鳳二哥聽見我回來了，就從樓上走下來問我：「聽說園子裏出了事情，是怎回事啊？」我們正在談論這椿事，心裏納悶，許少卿也回來了。我正在吃點心，就邀他同吃。他坐在下首，我同鳳二哥對面坐著，我們就問他：「今天三層樓這齣戲究竟是怎麼回事？是跟您為難，還是和我們搗蛋呢？」

許少卿說：「這完全是衝我來的，和你們不相干。總而言之，就是這次生意太好了，外面有人看著眼紅，才會發生這種事情。我們這碗飯真不好吃呀！」

我們聽他說的話裏有因，就追問他：「那麼您事先聽

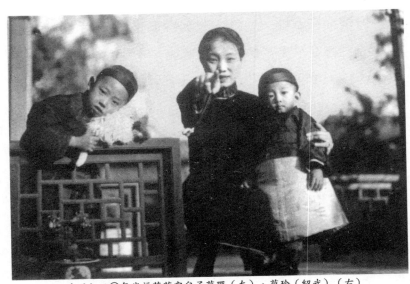

二十世紀三〇年代福芝芳與兒子葆琛（左）、葆珍（紹武）（右）

到什麼沒有？」他說：「有的。十天以前，我接到一封敲竹槓的信，大意說：『您這次邀到京角，這樣好的生意，是發了財啦，請幫幫忙。』我為了應付上海灘這種流氓，省得有麻煩，就送了他們一筆錢。大概是沒有滿足他們的欲望，後來又接到一封信，語氣比頭一封更嚴重了一點，要求的數目也太大，哪裏應付得起？只有置之不理了，所以才發生今天這件事。看起來，我們開戲館的這碗飯是越來越難吃了，沒有特殊勢力的背景的

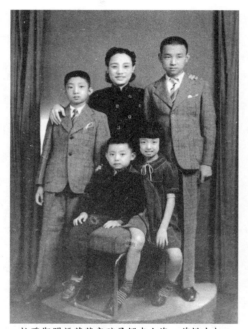

抗戰期間福芝芳與孩子們在上海。前排左起：葆玖、葆玥；後排（左）葆珍（紹武），（右）葆琛

人物來保鏢，簡直是幹不下去了。」

我就問許少卿：「您是做生意的，在光天化日之下，他們竟敢這樣無法無天，您為什麼不報告巡捕房，懲辦這些擾亂秩序的東西呢？」許少卿朝我們苦笑著說：「梅老闆，你哪裏知道上海灘的租界裏是暗無天日的。英租界、

法租界各有各的治外法權。這班亡命之徒，就利用這種特殊情況，哄嚇詐騙，綁架勒索，無所不為。什麼奸盜邪淫的事，都出在這裏。有的在英租界闖了禍，就往法租界一逃，英租界的巡捕房要是越境捕人，是要經過法捕房的許可才會同意捉的，何況這班人都有背景，有人主使，包庇他們呢！往往闖的禍太大了，在近在咫尺的租界上實在不能隱蔽的時候，就往內地一走避風頭，等過了三月五月、一年半載再回來，那時事過境遷也就算拉倒了。如同在內地犯了法的人躲進租界裏是一樣的道理。再說到租界裏的巡捕房，根本就是一個黑暗的衙門，在外國人的勢力範圍之內，這班壞蛋，就仗著外國人的牌頭狼狽為奸，才敢這樣橫行不法。我到那裏去告狀，非但不會發生效力，骨子裏結的冤仇更深，你想我的身家性命都在上海，天長日久，隨時隨地，可以被他們暗算。所以想來想去，只有忍氣吞聲，掉了牙往肚裏嚥，不得不抱著息事寧人的宗旨，圖個火燒眉毛且顧眼下。」

我聽他講到這裏，非常納悶，像許少卿在上海灘也算有頭有臉兜得轉的人物，想不到強中更有強中手，他竟這樣畏首畏尾，一點都不敢抵抗，真是令人可氣。當時我就用話激他說：「許老闆，您這樣怕事，我們還有十二天戲沒有唱完，看來我們的安全是一無保障的了！」他聽了這



話，立刻掉轉話鋒說：「梅老闆，您不要著急。從明天起我前後臺派人特別警戒，小心防範，就是了。諒他們也不會再來搗亂了，您放心吧。」我看他愁容滿面，也不便再講什麼，就朝他笑

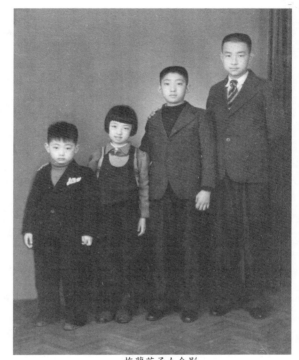

梅蘭芳子女合影

著說：「但願如此。」

　　許少卿走出房門，鳳卿向我擺擺頭說：「這個地方可了不得，只要挨著一個外國人，就能夠張牙舞爪，明槍暗箭地胡來一氣。我們在此地人地生疏，兩眼漆黑，究竟他們『雞爭鵝鬥』、『鷸蚌相爭』，葫蘆裏賣的什麼藥，實在鬧不清。趁早唱完了回家。戲詞兒裏有副對子：『一腳踢開生死路，翻身跳出是反閘。』用在這裏倒恰當得

很。」鳳二哥這幾句話，真可以代表我們全體從北邊來的一般人的心理。

第二天是星期日，日夜有戲，夜場還是《散花》。我到後臺看見門禁森嚴，許多帶著手槍的包打聽、巡捕站在那裏警衛著，面生一點的人，走進後臺都要被盤問一番。第三天，五月十七日的夜場，我和楊先生合演《別姬》。我正在樓上化妝，聽見下面轟的一聲響，跟著一片人聲嘈雜，好像是出了事。我心想，不要又是那話兒吧。一會兒，我的跟包的慌慌張張走上樓來說：「後門外面有人扔了一個炸彈，這一次是用『文旦』（柚子）殼裏面裝著硫磺，放起來一陣煙，比前回更厲害。有一個唱小花臉的田玉成，在腳上傷了一點，抹點藥，照常可以上臺。咱們可得特別留神哪！」他一邊給我刮片子，一邊對我說，「下面楊老闆扮戲的屋子離後門很近，放炸彈的時候，他手裏正拿著筆在勾霸王的臉，『轟』的一聲響，把他從椅子上震了起來，手裏的筆也出手了。現在樓下的人，一個個心驚肉跳，面帶驚恐，好像大禍臨頭的樣子。」我對他說：「這是因為在園子裏有了戒備，他們進不來了，所以只好到門外來放，這種嚇唬人的玩意兒，你們不用害怕。」

給我化妝的韓師傅笑著說：「這地方真是強盜世界，究竟誰跟誰過不去，誰的勢力大也鬧不清，咱們夾在裏

面，要是吃了虧，還真是沒地方說理去。」我說：「為來為去都為的是『錢』。你們瞧吧，結果是大魚吃小魚，小魚吃蝦米。這個地方就是不講理的地方。咱們可也別害怕，這兒是講究軟的欺侮硬的怕，揀好吃的吃。好在沒有幾天咱們就要走了，大家好歹當點心就得了。」

那一晚的《別姬》，我同楊先生唱得還是很飽滿，沒有讓觀眾看出演員有受過驚嚇的神氣。

唱完《別姬》，楊先生對我說：「這個地方太壞，簡直是流氓、混混的天下。我這一次是夠了，下次再也不來了。」我說：「楊大叔，您在戲裏扮的是英雄好漢，怎麼氣餒起來了。不要『長他人志氣，滅自己的威風』呀。您別忙，我看這班東西，總有一天要倒下去的，等著瞧吧！」

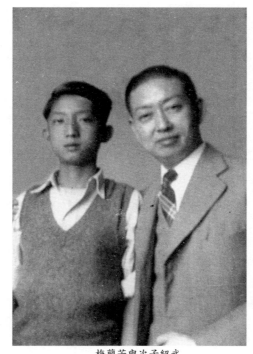

梅蘭芳與次子紹武

這件事差不多三十多年了，追憶起來，歷歷如在目前。可惜楊大叔已經故去多年，要是現在還活著，他再到上海去看看今天新時代的光明、繁榮、安全、幸福的生活

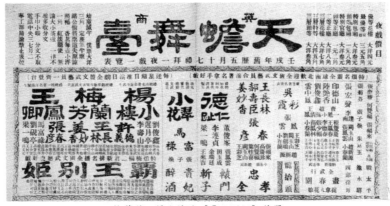

梅蘭芳、楊小樓演《霸王別姬》戲單

情況，他不知道要多麼高興呢！

　　許少卿那一次錢雖然賺得不少，氣也受足了，罪也受夠了，同時賭運不佳，在幾次大場面的賭局裏面，把戲館裏贏來的錢，輸了個一乾二淨，還鬧了一筆數目不小的虧空，天蟾舞臺帳房裏坐滿債主，他只有請一位朋友代他搪賬。從此許少卿就結束了他的開戲院邀京角的生活，最後在上海窮困潦倒而死。

　　自從許少卿退出劇場以後，邀京角的特權就到了另一批有特殊勢力人的手裏。從此戲館裏就風平浪靜，聽

不見《散花》時那種巨響，也聞不見火藥味兒了。從這裏
也可以看出那時表面上花團錦簇、輕歌曼舞的十里洋場，
好像一片文明氣象，骨子裏卻是藏垢納污、險惡陰森的魑
魅世界。這個冒險家的樂園，投機倒把的市場，一直到
一九四九年全國解放，人民當家作主後，才結束了它的黑
暗腐朽的生命。

對外傳播京劇藝術

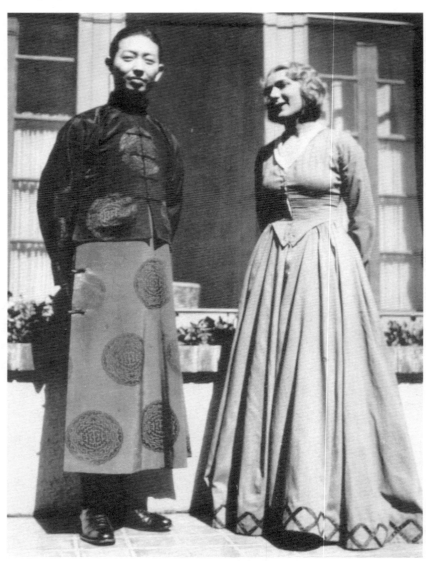

梅蘭芳與瑪麗·璧克福

✍ 三次訪日

一九一九年，日本東京帝國劇場邀我到日本去作一次旅行演出。我很早就有這樣一個願望，想把中國古典戲劇介紹到國外去，聽一聽國外觀眾對它的看法，所以我很愉快地答應了這個邀請，經過一個籌備的時期，我就帶著劇團到日本，這是我第一次到國外演出。我們的戲劇在東京和日本人民見了面，受到日本人民熱烈的歡迎。每天晚上，我們的節目和日本節目一起在帝國劇場上演。那一次

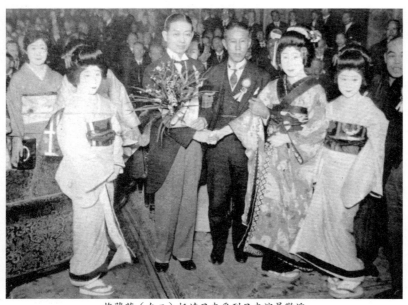

梅蘭芳（左二）抵達日本受到日本演員歡迎

我所演的劇碼除了新編的《天女散花》之外，最受歡迎的，同時也是演出次數最多的，要算是《御碑亭》。這齣戲引起一般婦女觀眾的共鳴，原因是日本婦女和從前中國的婦女一樣，都是長期的受盡了封建制度的折磨。據說日本歌舞伎《世語物狂言》所反映的就多半是婦女被冤屈以及戀愛不自由等等的故事。以《御碑亭》的故事來講，因為一點誤會，就被王有道使用至高的夫權，幾乎給一個善良的婦女造成悲慘的前途，這一點使一般日本婦女寄予無限的同情。

我們在東京演過之後，又到神戶、大阪去演，繼續受到日本人民的歡迎。那一次旅行演出，我覺得除了使中國京劇能夠為日本人民理解和欣賞是我的光榮和愉快之外，給我最大的收穫是我看到了日本人民最喜愛的一種戲劇，日本的主要國

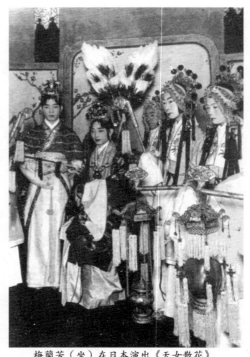

梅蘭芳（坐）在日本演出《天女散花》

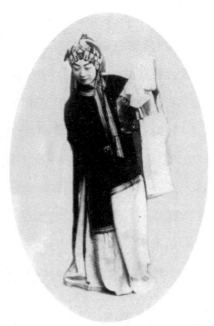

寶之一——日本歌舞伎。我第一次看的時候，使我很驚奇的是：不但不覺得陌生，而且很親切，很熟悉。我的看法是歌舞伎和中國的古典戲劇共同點很多，尤其是京劇。例如歌舞伎劇中人的一切舉止動作都不是從生活當中直接搬上舞臺，而是從現實生活中吸取典型的精美的原料，經過藝術手法加工，

梅蘭芳在日本演出《御碑亭》

適當地加以誇張提煉而成的。他們的唱和舞，是一種與韻律高度結合的藝術，對於身上的肌肉能夠極精確的控制。尤其是他們表演戰鬥的故事，簡直和京劇的武戲差不多，當戰鬥告一段落時，即配之以音樂節奏，作一個英勇的靜止姿態，節奏非常鮮明，和我們看京劇名演員武戲的「亮相」同樣有令人凜然震竦的感覺。

　　一九二四年我第二次到日本表演，比上一次更廣泛地受到日本人民的歡迎。日本戲劇中本來就有中國故事作題材的劇碼（如《水滸》的故事等），經過中國戲劇兩次在

日本演出，引起日本人民的注意，劇場根據觀眾的需要，就上演了更多的以中國故事作題材的日本劇碼。

我從日本回國以後，日本的名演員十三代目守田勘彌和村田嘉久子以及其他很多位名演員一九二六年來到中國表演，在北京開明戲院（即現在的民主劇場）和中國人民見了面，受到中國人民熱烈的歡迎。每天晚上，在日本演員節目中我本人加演一齣戲，和在日本上演時候的情形一樣，中國古典戲劇和日本古典戲劇在一個舞臺上一同演出，演完戲一同聚餐，每個演員都非常愉快。一九二九年末我帶著劇團到美國去旅行演出，路過日本，日本戲劇界

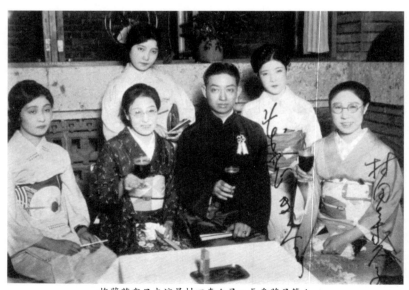

梅蘭芳與日本演員村田嘉久子、長島菊子等人

特邀我們到東京去聯歡，火車開進了東京站，我看見從前到北京演出的日本演員都穿著那一次他們在北京演出時我贈給他們的中式服裝來接我，並且開了一個歡迎會。等我從美國回來的時候，路過日本東京，他們又為我舉行了一次盛大的歡迎會。會場從大門起，兩旁所掛的幔帳上面都畫著梅花蘭花，名演員村田嘉久子女士在臺上拿著扇子舞蹈著唱了一首歡迎的詩；她唱完下臺，把這柄畫著梅花的扇子就贈給我了，扇子上寫的就是這首詩。當時我非常激動，我覺得這種出於摯誠的歡迎，

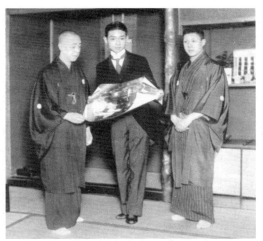

梅蘭芳（中）與日本歌舞伎演員
中村歌右衛門五世（左）及其子合影

才是真正的友誼。這都是二十年以前的舊事了。

那兩次訪日，日本文藝界對我的支持和鼓勵是有力量的。著名的漢學家內藤湖南、狩野君山、青木正兒幾位老先生都寫了文章介紹中國古典戲劇藝術。內藤博士不但精通漢學，還寫得一手好字，當時都認為有晉唐名家的氣息。青木教授關於南北曲的一些著作，也成為我們研究的

對象。我回想第一次我們到日本演出時，經費完全由我個人籌集的，當時劇團的規模比較小，開支比較緊，如果演出不能賣座，是要賠本的，因此多少帶有一些嘗試性質。總而言之，第一次訪日的目的，主要並不是從經濟觀點著眼的，這僅僅是我企圖傳播中國古典藝術的第一炮，由於劇團同志們的共同努力，居然得到日本人民的歡迎，因此我才有信心進一步再往歐美各國旅行演出。

事隔卅多年，我又參加中國京劇代表團訪日演出。中國訪日京劇代表團應日本朝日新聞社的邀請，在一九五六年五月由北京出發前往日本，從五月三十日起到七月十二日止，代表團在東京、福岡、八幡、名古屋、京都、大阪等城

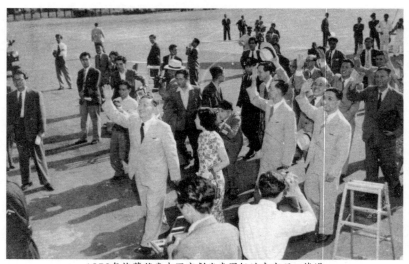

1956年梅蘭芳率中國京劇代表團抵達東京羽田機場

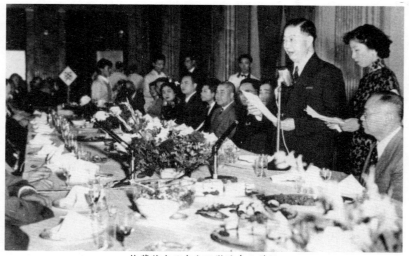

梅蘭芳在日本大阪歡迎會上講話

市，前後共演出三十二場，觀眾達七萬多人（最後兩場是為
了救濟日本戰爭中的孤兒和原子彈受害者而舉行的義演，當
時朝日新聞社的遠山孝先生歡迎我們的義舉。有些日本朋友
說：「聽說當年日本大地震的時候，梅先生就給我們唱過義
務戲。」我說：「救災恤鄰是人類應盡的責任。」）。日本
全國各地通過電視觀賞了京劇演出的約有一千萬人。

　　代表團所到之處，都受到日本各界的熱烈歡迎。在東
京，以日本文藝界為中心的全國各階層一百五十多位著名
人士，組成了歡迎京劇團的委員會。日本國會眾議院議長
杉山雲治郎，在日本國會大廈接待了代表團的領導人員和
著名京劇演員，並且舉行了招待茶會。這是日本國會第一

次接待外國戲劇代表。在其他各城市，也都有歡迎京劇團的組織。各地方的議會和政府的負責人如議長、府知事、縣知事和市長等，都曾出面歡迎中國京劇代表團。各地旅日僑胞們也歡欣鼓舞地參加了歡迎代表團的行列。

　　為什麼這次京劇代表團在日本演出能得到這樣大的成功呢？

　　在一九一九年和一九二四年，我曾兩次到日本演出。那時，我們的國家處在懦弱無力和帝國主義的欺壓之下，中國人是被人家看不起的。我到日本演出，一切資金和組織、聯繫等，只是靠我個人的努力以及少數日本朋友的幫助，才獲得一些成就。那時我們的藝術雖然是日本人民所歡迎的，

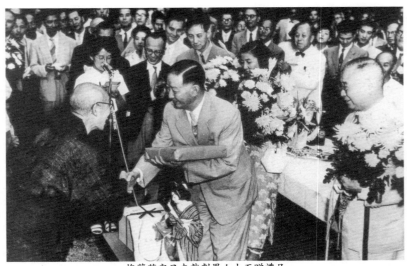

梅蘭芳與日本戲劇界人士互贈禮品

但和今天的情況相比卻顯著不同。現在我們的國家獨立了，走上了富強的道路。幾年來，站起來的六萬多中國人民，在東方，在世界上，對人類和平事業作出了不少有益的事情。我們的國際地位是空前地提高了，這是我們在國外演出受到歡迎的最基本的原因。對日本來說，我國政府和人民對日本人民的深切同情和關懷，在中日關係上所表示出的真誠而寬厚的友好態度，使日本人民受到極大的感動，因而日本人民都願意和中國人民交朋友。這次他們稱京劇團為和平友好使節，代表團所到之處，日本人都熱情地喊「日中友好萬歲」！歡唱「東京──北京」的歌曲。

❧ 美國之行

一九三○年一月十八日，我帶了劇團赴美演出，從上海乘「加拿大皇后」號輪船出國。二月八日到達紐約，車站上看熱鬧的人甚多，由員警維持秩序，從月臺到車站外兩邊，用網攔隔。兩旁的觀眾有脫帽的，搖手絹的，更有許多拋鮮花的。

在車站月臺上立著許多照相架，新聞記者紛紛攝影，接著又趕到旅館來，這裏面包括各國記者來採訪新聞。當天和第二天的報紙都登了照相和新聞。各報陸續刊登介

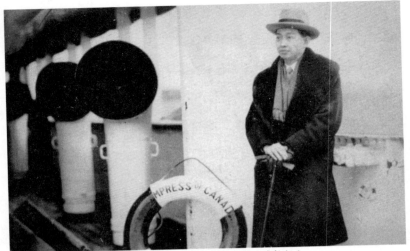

梅蘭芳訪美時在「加拿大皇后」號輪船上

紹中國劇和梅劇團演出後的評論文章。有一家報紙的標題
是：《五萬萬人歡迎的一位大藝術家梅蘭芳來紐約》，這
意思是說中國有四億多人，加上日本就有五萬萬人了。

　　著名劇評家斯達克・楊（Stark Young）在演出前後發表
了幾篇有真知灼見的專論，還和我單獨晤談，提出了對梅
劇團表演的看法，他的精闢論述，令我心折。

　　二月二十七日，我們在紐約四十九號街劇院（49th Street
Theatre）第一次演出，我們在這個劇院連演了兩個星期。到
第七天，派拉蒙電影公司到劇場來排新聞片。那天大軸是
《刺虎》，我們決定拍攝費貞娥向羅虎將軍敬酒的一節。
那次赴美所演的三個主要劇碼是《刺虎》、《汾河灣》、

《打漁殺家》。其中《刺虎》演出的次數最多，也最受美國觀眾歡迎，這可能是因為故事簡練，容易理解，編排的手法也相當巧妙的緣故。後來因為這齣戲牽涉到農民起義，解放後國內評論上有分歧，所以我就把它擱下了。

四月中旬，我們到了美國西部三藩市，那是僑胞集中的大城。市長在車站外能容納幾萬人的廣場上致歡迎詞，大家分乘十幾輛汽車出發。我和市長同乘敞篷汽車，最前面是六輛警衛車，鳴笛開道。第二隊是兩面大旗，上寫「歡迎大藝術家梅蘭芳」，後面是樂隊。汽車在兩旁密密層層的人群中緩緩行駛到大中華戲院。只見門前掛著「歡迎大藝術家梅蘭芳大會」兩面大旗，一陣如雷的掌聲，把我送進了會場，

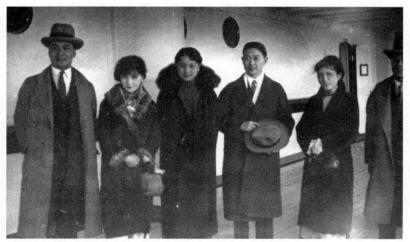

梅蘭芳（左四）赴美前，在上海與夫人福芝芳（左三）、影星阮玲玉（左二）、林楚楚（右二）合影

梅蘭芳在美國演出時的劇院

當時，我心頭的激動是很難用語言來形容的。

第二天，我去答謝市長，那裏正開市政會議，市長宣布改為「歡迎梅蘭芳」會，委員的歡迎詞和我的答謝詞都作為議案，永存在市政的檔案裏面。

到了三藩市第二天，就接到以演武俠片著名的電影演員道格拉斯・范朋克（Douglas Fairbanks）的電報說：「您若到洛杉磯城演出，務必請到我家作客。」我與范朋克素不相識，過去只在銀幕上見過面，現在突然接到他的電報，雖深覺熱情可感，但不便貿然相擾，所以便回了他一個電報：「這次去洛杉磯演出，因為劇團同行的人太多，

並且每天總要對戲，恐怕有許多不便，請不必費心了，心
領盛意，特此致謝。」過了一天，又接到他第二個電報：
「我已經把房子和一切事情都準備妥當了，務必請您光
臨，我家的房子，足可供貴劇團排戲之用了，我的專用汽
車，也完全歸您使用。」我們見他詞意懇切，情不可卻，
就覆電答應了。又接他一個電報：「因有要事須往英國，
家裏一切已囑我妻瑪麗‧璧克福（Mary Pickford）辦理招
待，她的招待一定能夠使您滿意。我在赴英之前，如能抽
出幾小時的工夫，還打算乘飛機到三藩市和您見一面。」
後來我們才知道他早就安排要到英國去，怕預先告訴我
們，不肯住到他家裏去，所以等我答應了，才說出來。跟

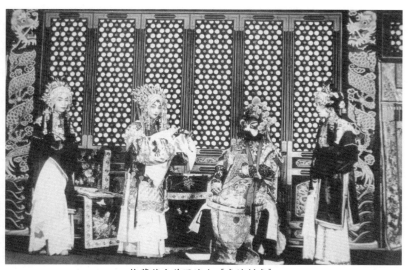

梅蘭芳在美國演出《貞娥刺虎》

著又接瑪麗・壁克福來電說：「我丈夫臨行時，再三叮
囑，妥為招待，務請惠臨舍間，勿卻是幸。」

　　五月十二日抵洛杉磯城，有我國華僑及各國領事到
站歡迎。比利時的領事代表領事團向我們獻花。瑪麗・壁
克福派代表二人到站迎迓，並派攝影隊在站內為我們拍攝
有聲新聞電影。隨即乘瑪麗・壁克福所備的汽車出站。我
們先去拜訪市長波爾泰，向市長告辭出來，即乘車至「飛
來福別莊」（Fairford），這是用范朋克的名字上半截與
瑪麗・壁克福的名字下半截合疊而成。當時上海譯音范朋
克，北京譯音飛來伯，用「飛來福」來命名他們的別莊是
象徵他倆幸福結合的意思。

　　「飛來福別莊」在森達莫尼卡城（SantaMonica）的
海岸，建築頗為精雅，背倚萬仞絕壁，崖上種著大可數
圍的棕櫚等大樹，綿延幾十里，憑欄一望，面臨太平洋，
風帆點點，沙鳥飛翔，潮來時，巨濤壁立，好像要湧進屋
內似的，真是奇觀。瑪麗・壁克福隔兩天還到別莊來察看
一下，問問起居飲食的情況，有時親手換插瓶花，移動陳
設，碰到我們還沒有起床時，她也不驚動我們。在那裏住
了將近二十天，深覺主人情意之殷。

　　到洛杉磯的第二天，就去電影廠拜訪瑪麗・壁克福。
她陪我進了化裝室。這是我第一次看到外國電影演員化

裝，很感興趣。二十分鐘後，她以一個雍容華貴的古代婦女的形象出現在我們的眼前。那天她拍了三個鏡頭，拍完之後，我和瑪麗·璧克福還合照了幾張照片。我穿的是藍袍子，黑馬褂，她穿的是古裝，這兩種服裝，按時代相距至少二百年，中美兩國，遠隔重洋，距離也有幾萬里，是很難碰到一起的，因此，我臨走時向瑪麗·璧克福說：「今天您的招待，使我感到兩個民族的文化藝術，親切地結合在一起了，這種可貴的友誼是令人難忘的。」

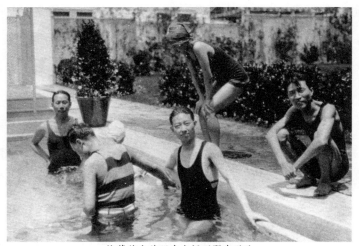

梅蘭芳在范朋克夫婦別墅中游泳

將要離開洛杉磯城的時候，范朋克從英國回來了，他們夫婦倆在住宅裏（不是別莊）舉行了茶會歡送我，范朋克見了我第一句話就問：「我妻的招待還滿意嗎？」我

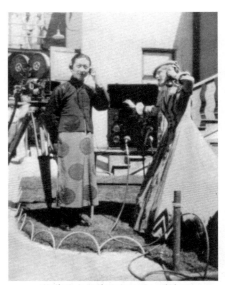

梅蘭芳在好萊塢與瑪麗·璧克福

說：「很滿意。但尊夫人在百忙中這樣關心我們的飲食起居，卻使我們大為不安，我不知道什麼時候有機會報答賢伉儷的盛意。」他笑著說：「這個機會也許不會太遠。」那天茶後，我們還在花園裏打高爾夫球，並且拍攝了紀錄電影。

一九三一年一月間，我在北京接到了范朋克打來的電報，說他就要到中國來旅行，我馬上覆電歡迎，同時就著手籌備接待他。一方面是為了報答他們在「飛來福別莊」款待我的盛意，另一方面也是表示我們中國人民好客的傳統精神。一九三一年二月四日的黃昏時分，我到前門車站去歡迎范朋克，然後和他同乘汽車，開抵大方家胡同李宅。這是一所很講究的足以代表北京的建築風格的房子，是我事先向房主人借用，經過一番布置，作為范朋克下榻處。等二天下午，我在無量大人胡同住宅舉行了一個茶會歡迎他，邀請的客人以文藝界為主。大家按時而來，都懷

梅蘭芳
自述

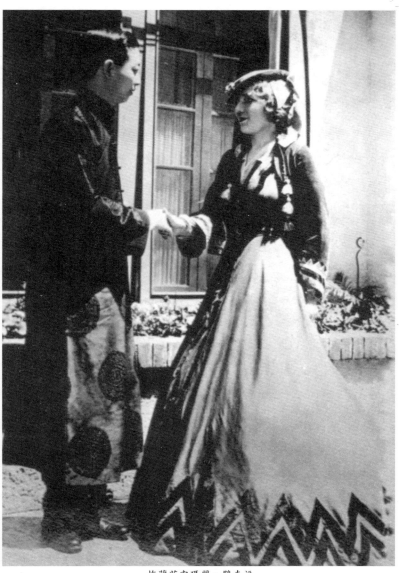

梅蘭芳與瑪麗‧璧克福

著好奇心要看一看這位銀幕上的「外國武生」。

那天下午五點鐘的時候，范朋克和派拉蒙電影公司著名導演維克多・佛萊明（Victfor Fleming）暢遊了頤和園後趕來參加這個茶會。我首先向他介紹了內人福芝芳以及兩個兒子，范朋克說：「我妻瑪麗・璧克福因事不能同來，她託我向梅博士、梅夫人致候。」這時攝影隊為我們五個人照了相。

梅蘭芳夫婦攜二子與范朋克在梅家合影

二月六日，我在開明戲院演出《刺虎》，請范朋克看戲。劇終後，他到臺上和觀眾見面，還講了話，大意是說這次到中國來旅行，認識了中國的高尚文化，今天又看到梅先生的名劇，感到非常滿意。觀眾回報以熱烈的掌聲。

二月七日下午，我到大方家胡同去看望他。我提議拍一段有聲電影，范朋克興奮地表示同意。第一組鏡頭拍攝我和范朋克見面的情形。我先用不夠流暢的英語說了幾句簡短的歡迎詞。范朋克也用剛學來的華語說：「梅先生，北京很好，我們明年再

來。」第二組鏡頭是范朋克穿上我送他的戲裝——《蜈蚣嶺》行者武松的打扮。我們當場教給范朋克幾個身段和亮相姿勢。他做出來，還真像那麼一回事。

那天晚上，我給范朋克餞行。酒過三巡，他舉杯對我說：「我從秦皇島到北京的旅途中，看到窗外豐腴的土壤和勤苦耐勞的農民顯出一派物阜民純的意味；在北京我又認識了許多文藝界的朋友，使我在很短的時間內，能夠接觸到中國的悠久文化和傳統美德。我在故宮大殿上看到三千年以上的青銅器的精細雕刻和唐宋以來的名瓷名畫，使我感到中國的文化對人類作出了偉大的貢獻。」他停頓一下，又繼續說，「去年梅君在美國演出時，我恰巧去英國，直到昨天才看到梅君的戲，得到藝術上滿足的享受。中國的戲劇藝術，有極簡練和極豐富的兩種特點，中國的古典戲劇可以與莎士比亞和希臘古典戲劇媲美。我願中國戲永遠保持固有的特點，不斷發揚光大。」

當年我從三藩市到洛杉磯的當晚，劇場經理請我到一個夜總會，那裏是電影界和文藝人士聚會之所。我們剛坐下，一位穿著深色服裝，身材不胖不瘦、修短合度、神采奕奕的壯年人走了過來，我看看似曾相識，正在追憶中，經理站起來介紹道：「這就是卓別林先生。」又對他說，「這位是梅蘭芳先生。」我和卓別林緊緊拉著手，他頭一

245

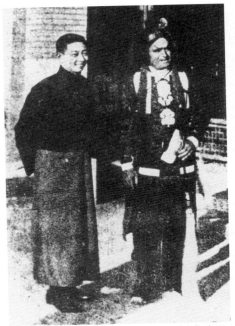
范朋克化裝成武松（右）與梅蘭芳（左）合影

句說：「我早就聽到您的名字，今日可稱幸會。啊！想不到您這麼年輕。」我說：「十幾年前我就在銀幕上看見您，你的手杖、禮帽、大皮鞋、小鬍子真有意思，剛才看見您，我簡直認不出來，因為您的翩翩風度，和銀幕上幽默滑稽的樣子，判若兩人了。」我們一邊喝酒，談得很投機。他還告訴我，他早年也是舞臺演員，後來才投身電影界的。

那晚，我們照了兩張照片，一張是我和卓別林合影，另一張是六個人合照的，我至今還保存著呢。

一九三六年二月九日，卓別林東遊路過上海，上海文藝界在國際飯店設宴歡迎他。我們一見面，他就用雙手按著我的兩肩說：「你看！現在我的頭髮大半都已白了，而您呢，卻還找不出一根白頭髮，這不是太不公道了嗎？」

他說這話時雖然面帶笑容，但從他感慨的神情中，可以想到他近年的境遇並不十分順利。我緊緊握住他的手說：「您比我辛苦，每部影片部是自編、自導、自演、自己親手製作，太費腦筋了，我希望您保重身體。」接著，卓別林介紹

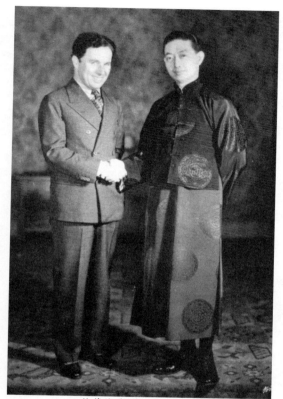

梅蘭芳（右）與卓別林（左）

了寶蓮·高黛（Paulette Goddard）女士和她的母親與我見面。高黛女士是卓別林的影片《摩登時代》的女主角。

晚飯後，我陪著卓別林和高黛女士母女同到「大世界」隔壁的共舞臺去看當時上海流行的連臺戲，在他們坐的花樓前面，擺著有「歡迎卓別林」字樣的花籃，看來卓別林對於武行開打十二股檔的套子以及各種跟頭都感到興

趣。不一會兒，我們離開了共舞臺，又一同到寧波路新光
大戲院去看馬連良演出的《法門寺》，入場時正趕上「行
路」一場，台下寂靜無聲，觀眾聚精會神地靜聽馬連良唱
的大段西皮：「郿鄔縣在馬上心神不定……」卓別林悄悄
地坐下來，細聽唱腔和胡琴的過門，他還用手在膝上輕輕
試打節拍，津津有味地說：「中西音樂歌唱，雖然各有風
格，但我始終相信，把各種情緒表現出來的那種力量卻是
一樣的。」劇終後，卓別林與高黛女士都到臺上同馬連良
見面，卓別林和馬連良還合拍了照片留念。那天，馬連良

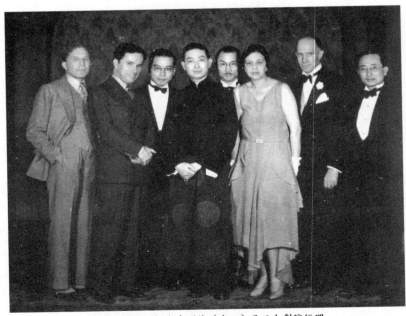

梅蘭芳（左四）與卓別林（左二）及三大劇院經理

扮的是知縣趙廉，戴紗帽，穿藍官衣是明代服裝，卓別林
穿的是歐洲的便服。我不禁想起一九三〇年在好萊塢和瑪
麗·璧克福合照的相片。那時，她穿的是西方的古裝，我
穿的是袍子馬褂。這前後兩次的兩個時代、兩個民族的友
誼和文化的交流，是很有意思的。

　　在美國演出時，不僅結交了許多文藝界的朋友，還得
到學術界對中國戲曲的重視。在洛杉磯演出期間，波摩那
大學和南加州
大學贈予我榮
譽文學博士榮
銜。我在致答
謝詞中說：
「蘭芳此次來
研究貴邦的戲
劇藝術，承蒙
貴邦人士如此
厚待，獲益極
多。蘭芳表演
的是中國的古
典戲劇，個人
的藝術很不完

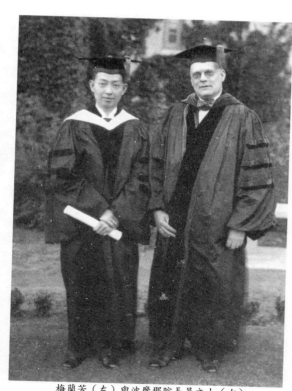

梅蘭芳（左）與波摩那院長晏文士（右）

備，幸蒙諸位讚許，不勝愧怍，但蘭芳深知諸位此舉，不是專門獎勵蘭芳個人的藝術，而是對中國文化的贊助，對中國民族的友誼。如此，蘭芳才敢承受這一莫大的榮譽，今後當越加勉力，才不愧為波摩那大學家庭的一分子，不負諸位的獎勵。」

一九三〇年秋，我和劇團結束了在美國的演出，西渡太平洋回國。

一九三一年，我和余叔岩、齊如山、張伯駒等人在北京創辦了一個國劇學會，專門收集有關各部門的戲劇史料，並不斷地約請幾位戲劇專家到學會來演講。這是對一般戲劇藝術有了根柢，還想進一層深造者的研究機構。

梅蘭芳在國劇傳習所成立時講演

會裏還附設一個國劇傳習所，招收了六、七十個學生。我在傳習所開學典禮上鼓勵學員，一要敬業樂群，二要活潑嚴肅，三要勇猛精進，並在首次講課的開場白說：「諸位同學，我們中國戲曲有千餘年的歷史，所以能流傳到現在，自然有它相當的價值，不過中途經過了好些變遷，遺失湮淪的太多，現在就我所知的這麼一點，貢獻給大家來研究，將來能把中國戲曲在世界藝術場中佔一個優勝的位置，是我所最盼望的。中國戲曲的起源，是由於『歌舞』，而它的優點也就在『歌舞』能具備藝術的條件：真、善、美。這次我到美國的成功，『舞』的成分就佔大半。『舞』在現時就叫身段，無論什麼角色，做出一種身段得像真，得好看。」❶

ᔆ 訪蘇旅歐

一九三四年三月下旬，我接到戈公振先生從莫斯科寄來一封信，大意說，蘇聯對外文化協會方面聽說您將赴歐洲考察戲劇，他們希望您先到莫斯科演出，您若同意的話，當正式備文邀請云云。我即覆了一電：「蘇聯之文化藝術久所欽羨，歐洲之遊如能成行，必定前往，請先代謝

❶ 此段講話摘自當時國劇傳習所學員郭建英聽課時的筆記。

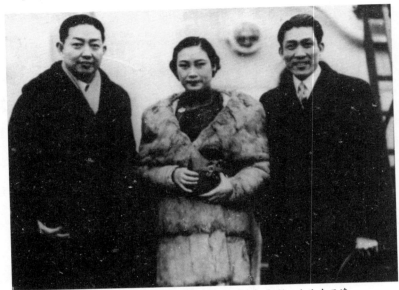

梅蘭芳（左）在蘇聯與中國影星蝴蝶（中）合影，右為余玉清

蘇聯對外文化協會之厚意，並盼賜教。」以後幾經函電磋
商，到了十二月底，南京蘇聯駐華大使館漢文參贊鄂山蔭
送來蘇聯對外文化協會的邀請書，我即覆電答應他們的邀
請。在出國之前，我曾表示不願經過日本帝國主義侵佔下
的中國土地，蘇聯政府特派了「北方號」專輪到上海來接
我們，於一九三五年三月二十一日動身，經海參崴換乘火
車直達莫斯科。同船的還有當時駐蘇大使顏惠慶先生和赴
蘇參加國際電影節的電影明星蝴蝶女士。

　　四月十二日抵達莫斯科，在那裏受到了蘇聯人民和
文學藝術界的親切熱烈的歡迎。蘇聯方面為我們組織了招

待委員會，其中包括戲劇家斯坦尼斯拉夫斯基、聶米諾維奇‧丹欽科、梅耶荷德、泰依洛夫、特烈蒂亞柯夫，電影界著名導演愛森斯坦等人。我們在莫斯科、列寧格勒兩座名城作了三星期的演出，並在莫斯科大劇院招待了各界人士。我個人主演的有六齣戲：《宇宙鋒》、《汾河灣》、《刺虎》、《打漁殺家》、《虹霓關》、《貴妃醉酒》；還表演了六種舞：《西施》的羽舞、《木蘭從軍》的「走邊」、《思凡》的拂塵舞、《麻姑獻壽》的袖舞、《霸王別姬》的劍舞、《紅線盜盒》的劍舞等。

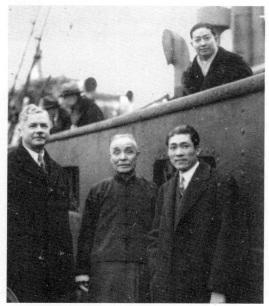

梅蘭芳（上）在上海登上「北方號」專輪，
與送行的人合影

在演出之後，蘇聯戲劇界的同志們很認真地和我們在一起開了好多次座談會，研究中國古典戲劇特有的風格，肯定了其中的優點，像對手勢變化的多樣性，虛擬的騎馬、划船等動

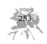

愛森斯坦（中）導演梅蘭芳（左）拍攝《虹霓關》

作，歌舞合一的表演法等等，都加以分析和讚揚。聶米洛
維奇‧丹欽科對我說：「我看了中國戲，感到合乎『舞臺
經濟』的原則。」他所指的「舞臺經濟」是包括全部表演
藝術的時間、空間和服裝、道具等等在內的。他的話恰好
道出中國戲曲——尤其是京劇的特點。愛森斯坦談了他的
感想：「在中國戲曲裏喜怒哀樂雖然都有一定的格式，但
並非呆滯的。我國戲劇裏的現實主義原則的所有的優點，
在中國戲劇裏面差不多都有了……傳統的中國戲劇，必須
保存和發展，因為它是中國戲劇藝術的基礎，我們必須研

究和分析，將它的規律系統地加以整理，這是學者和戲劇界的寶貴事業。」愛森斯坦還為《虹霓關》裏東方氏和王伯黨「對槍」一場拍成電影，目的是為了發行到蘇聯各地，放映給沒有看到我的戲的蘇聯人民看。

　　我在一次招待會上說：「中西的戲劇雖不相同，但是表演卻可互相了解，藝術上的可貴即在於這一點，所以『藝術是無國界』的一句話，誠非虛言。現在中西的戲劇，有一個相接觸的機會，我很希望不久即有新的藝術產生，融匯中西藝術於一爐。」[1]

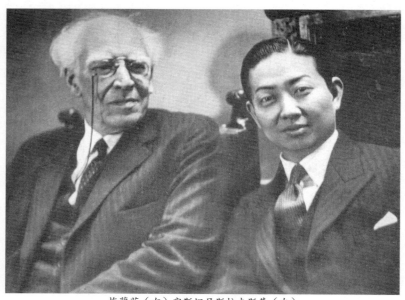

梅蘭芳（右）與斯坦尼斯拉夫斯基（左）

[1] 這幾句話摘自戈公振：《從東北到蘇聯》，生活書店，1935年，第207頁。

　　有一天下午我們到斯坦尼斯拉夫斯基家裏去訪問。我把從北京帶去的幾個泥塑戲裝人形、一套臉譜和一部關於我自己的表演論文集贈送給他。老先生非常高興，賞鑒了半天，問了一些戲裝泥人所表演的故事以後，就親手鄭重地安放在書架上。

　　坐下來以後，才有機會仔細瞻仰這位白髮蒼然的戲劇大師。那時他已經七十開外了，雖然多病，看起來精神很好，態度是莊嚴肅穆的，可是卻又和藹可親。我們先談中國戲曲的源流和發展情況，中間不斷涉及他在看了我的表演以後感到有興趣的問題。老先生理解的深刻程度是使人驚佩的。對於另外一個國家的民族形式的戲曲表演方法他能夠常常有精闢深刻的了解，譬如他著重地指出「中國戲劇的表演，是一種有規則的自由動作」，這還是從來沒有人這樣的說過呢。

　　談話進行了相當的時間，有人來請斯坦尼斯拉夫斯基去看他導演的一個古典劇《奧涅金》當中的兩幕，再作一些必要的審查。老先生約我們一起下樓到他的客廳裏去。這是一間大客廳，內有兩根柱子在客廳的盡頭，改裝了一個小型舞臺，靠牆放著三把高背椅子，戲排完以後，我們還在那裏照過一張像。戲排好以後，已經天黑了，我們就告辭出來。這一次訪問，斯坦尼斯拉夫斯基慈祥而又嚴肅

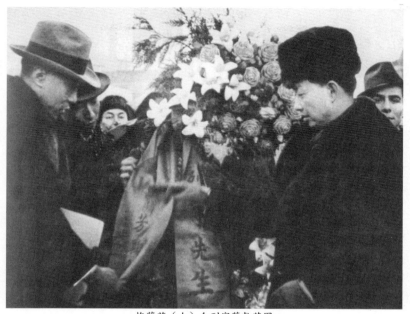

梅蘭芳（右）向列寧墓獻花圈

的面影，忠於藝術的態度，給了我深刻的印象。

　　一九五二年的歲尾，我參加了在維也納召開的世界人民和平大會，中國代表團在歸國途中經過莫斯科，受到蘇聯對外文化協會熱烈親切的招待。一月七日，我參觀了斯坦尼斯拉夫斯基博物館。在這次到莫斯科的第一天，名導演柯米薩爾熱夫斯基告訴我說，斯坦尼斯拉夫斯基生前在導演最後一個戲的時候，還對演員和學生們提起我的名字。我聽到這句話，既慚愧，又感到莫大的鼓舞。

　　我在一九三五年訪問蘇聯後，漫遊歐洲，考察戲劇，

歸舟路經印度孟買。一九二四年印度詩人泰戈爾先生訪問中國時，我在開明戲院演出《洛神》招待泰翁觀劇。他曾緊緊拉著我的手說：「我希望你帶了劇團到印度來，使印度觀眾能夠有機會欣賞你的優美藝術。」我答：「我一定要到印度去，一則拜訪泰翁，二則把我的薄藝獻給印度觀眾，三來遊歷。」可是那次登陸小憩半日，遺憾的是未能踐泰翁之約。

1924年泰戈爾來中國訪問時
為梅蘭芳在扇上題詞

編演抗敵劇目

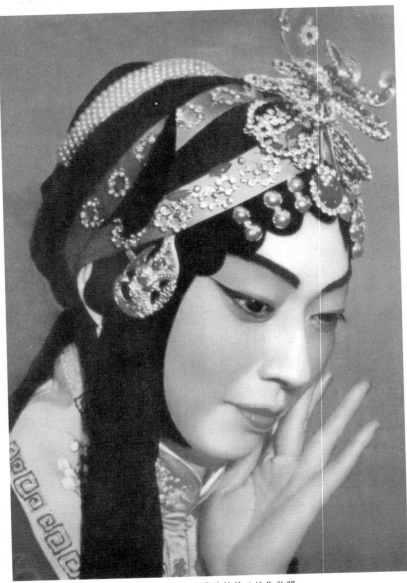

《生死恨》，梅蘭芳飾韓玉娘化妝照

承華社是解放前我組織的一個演出團體。自一九二二年開始到抗戰前夕，是經常演出的時期。在這期間，我編演了《西施》、《洛神》、《廉錦楓》、《太真外傳》、《俊襲人》、全本《宇宙鋒》、《鳳還巢》、《春燈謎》、《抗金兵》和《生死恨》等劇。

《抗金兵》

民國六年（一九一七），我排演過《木蘭從軍》，加強了不少抵抗侵略的氣氛。木蘭是一位古代的女英雄，我想如果把她那種尚武精神和行動所表現的愛國思想在臺上活生生地搬演出來，這對當時的社會應該是有益無損的。

「九·一八」事變後，日本帝國主義對中國進行了瘋狂的侵略。我當時以無比憤怒的心情編演了《抗金兵》和《生死恨》兩個戲。這兩個戲是以反抗侵略、鼓舞人心為主題的，在

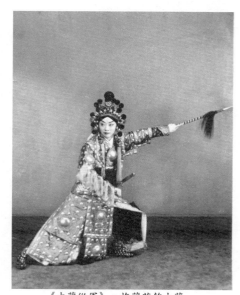

《木蘭從軍》，梅蘭芳飾木蘭

各地公演，得到觀眾的熱烈支持，可以反映出當時人民民族意識的高漲，人民給我的教育和鼓舞是極其深刻的。

一九三二年，我從北京舉家南遷，先還沒有找到住宅，暫時寄居在滄洲飯店。好些老朋友都來看我，我們正計畫著編一齣有抗敵意義的新戲，可巧葉玉甫先生也來閒談。聽到我們的計畫，他說：「想刺激觀眾，大可以編梁紅玉的故事，這對當前的時事，再切合也沒有了。」我讓他提醒了，想起老戲裏本來有一齣《娘子軍》，不過情節簡單，只演梁紅玉擂鼓戰金山的一段。我們不妨抓住這個事實，擴充寫一齣比較完整的新戲。葉先生並且主張將戲名就叫《抗金兵》，大家一致贊同他的意見，先請

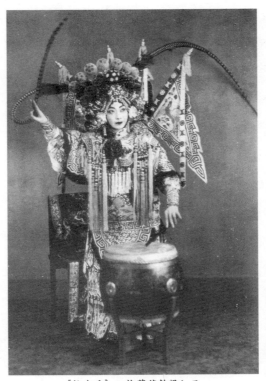

《抗金兵》，梅蘭芳飾梁紅玉

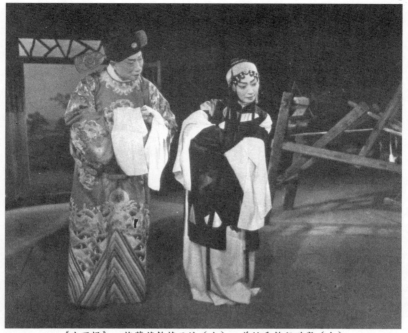

《生死恨》，梅蘭芳飾韓玉娘（右），姜妙香飾程鵬舉（左）

他搜集資料。過了三個月，這齣《抗金兵》就在集體編寫的原則下脫稿了。它是從金兀朮設計攻打潤州演起，斬了劉豫、杜充終場的。一九三三年初次上演是在上海天蟾舞臺。

我為了反對日本侵略演出《抗金兵》的梁紅玉，當我擂完鼓，下山與金兵交鋒時，我彷彿到了抗日戰線的前哨，為保衛祖國而投入了火熱的鬥爭。

《生死恨》

《生死恨》這個戲的初稿是齊如山根據明代董應翰所寫《易鞋記》傳奇改編的，劇名仍叫《易鞋記》，原稿有三十九場。「九‧一八」後我移家上海，找出這個本子，打算上演，大家琢磨了一下，感覺冗長落套，就刪節了不必要的場子，並且由大團圓改為悲劇。我們的意思是要通過這個戲來說明被敵人俘虜的悲慘遭遇，借此刺激一班醉生夢死、苟且偷安的人，所以變更了大團圓的套子，改名《生死恨》。我們大家出主意改編，由許姬傳執筆整理，精簡為二十一場，於一九三六年二月二十六日在天蟾舞臺與觀眾見面。

〔據王長發、劉華編輯的《梅蘭芳年譜》（河海大學出版社，1994年）載：《生死恨》公演後反響強烈，因而激怒了上海社會局日本顧問黑木，他通過社會局局長出面交涉，以非常時期，劇碼未經批准等為藉口，通知不准上演，而梅蘭芳以觀眾要求為理由，嚴正拒絕，照演不誤。二月二十九日，《生死恨》在上海演出三天後，又轉到南京大華戲院連演三天，觀眾特別踴躍，排隊購票竟至把票房門窗都擠壞了。〕

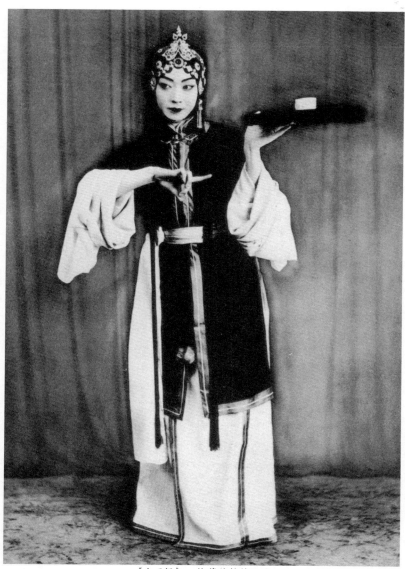

《生死恨》，梅蘭芳飾韓玉娘

息影八年

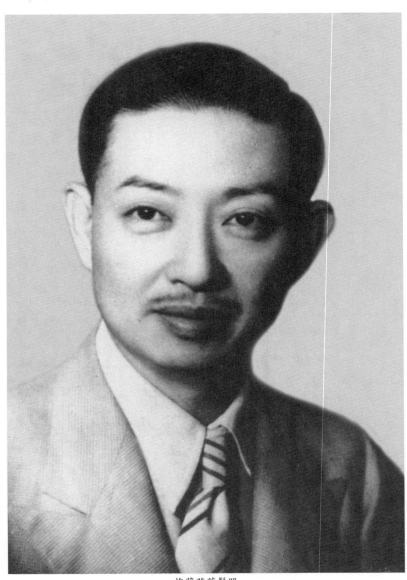

梅蘭芳蓄鬚照

蓄鬚明志

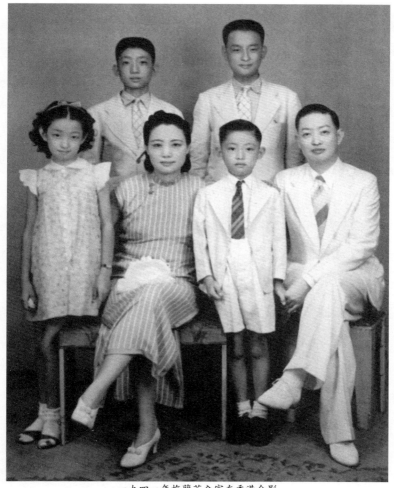

一九四一年梅蘭芳全家在香港合影

一九三七年秋，日本帝國主義佔領了上海以後，租界

已成孤島，正巧香港利舞臺約我去唱戲，我便於一九三八年末攜帶家眷從上海乘郵船到香港。在利舞臺演了二十天戲，然後把劇團的同仁送回北京，我就按照預定計劃，留居香港，蓄起唇髭。上海淪陷期間，有人要我唱什麼「慶祝戲」，他們要慶祝的，就是我們的恥辱；他們要笑的，我們該哭，我怎麼能唱這個戲呢！❶

❧ 迎接勝利

沉默了八年之後，終於迎來了抗戰勝利，讀者諸君也許想像得到：對於一個演戲的人，尤其像我這樣年齡的，八年的空白在生命史上是一宗怎樣大的損失，這損失是永遠無法補償的。在過去這一段漫長的歲月中，我心如止水，留上鬍子，咬緊牙關，平靜而沉悶地生活著。一想到這個問題，我就覺得這場戰爭使我衰老了許多，然而當勝利消息傳來的時候，我高興得再也沉不住氣，我忽然覺得我反而年輕了，我的心一直向上飄，渾身充滿了活力，不知從哪兒飛來了一種自信，我相信我永遠不會老，正如我們長春不老的祖國一樣。前兩天承幾位外籍記者先生光

❶ 這幾句話摘自柯美靈：《百年悲歡》一書中《梅蘭芳的一席談》一文。上海遠東出版社，1996年，第253頁。

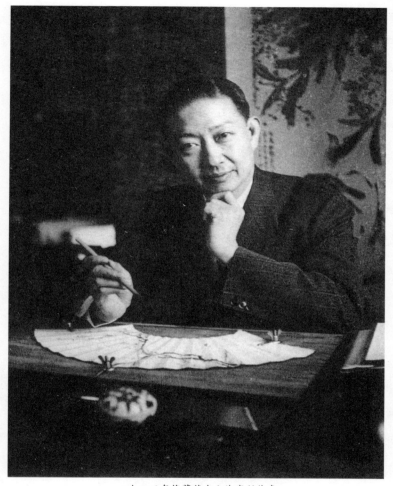

一九四三年梅蘭芳在上海寓所作畫

臨，在談話中間問起我還想唱幾年戲，我不禁脫口而出
道：「很多年，我還希望能演許多許多年呢！」

　　我必須感謝一切關心我的全國人士。這幾年來您們對

271

我的鼓勵太大了，您們提高了我的自尊心，加強了我對於民族的忠誠，請原諒我的率直，我對於政治問題向來沒有什麼心得。至於愛國心，我想每一個人都是有的吧？我自然不能例外，假如我在戲劇藝術上還有多少成就，那麼這成就應該屬於國家的，平時我有權利靠這點技藝來維持生活，來發展我的事業；可是在戰時，在跟我們祖國站在敵對地位的場合底下，我沒有權利隨便喪失民族的尊嚴，這是我的一個簡單的信念，也可以說是一個國民最低限度應有的信念，社會人士對我的獎飾，實在超過了我所可能承受

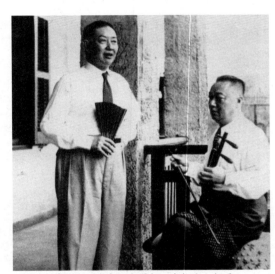

梅蘭芳在上海寓所由琴師王少卿為之調嗓，
準備重新登臺

的限度。《自由西報》的記者先生說我「一直實行著個人的抗戰」，使我感激而且慚愧。❶

❶ 這段談話原載於1945年10月10日《文匯報》上梅蘭芳：《登臺雜感》一文。轉引自柯美靈《百年悲歡》一書，第265～266頁。

輟演八年，勝利後我重登舞臺，感到嗓音不如從前，我開始擔憂舞臺生活的夕陽西下，幸而不久，中國人民獲得解放，新的環境，新的人物，新的思想，大大地鼓舞了我，我在舞臺實踐中，刻苦鍛鍊自己，經過八年的奮鬥，到一九五四年居然提高了一個調門，內行都認為以我的年齡而言這是很不容易的。我於是體會到，一個藝術家，如果沒有一個正確的奮鬥目標，督促自己不斷前進，就會走上頹廢消極的道路。

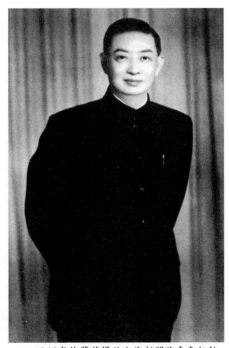

1949年梅蘭芳攝於上海新聞路青春相館

煥發青春

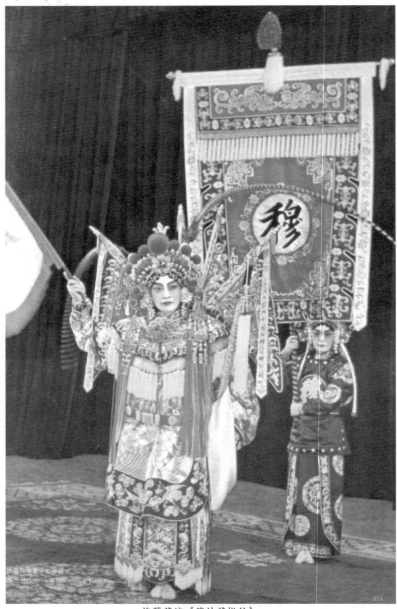

梅蘭芳演《穆桂英掛帥》

✒ 舞台生活五十年

中華人民共和國建立已經有十年了，這十年真是我們戲曲工作者最幸福的十年。我在舞臺上生活已經過半個世紀了，這十年，真正領略到黨的領導的好處，我們的黨對我們的藝術事業是既有親切的指導，又有積極的鼓勵，使我們的豐富多彩的戲曲藝術得到了蓬勃的發展。這是黨的戲曲工作的偉大勝利，是我們全體戲曲工作者在黨的領導下共同努力取得的成果。我個人從前只在幾個大城市演過戲，解放後這十年，我到過十七個省，到處都能看到我們的演出了。

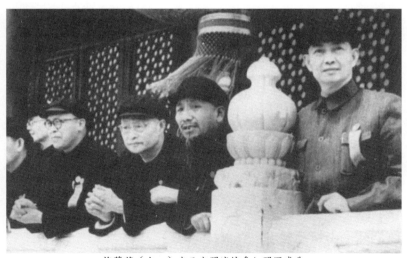

梅蘭芳（右一）在天安門城樓參加開國盛典

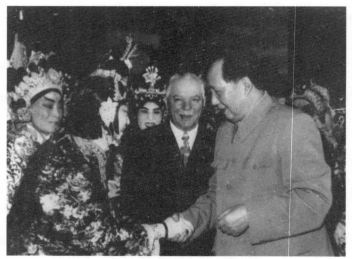

毛澤東與梅蘭芳親切握手

　　解放以後，京劇和所有的兄弟劇種一樣，在黨的哺育下開始了新生。我們清除了舞臺上以前傳留下來的一些醜惡的、黃色的表演、取消了飲場、飛墊子、龍套看戲等等不合戲情的東西，澄清了舞臺形象，把幾百年勞動人民傳下來的健康優美的表演藝術，大大地加以發揚和重視，並且建立了正規的導演制度，加強了技術鍛鍊，使表演藝術更完整，更提高了。在音樂唱腔、舞臺美術、服裝等方面也有了很大進步。我們老一輩藝人，受到了政府的尊重和照顧，我們都興致勃勃地把我們的藝術傳授給下一代，「老有所為」正是使我們的藝術得到繼承、發展的原因之一。

❧編演《穆桂英掛帥》

繼承並發展我們戲曲的傳統，是我們戲劇工作者光榮
的任務。一九五九年，在慶祝建國十周年的前夕，我和中
國京劇院的李少春、李和曾、袁世海、李金泉等同志合作
新排了《穆桂英掛帥》，這個戲由鄭亦秋同志導演。我們
把豫劇這個本子改編成京劇，嘗試著完全用京劇的風格，
京劇的程式，京劇的表演藝術來表現這一個動人的故事。
我對於穆桂英這一個角色也有一些新的體會和表現。我已

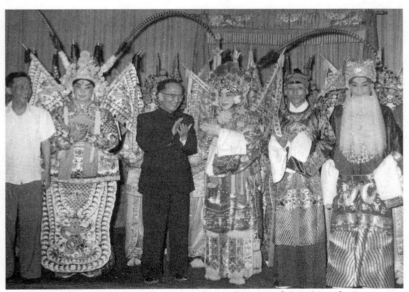

梅蘭芳（左四）生前最後一次在中國科學院演出《穆桂英掛帥》後
與院長郭沫若（左三）合影

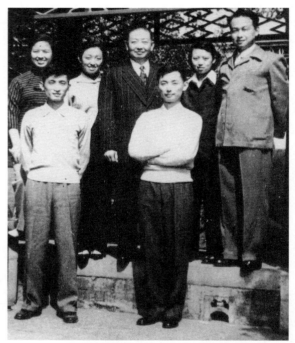

1957年梅蘭芳與家人在北京寓所合影。
左起：紹武夫人屠珍、紹武、葆玥、梅蘭芳、
葆玖、葆琛夫人林映霞、葆琛

經是六十多歲的人，排演新戲不無困難，但是我還是堅持把這個戲排出來，作為向國慶獻禮的節目。在這極令人興奮的日子裏，沒法止住我激動的心情，我也像戲裏的穆桂英那樣，抖擻老精神，重新掛帥上陣。

綜合我五十年來的藝術實踐，我能夠告訴各位青年戲曲工作同志的，只有下面這幾句話：

熱愛你的工作，老老實實地學習，努力藝術實踐，不斷地勞動，不斷地鍛鍊，不斷地創造，不斷地虛心接受群眾意見，嚴格進行自我批評，為著人民，為著祖國美好的未來，貢獻出我們的一切！

梅蘭芳年譜簡表

1894　十月二十二日（農曆九月二十四日）誕生於北京正陽門外李鐵拐斜街一座梨園世家的舊居。

1895　父親梅竹芬搭福壽班，不時隨班進宮廷當差。

1897　父親因勞累過度病故，家庭生活靠伯父梅雨田操琴維持。

1899　進北京百順胡同一家私塾讀書。

1900　八國聯軍攻佔北京，戲院、茶園大都被毀，伯父梅雨田以修鐘錶為業。

1901　伯父請一位朱老師教梅蘭芳學戲。《三娘教子》四句老腔總學不會，老師棄教，對梅說：「祖師爺沒賞你飯吃！」

1902　正式拜吳菱仙為師，學的第一齣戲是《戰蒲關》。

1904　首次登臺，飾昆曲《長生殿‧鵲橋密誓》中的織女。

1907　正式搭喜連成班演出，專演正工青衣戲。

1908　母親楊長玉病故。

1910　與王明華結婚。

1911　首次在北京文明茶園上演伯父親授的《玉堂春》。子永兒出生。

1912　參加譚鑫培任會長的正樂育化會召開的歡迎黃興等辛亥革命領導人的大會。第一次和譚鑫培合演《桑園會》為正樂育化會募捐義演。伯父病逝。

1913　首次赴滬演出，開始突破青衣行當，首演刀馬旦劇碼《穆柯寨》，嶄露頭角。

1914　初次試編時裝新戲《孽海波瀾》。第二次赴滬演出。

1915　首次編演古裝新戲《嫦娥奔月》，並應外交部邀請為美國人在華北創辦的幾所學校的俱樂部委員會演出此劇，這是最早向外國人正式介紹京劇之舉。開始向王夢白學習繪畫。永兒夭折。

1916　先後編演《黛玉葬花》、《千金一笑》、《宦海潮》、《鄧霞姑》、《一縷麻》等十一齣古裝和時裝新戲。等三次赴滬演出。和楊小樓合演《春秋配》和《木蘭從軍》。

1917　首次演出《天女散花》。在北京第一舞臺為京北水災義演。

1918　編演《童女斬蛇》。約余叔岩搭翊群社合作演出。畫家徐悲鴻繪製《天女散花》圖相贈。

1919　應日本東京帝國劇場大倉男爵之約，首次赴日演出。初冬，首次赴漢口演出，並應南通實業家張謇邀請赴南通演出，結識歐陽予倩等人。本年，經羅癭公介紹，程硯秋和李斐叔拜在門下執弟子禮。

1920　第四次赴滬演出，二次赴南通演出。結識名畫家齊白石並向他學畫。

1921　與楊小樓組成崇林社，編演《霸王別姬》。梅蘭芳在伯父家等於兼祧兩房之子，又因王明華已絕育，一男一女夭折，經吳菱仙、羅癭公介紹，與青衣演員福芝芳結為伉儷。

1922　成立承華社，應張謇之約，第三次赴南通演出。首次赴香

港演出，在港應華東醫院潮汕賑災會等邀請義演兩場。

1923　編演《西施》，首次在京劇中增加二胡伴奏。為日本關東大地震災害義演，捐獻一萬餘元。又編演《洛神》。本年收魏蓮芳為徒。

1924　日本東京帝國劇場大倉男爵為感謝梅氏賑災義舉再次邀他參加帝國劇場修復後的開幕式演出。在北京接待印度詩人泰戈爾，演出《洛神》。泰氏以紈扇題詩相贈。祖母病逝。

1925　編演《太真外傳》。與來訪的美國先驅舞蹈家露絲·聖鄧尼斯和泰德·肖恩在北京真光劇場同台演出。

1926　在無量大人胡同寓所招待瑞典王儲夫婦，演出《霸王別姬》（舞劍）和《琴挑》二劇。與守田勘彌、村田嘉久子率領的日本守田座歌舞伎團在北京開明戲院同台奏藝。子葆琛（紹斯）出生。

1927　編演《俊襲人》。北京《順天時報》舉行首屆旦角名伶評選，梅蘭芳、尚小雲、程硯秋、荀慧生四人被選為京劇「四大名旦」。

1928　編演《鳳還巢》、全部《宇宙鋒》、《春燈謎》等劇。二次赴香港演出。王明華病逝。子葆珍（紹武）出生。

1929　年末率團赴美訪問演出。

1930　在美訪問演出歷時半年，先後訪問了西雅圖、華盛頓、紐約、芝加哥、三藩市、洛杉磯、聖地牙哥和檀香山等城市，共演出七十二場。結識貝拉斯科、斯達克·楊、卓別

林、范朋克夫婦等文藝界人士。榮獲波摩那大學和南加州大學頒發的榮譽博士學位。女葆玥出生。

1931　在京接待來華訪問的美國影帝范朋克。與余叔岩、齊如山、張伯駒等人創辦國劇學會和國劇傳習所。第三次赴香港演出。

1932　為淞滬抗戰受傷壯士籌集醫藥款，在北京義演三天。遷居滬濱。

1933　編演《抗金兵》激勵人民抗敵救國鬥志。在滬與來華訪問的英國劇作家蕭伯納會晤。開始學習英語。

1934　二次去漢口演出。赴開封義演十天，救濟黃河水患的難民。子葆玖出生。

1935　應蘇聯對外文化協會邀請赴蘇演出，拜謁列寧墓，結識高爾基、斯坦尼斯拉夫斯基、丹欽科、梅耶荷德、愛森斯坦、小托爾斯泰、烏蘭諾娃等文化名人。離蘇前為蘇聯對外文化協會以篆書題詞「溝通文化，促進邦交」相贈留念。後赴波蘭、德、法、比、意、英等國考察戲劇。在英國再次會晤蕭伯納，並結識著名美國黑人歌唱家羅伯遜等文化名人。途經埃及、印度、新加坡回國，

1936　編演愛國劇碼《生死恨》。在上海接待卓別林夫婦。本年收李世芳、毛世來、張世孝、劉元彤為徒。

1937　第四次赴香港演出，決定留居香港，息影舞臺。

1941　香港淪陷，蓄鬚明志。

1942　託友帶子葆琛和紹武至內地求學，自己悒鬱地從港返滬與

夫人和幼兒幼女（葆玖、葆玥）共患難，杜門謝客。日偽（包括南京大屠殺元兇松井石根大將）多次要脅梅氏演出，均遭他嚴正拒絕，甚至自注三針傷寒預防針，發高燒抗拒，置生死於度外。本年收李玉茹和言慧珠為徒。

1943 售出北京無量大人胡同舊居維持生計，並接濟困難同行與親友。本年收陳伯華和任穎華為徒。

1944 從收音機獲悉日寇在太平洋大吃敗仗，立刻做一幅梅花圖，題名「春消息」以預示勝利即將到來。應費穆和黃佐臨邀請，為苦幹劇團上演的吳祖光劇作《牛郎織女》協助排練古典舞蹈，但堅不收取酬金。本年收顧正秋和梁小鸞為徒。

1945 與葉恭綽合作辦書畫展，賣畫為生。八月八日日寇投降當即剃去唇髭，十月在上海美琪大戲院重登舞臺。

1946 約王琴生參加梅劇團，在上海南京大戲院合作演出。弟子李世芳因飛機失事罹難，梅氏極為傷心，義演兩場，籌款慰問他的家屬。歡迎以康巴爾罕為首的新疆歌舞團在滬演出，並資助他們返回的旅費。

1947 接待著名畫家、作家豐子愷和著名攝影家郎靜山來訪。本年收童芷苓為徒。

1948 拍攝《生死恨》彩色電影。為上海伶界聯合會和北平國劇公會籌款義演兩場。本年收杜近芳、楊榮環、陳正薇為徒。

1949 五上海解放，在南京大戲院演出兩天慰問解放軍。六月赴

京參加全國第一屆文代會。九月出席全國政協會議，並參加開國盛典。為籌款救濟同業，與周信芳在長安戲院義演數場。

1950　參加全國戲曲工作會議，開始撰寫《舞臺生活四十年》在《文匯報》連載。

1951　任中國戲曲研究院院長。由滬遷回北京定居。為救濟漢口遭水災的難民，與高盛麟在漢口義演兩場《抗金兵》。

1952　中央文化部向梅蘭芳頒發榮譽獎。赴維也納參加世界和平大會。回國途中路經蘇聯，在蘇聯藝術界舉行的聯歡會上演出《思凡》和《霸王別姬》（劍舞）。

1953　參加第三屆赴朝慰問團。任全國文聯和中國劇協副主席，本年收新鳳霞和沈小梅為徒。

1954　當選為全國政協常委。參加全國人民慰問解放軍代表團赴廣州慰問演出。拍攝《梅蘭芳舞臺藝術》彩色戲曲片。

1955　任中國京劇院院長。文化部、文聯和劇協聯合為梅蘭芳和周信芳舉辦舞臺生活五十年紀念活動。

1956　三月返回故鄉泰州尋根並演出。五月率中國訪日京劇代表團赴日本演出。

1957　國際舞蹈協會主席海格爾來京授予梅蘭芳榮譽獎章。參加中國勞動人民代表團赴蘇聯參加十月革命四十周年慶祝活動。出版《東遊記》一書。

1958　為蘇聯彩色全景電影《寶鏡》拍攝《霸王別姬》舞劍一場。赴福建前線慰問解放軍。

1959　加入共產黨。排演《穆桂英掛帥》作為向國慶十周年的獻禮節目。拍攝《遊園驚夢》彩色戲曲片。出版《梅蘭芳演出劇本選集》。

1960　赴蘇聯參加慶祝中蘇友好同盟互助條約簽訂十周年，並訪問阿塞拜疆共和國首都巴庫。任中國戲曲研究院梅蘭芳表演藝術研究班主任，主講一些重要課程。

1961　五月三十一日為中國科學院科學家演出《穆桂英掛帥》，這是梅蘭芳五十餘年舞臺生涯中最後一次演出。大月任中國戲曲學院院長。八月八日因患急性冠狀動脈梗塞症逝世。梅蘭芳治喪委員會由周恩來總理等六十一人組成。八月十日北京各界兩千餘人在首都劇場舉行隆重的追悼大會，陳毅副總理主祭，並代表中共中央和國務院表示哀悼。八月二十九日安葬於北京西郊萬花山麓。

1986　北京梅蘭芳紀念館建立，鄧小平同志為館名題寫匾額。

（梅紹武梅衛東編）

梅蘭芳自述／梅紹武，梅衛東著. -- 一版.-- 臺北
　市：大地, 2008.12
　　面：　公分. --（大地叢書：21）

　ISBN 978-986-7480-96-5（平裝）
　1. 梅蘭芳 2. 京劇 3. 傳記 4. 中國

982.9　　　　　　　　　　　　97021927

梅蘭芳自述

作　　　者	梅紹武、梅衛東
發 行 人	吳錫清
創 辦 人	姚宜瑛
主　　　編	陳玟玟
出 版 者	大地出版社
社　　　址	114台北市內湖區瑞光路358巷38弄36號4樓之2
劃撥帳號	50031946（戶名　大地出版社有限公司）
電　　　話	02-26277749
傳　　　真	02-26270895
E - m a i l	vastplai@ms45.hinet.net
網　　　址	www.vasplain.com.tw
美術設計	普林特斯資訊股份有限公司
印 刷 者	普林特斯資訊股份有限公司
一版一刷	2008年12月

大地叢書 021

定　　價：280元

原出版者爲中華書局，
中文原書名爲《梅蘭芳自述》。
版權代理：中國公司版權部。經
授權由大地出版社在台灣地區獨
家出版發行